電影 中國 夢

馬森文集

學術卷 11

Sen Ma

真正電影上成功的藝術創作，

無不是勇於而敢於作夢的人的作品。

夢境與藝術創作都是卸脫了種種人為文化的束縛，

復歸原始的「無意識」狀態的一種自由馳騁。

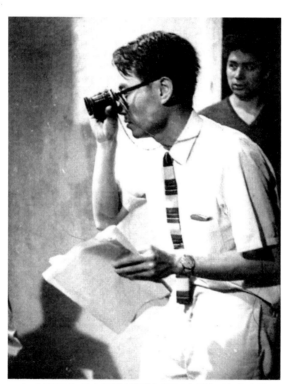

一九六二年作者在巴黎電影高級研究院初執導演筒。

秀威版總序

　　我的已經出版的作品，本來分散在多家出版公司，如今收在一起以文集的名義由秀威資訊科技有限公司出版，對我來說也算是一件有意義的大事，不但書型、開本不一的版本可以因此而統一，今後有些新作也可交給同一家出版公司處理。

　　稱文集而非全集，因為我仍在人間，還有繼續寫作與出版的可能，全集應該是蓋棺以後的事，就不是需要我自己來操心的了。

　　從十幾歲開始寫作，十六、七歲開始在報章發表作品，二十多歲出版作品，到今天成書的也有四、五十本之多。其中有創作，有學術著作，還有編輯和翻譯的作品，可能會發生分類的麻煩，但若大致劃分成創作、學術與編譯三類也足以概括了。創作類中有小說（長篇與短篇）、劇作（獨幕劇與多幕劇）和散文、隨筆的不同；學術中又可分為學院論文、文學史、戲劇史、與一般評論（文化、社會、文學、戲劇和電影評論）。編譯中有少量的翻譯作品，也有少量的編著作品，在版權沒有問題的情形下也可考慮收入。

　　有些作品曾經多家出版社出版過，例如《巴黎的故事》就有香港大學出版社、四季出版社、爾雅出版社、文化生活新知出版社、印刻出版社等不同版本，《孤絕》有聯經出版社（兩種版

本）、北京人民文學出版社、麥田出版社等版本，《夜遊》則有爾雅出版社、文化生活新知出版社、九歌出版社（兩種版本）等不同版本，其他作品多數如此，其中可能有所差異，藉此機會可以出版一個較完整的版本，而且又可重新校訂，使錯誤減到最少。

創作，我總以為是自由心靈的呈現，代表了作者情感、思維與人生經驗的總和，既不應依附於任何宗教、政治理念，也不必企圖教訓或牽引讀者的路向。至於作品的高下，則端賴作者的藝術修養與造詣。作者所呈現的藝術與思維，讀者可以自由涉獵、欣賞，或拒絕涉獵、欣賞，就如人間的友情，全看兩造是否有緣。作者與讀者的關係就是一種交誼的關係，雙方的觀點是否相同並不重要，重要的是一方對另一方的書寫能否產生同情與好感。所以寫與讀，完全是一種自由的結合，代表了人間行為最自由自主的一面。

學術著作方面，多半是學院內的工作。我一生從做學生到做老師，從未離開過學院，因此不能不盡心於研究工作。其實學術著作也需要靈感與突破，才會產生有價值的創見。在我的論著中有幾項可能是屬於創見的：一是我拈出「老人文化」做為探討中國文化深層結構的基本原型。二是我提出的中國文學及戲劇的「兩度西潮論」，在海峽兩岸都引起不少迴響。三是對五四以來國人所醉心與推崇的寫實主義，在實際的創作中卻常因對寫實主義的理論與方法認識不足，或由於受了主觀的因素，諸如傳統「文以載道」的遺存、濟世救國的熱衷、個人的政治參與等等的干擾，以致寫出遠離真實生活的作品，我稱其謂「擬寫實主

義」，且認為是研究五四以後海峽兩岸新小說與現代戲劇的不容忽視的現象。此一觀點也為海峽兩岸的學者所呼應。四是舉出釐析中西戲劇區別的三項重要的標誌：演員劇場與作家劇場，劇詩與詩劇以及道德人與情緒人的分別。五是我提出的「腳色式的人物」，主導了我自己的戲劇創作。

與純創作相異的是，學術論著總企圖對後來的學者有所啟發與導引，也就是在學術的領域內盡量貢獻出一磚一瓦，做為後來者繼續累積的基礎。這是與創作大不相同之處。這個文集既然包括二者在內，所以我不得不加以釐清。

其實文集的每本書中，都已有各自的序言，有時還不止一篇，對各該作品的內容及背景已有所闡釋，此處我勿庸詞費，僅簡略序之如上。

馬森序於維城，二〇一〇年七月二十三日

自序

我第一次看電影大概是五、六歲吧！那時候中國已有很不錯的影片。可是我看的是一部不怎好看的京劇片，可能就是那部古代公司委託天一公司在一九三三年拍製由譚富英和雪艷琴合演的《四郎探母》。記得一位戴鬍鬚的老生，坐在一個天井裡唱了好半天。後來又有真馬在野外奔跑的鏡頭。那次我好像人還在生病，因為怕說出來被剝奪了上電影院的權利，硬著頭皮裝作沒病的樣子跟大人們一起到了影院。眼睛一面盯著銀幕，身上一面熱騰騰地發燒，因此看得糊里糊塗。

雖然想來並不多麼喜歡那部電影，只因為好奇，以後又跟我舅舅們去看了一次。為此還給我外祖父訓一頓，為的是別人都只看一遍，我偏偏看了兩遍，真是寵壞了的孩子！

這是七七事變以後在濟南避難時的經驗。後來回到齊河故鄉上小學，夏天的夜晚在縣衙門前的廣場裡又看過一次露天電影。內容完全不記得了，只記得夏夜的風把那一方單薄的布幕吹得飄搖不定。看完後人們都在紛紛議論電影中一位老太太的那雙大腳，說像是日本人。老太太一定是年輕演員扮演的，忘了那個歲數的中國女人不可能不裹腳的了。可見那時候的電影並不多麼地求真。

這兩項經驗大概都不會培養出我對電影的興趣來。我真正迷上電影，是到了抗戰勝利以後在濟南上中學的時代。那當兒美國

彩色片非常叫座，像平克勞斯貝和鮑伯霍伯主演的《彩虹島》、泰倫鮑華主演的《黑天鵝》、華特狄斯耐的卡通片《木偶奇遇記》等，無不彩色艷麗、內容奇詭，很能抓住男女老幼各種年紀的觀眾們浮淺的獵奇心理。每次開映，一票難求。我現在還記得當日去擠票的經驗。大概我們國人一向沒有排隊的習慣，所以買票時得猛擠，入場時又要猛擠，只擠得腳不點地、汗水直流。有一次竟把電影院的鐵門都給擠垮了。不怕擠的正是我們那個年紀的中學生。

　　除了娛人眼目的彩色片外，我也愛看《人猿泰山》，雖然是黑白的，但泰山那個形像既英雄，又野性，實在夠味兒！再輪下來就是周璇主演的歌唱片了，看故事以外，還可以聽金嗓子的歌，而且周璇又是那麼楚楚動人的一個小悲旦。到北平上學的時候，正趕上流行白光的影片和她那迴腸蕩氣的低啞歌喉。那時候也許並不懂得什麼叫迴腸蕩氣，只是跟風罷了。

　　同時也看到了史東山、蔡楚生、沈浮、金山等導演的《八千里路雲和月》、《一江春水向東流》、《萬家燈火》、《松花江上》等比較嚴肅的電影，於是轉而一心嚮往具有社會意義的寫實電影，很看不起那種靡靡之音的歌唱片了。對電影的要求愈高，興趣也就愈濃，幾乎到了每片必看的地步。在民國三十八年跟家人經上海候船赴臺灣，別人都發愁的發愁，奔忙的奔忙，我卻一個人溜進影院去看石揮主演的《哀樂中年》。

　　然而真正培養出對電影鑑賞的口味，是到了臺北上大學的階段，看了西方在電影藝術上比較考究的影片以後。大學階段對電影與戲劇的狂熱和浸沉，決定了我出國後研讀影劇的選擇。在巴

黎電影高級研究院那個時期，不但要修習理論與技藝，同時也大量觀摩了各國的名作，因此漸漸自己也有能力來分析電影中的諸般問題。那時候再回過頭來看我國四〇年代的電影，便感到過去所認為的社會寫實片，既不多麼真實，也並不深刻動人！我舉一個例子出來：十四五歲時看「一江春水向東流」，完全認同蔡楚生的意識型態，為劇中人一掬同情之淚，同情農村的苦人，恨透了都市中的中產階級。印象中那真是一部了不起的社會寫實片。後來在西方又看到這部電影，忽然看出了作者作偽的痕跡。在整個故事的發展過程中，導演都在故意地美化農村，醜化都市，歌頌農民而貶抑商人和企業家。當然這種意識觀念很符合我國重農輕商的傳統思想，也符合四〇年代我國的文化潮流，但是卻絕對不是客觀的、也不是公正的分析。在現代化的過程中，缺少了都市的環境和商人、企業家這一個階層，要想達到經濟上的工業化和政治上的民主化，簡直是不可想像的事。一九四九年以後中國大陸的經濟發展和政治實況實足證明了當日中國文化人對社會分析的誤導。那時候都市中的確存在著種種罪惡，但如果因此就把農村描寫成天堂一般的純淨美麗，就絕對不合乎寫實的原則了。農民固然生性純樸，但如忘了農民同時也具有冥頑不靈的缺點，也不算盡到了寫實的責任。很不幸的是那個時代所謂的先進導演們的寫實手法，都是帶有社會革命主觀性的片面寫實，以至形成了至少兩代人對社會真實面貌的盲目跟風與偏見曲解。

　　四〇年代比較出色的中國電影，在思想意識上多少都具有著同類的偏差。只有寥寥幾部，像當日被貶為個人主義唯美電影的《小城之春》一類，才超出了這個範圍。雖說如此，在對電影藝

術的態度上，這一代的導演卻是十分嚴肅認真的，因此在電影藝術的表現上，史東山、蔡楚生、沈浮等人為中國電影奠立了一種擬似寫實的傳統。不管他們是否有足夠分析社會發展的能力，至少他們存有追求社會正義的居心，也具有相當藝術上的才能。可惜的是他們的後一代，也就是五六〇年代的中國電影，不管是在大陸，還是在臺灣，都不曾對四〇年代的電影有所呼應和突破。在大陸上，從一九四九年到四人幫垮台這一漫長的時期，電影在「政治掛帥」和「政治第一、藝術第二」的政策下，越來越成為政治和黨務宣傳的馴服工具，全無藝術性和獨創性之可言。在臺灣，則因為早期欠缺電影的資本、技術和人才，幾無電影製作之可能。唯有的一兩家公營電影企業，當然也無能脫出政教宣傳的範繫。恐怕直到臺灣的經濟起飛、民營電影公司出現以後，這種情況才有所改善。

　　臺灣的經濟起飛帶動了較多的電影投資和技術上的革新，出現了一些在電影技術和藝術上都頗為可觀的作品，像李行的《秋決》、胡金銓的《龍門客棧》、宋存壽的《破曉時分》、白景瑞的《家在臺北》等，或是在電影的結構上，或是在所運用的電影「語言」上，都超過了四〇年代所謂的社會寫實片。但是在意識觀念上卻沒有明顯的對四〇年代那一輩人的反動與突破。有時甚至於使人覺得在社會分析上和人性的瞭解上跟前一輩人的認知情況如出一轍。這恐怕要等到八〇年代新銳一代的出現，才使人感到思想內容上的變革。

　　新銳的這一代，固然受到外來的電影藝術影響和臺灣本地經濟文化變動的衝擊力很大，但如置於中國電影發展的潮流中看，

他們可以說是直接回應李行的一代，與四○年代的社會寫實電影距離很大，幾乎看不出有任何血脈承傳的痕跡。

承繼四○年代中國電影主流的電影工作者自然在中國大陸。但是他們只是形式上繼承了擬似寫實的章法，卻沒有繼承上一代追求社會正義的精神。相反的，他們落落實實地成為當權在位者宣教的代言工具。這種現象，直到最近幾年才有所改變。像陳凱歌的《黃土地》，便企圖擺脫意識型態的框架，借個人的感覺來透視人與自然的關係。但是像這種具有清新的視覺與感覺的電影實在還太少。不過大陸地大人多，先天上擁有了雄厚的潛力，如果人為的壓力一旦解除，並非沒有蓬勃的遠景。至於臺灣，最近幾年倒是成群成夥地湧現了一批新銳，可說是得天時地利的結果。新銳的一代，是否能把持得住自己的藝術抱負，不為當前市場和投資者的需求浮載而去，仍是一個需要暫時拭目以待的問題。

做為一種群眾性的藝術媒體，電影比小說、戲劇以及繪畫、彫刻甚至音樂，更難以排拒成俗的範繫與感染。譬如一篇小說或一幅畫，作者具有更大的創新的自由，一旦遭遇到市場上的失敗，對作者並非是一種致命的打擊。電影如果遭遇到市場上的敗北，就可能使製作者無能再起，完全喪失了以後再製作電影的機運。這也就是為什麼電影以其超越其他任何藝術媒體的綜合能力，在創新上卻遠遠瞠乎其他藝術媒體之後。也許只有待錄影帶普及以後，使拍製的成本大幅減縮，這種情況才有改觀的可能。

雖說有資本、市場等種種局限，也有些製片者肯於不計得失、勇於冒險在藝術上做創新的嘗試。像比女艾、柏格曼、費里

尼、安東尼奧尼、海奈等，都曾經拍過具有個人特點及藝術突破性的作品。使人覺得電影，正像其他藝術，也肩負了擴展人類感覺及意識領域的責任。

如果認為人類的感覺及意識領域只限於過去已存有的經驗，那麼所有的藝術只須延續繼承綜合過去的既有經驗即可，大可不必再向未知未見的領域涉險。這樣的藝術便成為歷史性的重溫，人類的文化便也就因此只好停滯在既定的狀態了。然而人類過往的歷史，卻明明是從已知向未知一步步走來的。看樣子倒也並非因此之故，藝術就該盡其輔助人類進化的責任，實則藝術之所以為藝術先天上即具有了創新的本能，就像生物之必然由無到有、由小而大的成長一般自然，並無須加以任何後設的理由。電影作為藝術之一種，也具有了這種性質，而且比其他藝術媒體更容易擗剶其在人性中所存有的根苗。

電影的欣賞，主要的中介物是人類的眼睛，這一點跟繪畫和其他造形藝術一樣。文學、戲劇、音樂，都可以不必經過眼睛，譬如說透過盲者的聽覺器官，一樣可以注入其感知的領域。電影只靠聽覺則萬萬不能，非要經過眼目的影像，才能顯示出電影的特色。

眼睛，不只是一個單純的生理器官，同時也是一種自我滿足的心理媒介。眼睛並不只是被動地接受外界的印象，更重要的乃在其主動地探測，甚至於創造。眼睛先天上所具有的窺視的本能便含有了窺視的慾望。譬如說「偷窺癖」（voyeurism）這一種癥象，狹義的專指窺探他人的性行為而言，乃是心理學上的一種病症；如廣義而言，即可涵蓋人類一切窺探未知的好奇心理，

是人類心理上一種本能的特徵。病癥與特徵二者之間有時候極難區分，就正如區分天才與瘋子一樣困難。人類這個基本的心理傾向，正是一切表現藝術的豐富資源。如果人們不具有偷窺的心理，實難想像有電影的發生與發展。試想觀眾坐在黑暗的影院中，聚精會神地注視著窗框一般的銀幕，豈不正是一個偷窺者的具體情狀？

另外一個促使藝術產生的原動力，應該是「自戀狂」（narcissism）。佛洛依德認為主體視自身為愛情的對象是人生必經的一個過程。繼續發展下去，則勢必以他人取代自身。然而這種轉化並不是十分順利的，也並不是十分完整的。一個完全無能以他人取代自身為愛情對象的人，就像極端的「偷窺癖」一般，在醫學上認為是罹患了「自戀狂」的病症。自戀，卻同時也是人類一種普遍的心理傾向。如果人類沒有自戀的傾向，肯定會大大減低其展示的熱情。所以藝術家對藝術的狂熱，不能不說是受了源自自戀的展示慾的推動與促生。「展示慾」（exhibitionism）的偏巨發展，也是心理學上的一種病症。但正如偷窺之於觀者，展示慾之於作者，既可能形成心理上的反常，同時卻也是創作上的精力資源。電影的工作者，特別是導演與演員，無不具有十分熾烈的展示慾。像柏格曼、費里尼、肯羅素、大島渚等名家，如不具有狂熱的展示慾望，怎能拍出那些異常的電影出來？

因此，電影要成為一種真正的藝術，就不能不適應展示慾和偷窺慾的雙重要求。如果一般人的展示慾和偷窺慾只限於裸露的人體或性慾的呈現，那是極容易完成的一件工作（雖有法律與道德的禁忌，仍不能阻止這種事情的暗中或公開流行），其所具有

的藝術性便非常薄弱了，藝術根本也便沒有發展的餘地。正因為人的展示慾和偷窺慾並不僅限於裸露的人體或性慾的呈現，才使藝術超越春宮的範圍，而向更微妙、更精緻而新奇的方向推進。

所謂「藝術性」雖然永遠是一個猶待界定的觀念，但根據以往的美學詮釋，至少應該具備下列幾個條件：一、要適應人的基本慾望（不排除對性的慾望）；二、要有使基本慾望昇華的力量（不排除道德的羈縻）；三、要有較豐厚的內涵，以便觸及到欣賞者感官與思維的諸多層面；四、要有標新立異的精神，以便推陳出新開拓欣賞者的感覺思維領域。

關於第一個條件，至少包括兩方面：為滿足觀者偷窺他人隱私的慾望，展示者必須具有值得展示予人的隱私，也就是常說的「言之有物」。這所言之物，愈能具有展示者的獨特個性，愈能引發偷窺者的興味。電影美學上的「作者論」就是針對此一目的而言。如果電影導演具備了小說作者一樣的身分與能力，他才能發揮他的獨特個性。另一方面，細究「偷窺」一詞中「偷」的蘊意，很明顯地表明了必須在展示者不設防的情況下窺視才是偷窺。不幸的是電影不像一幅畫，理論上可以畫給自己看，甚或一部小說，像卡夫卡似地寫給自己看，堅囑他的好友在他死後焚毀他的作品。電影從計劃到拍製，明明白白是拍給別人看的。在這種情況下，要想維持偷窺者「偷」的意趣，勢必要假戲真做不可。明明是拍給人看的，但硬是假裝不是給人看的。這就是電影美學中「紀錄派美學」堅持一切必須逼真的道理。自然的場景、不割切的長鏡頭、同步錄音、非職業性的演員等都是為達到這種美學目的的技術條件。

　　關於第二個條件，要使基本的慾望具有昇華的力量，就牽涉到人的宗教感和道德感了。自然主義的作品所以不能長久地維持住讀者與觀者的興趣，正因欠缺了這種昇華的力量。偷窺的慾望在實現時固然為觀者帶來滿足，但同時也會產生一種因追求滿足而引發的罪疚心理。抵消罪疚感的有效方式就是使偷窺者吃一些苦頭、受一些折磨。這就是「悲劇論」的心理基礎。只有在引起觀者恐懼和痛苦的情緒時，才能抵消一部分因偷窺他人隱私的愉悅挾帶而來的罪疚。終究還是為了平復觀者的心境和維持觀者精神的平衡。

　　關於第三個條件，指的是形式的多樣性和意指的歧義性，這是「蒙太奇」電影美學所追求的鵠的。畫面只是無定意的符號，靠了剪輯的藝術賦予其豐富多樣的意指。因為偷窺者的內在意趣並不希望一目了然，否則不必躲在黑暗的陰影裡去偷窺了。因此意指上的含糊歧義，正是維持偷窺者偷窺心態的有效手段。

　　關於第四個條件，也就是文學理論中形式主義者（Formalist）所認定的藝術之所以為藝術的基本要旨：「超乎尋常」或「怪異化」（defamiliarization）。他們認為藝術的目的在於刷新我們的感覺和經驗，所以只有把熟知的事物怪異化才足以引發我們對事物新的認知和新的興味。舞蹈是習慣動作的怪異化，音樂是習慣聲音的怪異化，繪畫是習慣形貌的怪異化，詩歌是習慣語言的怪異化。從偷窺者的心理上來看，也只有怪異的事物才更能引發偷窺者的意趣。街頭的一次車禍都足以吸引一大群的圍觀者，何況是真正具有創意的怪異展示了！

　　「偷窺癖」一進入藝術的領域，似乎就複雜起來。其實在

人類的心理上，「偷窺」與「自戀」不過是一事之兩面。偷窺也可以說是自戀的另一種表現形式。在偷窺他人的隱私時，把自己代入，因而獲得一種自我滿足。《紅樓夢》之足以使千萬讀者入迷，第一是讀者窺知了賈林的隱私，特別是二人深藏內心未曾向任何人吐露的隱密。第二是男子獲得以寶玉自況，女子獲得以黛玉自況的滿足。如果抽離了這兩個基本心理因素，讀者何以會偏愛《紅樓夢》呢？

我為什麼在此提出可能為一般人認為不雅的心理徵象作為電影藝術的基礎？無他，用意乃在解除人為文化的拘縛而已。我們知道人類的社會、政治、經濟的革命，在人類發展史上可以說是持續不斷。但革到今天，並沒有消除多少人間的不平與苦難。其所以難能變革的原因，正在於只圖外象的更改，而未曾進行內在的清除。其實人間的不平與苦難乃來自相沿成習的權力結構；外在的權力結構（特別是危害人間正義的權力結構）不過依附在內在意識結構上而已。中國一力破除封建勢力的革命者到頭來證明他們腦中的封建意識遠遠超出他人之上，就是這個原因。在近代思想界，恐怕到了惹珂‧戴希達（Jacques Derrida）和米休‧傅珂（Michel Foucault）這一代，才真正警覺到我們的意識觀念和我們的語言是多麼拘限在一種等級制的結構中。這種等級制的結構是本然的嗎？如果先天承認其本然性，人類也就不過如此了，還奢望什麼興革？我現在把這幾個具有十足貶抑性的字眼放置到一個正常的地位，也不過試圖為積習而來的人類等級制的思想結構解除一個小小的結，歸還人思考上的一份自由罷了！

到此為止，我只談到眼睛探測的一面，還不曾涉及創造的一

面。創造影象固然並不直接依賴眼睛,但卻不能不說是眼目經驗的貯存。在夢境中所見到的影象並非直接由目視而來,但如沒有眼目對影象的紀錄,夢中的影象便不可能如目所見一般的形貌。所以夢境就是人類依據眼睛所視的經驗創造的影象。

夢,據心理學家的研究,是現實生活中所受挫折的心理補償。因為有了夢,才使一個人可以在艱險危難的人生中得以苟活下去。如果一個人失去了做夢的能力,勢必要引起精神的崩潰。這是精神分析學者的實驗已經證明了的。可見夢中的狂想與失態種種,無不具有心理慰療的作用。電影所具有的作用,其實就等於把睡眠中的夢境移到清醒的人的眼前,解決了那些做夢能力薄弱、或自我壓抑過甚而無能放縱的人的問題。

電影,貌似重現真實,基本上卻在創造幻境,這一點完全與夢境相類。真正電影上成功的藝術創作,無不是勇於而敢於作夢的人的作品。夢境與藝術創作都是卸脫了種種人為文化的束縛,復歸原始的「無意識」狀態的一種自由馳騁。

藝術就是人類的想像力自由馳騁的結果。如果電影也欲躋身於藝術之林,勢必也要步上一樣的道路。我們的電影到如今尚沒有產生過偉大的作品,就等於說我們的電影製作者尚不具有自由馳騁想像力的能力。換一句話說,也就是失去了做夢的機能。夢,應該是人人都會做的。我們沒有會做夢的藝術家,是否說明了我們的民族在長久身心的自我壓抑中,已失去了做夢的能力呢?一個人失去了做夢的能力,不免會引起精神的崩潰,一個民族失去了做夢的能力,會產生什麼樣的結果?

我們實在需要做夢!也需要通過電影來完成我們的夢!

現在我就把這本獻給中國電影的書同時獻給中國的夢，及未來敢於做夢而又能夠做出奇詭的夢的中國人！

　　　　　　　　　　　　　　　一九八六年十二月於倫敦

又及：這本書得以順利結集出版，得力於陳雨航兄的熱心督促。事實上其中有好幾篇文章都是他在編《四百擊》時催促我寫的，現在又由他和李金蓮小姐承擔起執行出版和編輯的責任。本書的次序和圖片的選擇編排乃由他們編成，附錄和索引則出自趙曼如小姐之手。封面是陳栩椿先生設計的。

一本書的出版，作者以外，實在還有不少幕後的工作者貢獻了心血。雖然書中的疏陋該由作者自己負責，但若有幾分光采，卻應由大家分享。現代社會中的文化工作，無不是集群力而成的。這些默默耕耘的幕後工作者，才真正是使文化開花結果的沃土。作者謹在此向所有對本書的編輯和出版盡過心力的朋友致以真誠的謝意。

　　　　　　　　　　　　　　　　　　馬森　誌
　　　　　　　　　　　　　　　一九八七年五月於英倫

目
次

從西方到東方

新銳的一代

電影藝術

電影藝術的欣賞與創作

一、陽春白雪與下里巴人

　　藝術之所以不同於哲學與科學，如引用現代電波學的術語來說，乃由於放射器與接受器的不同。後者的放射與接受均通過人類腦神經中的理性部分，而藝術主要的乃通過腦神經中的感性部分。理性部分，一般說，只有鈍銳的區別；感性部分，除了鈍銳的區別外，還有趨向的不同。舉個簡單的例子來說，有人喜歡大紅，有人喜歡天藍，有人愛吃辣椒，有人愛吃大蒜。視覺和味覺等趨向的差異，就使人產生了不同的視與味的愛好。感性趨向的產生，並不是完全孤立的，一方面受理性的影響，一方面也由於感性本身的習慣作用。不懂抽象畫的人，經人解釋之後，也覺得頗有意思。初聽西方音樂的人，定覺刺耳，習慣了以後，也逐漸能領略其中的妙處。

　　電影藝術是通過視、聽兩覺的綜合藝術，自然主要的也受著感性的支配。因而在欣賞上便存在著兩個主要的問題：一個問題是欣賞的程度，一個問題是欣賞的差異。欣賞的差異，也就是以上所說的感性趨向的差異。這種差異，是當一個欣賞者真正熟悉了和習慣了電影的表現方法以後，才可以產生的。其中只有異同，不分高下。譬如喜歡海奈（A. Resnais，法國名導演，一

譯雷奈）作品的人，不一定喜歡柏格曼（L. Bergman，瑞典名導演）的作品，喜歡柏格曼的人，又不一定喜歡安東尼奧尼（M. Antonioni，義大利名導演）。然而實際上，對電影的欣賞正如對其他藝術的欣賞一樣，一個真正的鑑賞家往往口味相當寬廣，喜歡李白的並不就反對杜甫，愛貝多芬的無礙於同時醉心於德比西，愛梵谷的也可以同時崇拜比加索，真正具有某種偏愛或特嗜的人，畢竟是少數。因此這個問題，對製片及影片發行影響不大，只算是一個美學上的問題。但欣賞程度的問題，就不止於美學的範圍，同時也牽連到社會教育與電影生產。所謂欣賞的程度，也就是對藝術表現方法認識的程度，或者說感性的習慣程度。因為電影藝術是一種後起的藝術，到現在也不過六七十年的歷史，比起文學、繪畫、音樂、舞蹈、建築、雕刻等藝術來，還只能算是個嬰兒。不但在中國，就是在歐美，也不是每個人都有常常接觸電影的機會。都市裡的人看電影的機會多，對電影表現的方法比較熟悉，所以欣賞的程度也就比較高。同是住在都市裡的人也並不是完全一致的，知識分子，尤其是大學生，看電影的機會比較多，理解力強，成見的蔽障較小，接受的能力就高，自然欣賞的程度也就較其他的人不同。但同是知識分子，同是大學生，同是常常看電影的人，欣賞的程度也並不一致。有的人只當做娛樂和消遣來看的，笑過了，哭過了，或是精神上解脫過了，就算了。但有的人看電影不是為了消遣，而是為了愛好；不滿足於精神上一時的解脫，進一步還要追問一部影片形式上的問題、技術上的問題、美學上的問題，或是表現方法上的問題。這樣一步一步地進去，欣賞的程度自然就高起來。像這樣的觀眾，可

以說是電影欣賞上的尖兵。不幸這種人在整個社會中畢竟是極少的少數，大多數的人還是停留在消遣或是要求精神解脫的程度。窮鄉僻壤從來沒有映過電影，或是只映過一兩次電影的地方，觀眾只是以獵奇的眼光來看電影，自然還完全談不到欣賞的問題。可是這種人在我國並不是少數。那麼電影創作者的創作對象到底應該以哪些觀眾為主呢？談到這個問題，就不能拋開藝術的目的這一個基本的問題。我是一個相對論者，我不承認藝術的絕對價值。一件藝術品，如果沒有欣賞者，便和不存在沒有什麼兩樣，根本無價值可言。藝術的價值只產生在與欣賞者接觸之時；藝術的社會價值，也只產生在與人民大眾接觸之時。一件藝術品的相對價值，是產生在一定的地區和一定的時間條件之中的。古埃及和古希臘的雕刻，所以今日仍能令人激賞，不單純是因為雕刻本身的抽象美，而更主要的是因為這些雕刻各自代表了古埃及和古希臘的時代精神。所以我以為拋開同一個社會共同生活的群眾而空談藝術欣賞，無異於建樓閣於空中。這樣說，為了遷就大多數群眾的欣賞程度，電影藝術不是應該開倒車、或是在很長的一個時期中應該停留在一個相當幼稚的水平上嗎？自然也不是這樣。人類的文化是只有前進沒有後退的，小孩漸漸長大，而不是大人返老還童。落後的應該追上先進的，而不是先進的停下來等待落後的。所以電影藝術需要顧及群眾的欣賞水平，但不必局限於此。為了達到這樣的目的，電影的創作應該建立在兩個標準上：一個是「普」，一個是「高」。普與高自然有矛盾的一面，但也有可以結合的一面。舉個實際的例子來說，法國每年可以生產影片八十至一百部。在這八十至一百部之中，真正有獨特藝術表現

的，也不過三、五部而已。其他百分之九十以上的影片都是屬於普的一類。這一類內容簡單而直接，不需要思索就可以一目了然；形式陳腐而粗糙，不需要鑑賞的基礎也可以接受。但是觀眾並不都甘心停留在不思索、無基礎的階段。人生了腦子就是要思索的，人的愛好也是精益求精的，老是粗陋的老套，哪裡還有鑑賞可言？所以漸漸地一部分觀眾就轉向少數的幾部有獨特藝術表現的影片上去。這少數幾部有獨特藝術表現的影片，才真正代表了一個時代的藝術成果，標幟了人類文明發展的里程。然而這少數的幾部作品，也並非是一步登天的，而是建築在前人創作的經驗和成果上，建築在電影藝術欣賞的正常發展上，所以這種提高是與普相結合的提高。只講普而不顧高，是功利主義的近視的電影政策；只講高而不知普，是崇尚虛榮漠視群眾的電影政策；只有在陽春白雪和下里巴人共存的情形下，才可以一面使電影藝術普及，一面使其提高。然而在高與普兼顧的情形下，卻也有技術上的區別。事實上拔高難而就下易。俗話說取乎其上者得乎其中，取乎其中者得乎其下。所以在藝術創作的標準上不妨盡量提高，普則自在其中矣。

二、欣賞的層次與創作的標準

不論什麼藝術的欣賞，都是與藝術發展的過程並行的。如沒有馬奈、莫奈、何諾等人的前導，人們定無法立刻接受梵谷的作品。一旦人們認識了梵谷不但不以為梵谷有歪曲自然的嫌疑，而且會認為那些一筆一劃都在描摩自然的委實可厭，進一步瞭解到

藝術不只在描摩自然的形貌，而更重要的在發揮自然的精神。如果沒有後期印象主義畫家的努力，人們對繪畫的欣賞便達不到這一步。反而言之，要是人們不厭倦於描摩形貌的繪畫，沒有更進一步的欣賞要求，也不會產生梵谷等後期印象派的畫家。

　　最早的電影是博覽會上的西洋景，像馬跑、鳥飛、人打架等活動畫面，看的人嘖嘖稱奇。後來進一步便成了受舞臺劇影響的電影話劇（théâtre filmé），像二十世紀初期的法國電影，和受舞臺劇反影響的外景片或大場面影片，像美國片《火車大劫案》（Great Train Robbery 1903）和格雷菲斯（Griffith）的《不可容忍的》（Intolérance 1916）等。這時候一般觀眾看電影，不過是想看一些另一種形式的舞臺劇，或者舞臺劇所無法表現的東西，還完全不曾認清電影本身的作用和性能。就是直到今日電影還常常免不了依附於舞臺劇或小說。但是在電影開拓商業市場的同時有一部分熱心電影藝術的工作者，卻在不斷地探求電影這種新興藝術的獨特的性能。像蘇聯的「目擊」電影派，英國的紀錄電影派，以至義大利和日本的寫實電影派，都成功地發掘了電影紀錄人類真實生活的特性。觀眾漸漸地接受而欣賞了電影的這種特性，因而對電影的欣賞標準一度便停留在寫實的標準上，認為最好的電影，就是最寫實的電影。可是在這種潮流的同時，發生在法國的印象派的電影和發生在德國的表現主義的電影，也一樣地發掘了電影的攝影、布景等方面所表現的特性，擴展了觀眾欣賞的範圍，加深了觀眾進一步對電影的認識。另外有些純粹電影學派工作者的努力，雖不能獲得商業上的成就，但卻也幫助開拓了對電影特性的認識，像剪輯節奏的重要性就是他們的研究成果。

近年來一些青年電影工作者所掀起的「新潮流」，雖然受到某些保守派的惡意攻擊，可是誰也不能否認，由於他們在電影表現方法上的貢獻，使今日的觀眾耳目為之一新。一個真正的電影觀眾和欣賞者，是在電影發展的過程中慢慢培養而來的。由於電影工作者對電影藝術的不斷的開拓，使電影欣賞的領域逐漸地擴大，逐漸地提高；由於電影欣賞者的無饜的要求，迫使電影工作者不斷地前進；二者本來是相輔而行的。觀眾欣賞的程度是一層層地開拓，一步步地加深。電影工作者創作的標準也應該一層層地開拓，一步步地加深。世界上沒有任何一種藝術其創作標準永遠停留在一個固定的水平上的。在創作上，中國的電影工作者有兩個最大的缺點：一個是不瞭解群眾的生活，不知道群眾的口味，因此創作不出真正「普」的電影。有些影片雖然具有了「普」的通俗和膚淺的缺點，卻沒有「普」的親切和易解的長處。另一個缺點是不瞭解電影技術的和藝術的發展過程，也不甚懂電影這種表現工具的特性，因此創不出來有獨特藝術表現的影片。不要說獨特的藝術表現，即連流暢一點的，對電影表現方法運用自如的影片也不多見。一個電影導演不懂電影的工具和電影的表現方法，正如一個文學家不懂得運用文字，一個畫家不懂顏色、光影，一個音樂家不懂音符，樂器一樣。有些人認為導演過舞臺劇，又懂得些攝影的道理，就可以做電影導演了，結果只要看一看這些人弄出來的影片，就知道滿不是那麼一回事。電影固然曾和舞臺劇有過密切的關係，但今日的電影已自成一個部門，與舞臺劇實在是有點「風馬牛」了。就拿美國極負盛名電影導演伊力卡山（Elia Kazan）來說，他在氣氛的堆砌和人物的塑造上，可說是數

一數二的能手，但在表現的方法上卻沒有什麼令人刮目的成績，所以始終算不了一個偉大的電影導演。今日的電影不論「普」也好，「高」也好，都應該用電影的特點來表現電影的內容。「排排坐，拍照片」的時代已經過去了，依附文學的時代也已經過去了。如果我們的社會無法給一些電影工作者做新的表現方法的研究和嘗試，我們便只有甘心永遠留在「普」的階段，「高」是高不起來的。

三、民族性與世界性

藝術既然反映和表現了一定的時代和一定的地區的精神面貌，便不能沒有地區性；以一個民族而言，便是民族性。同時藝術既然都是為具有同樣天然條件的人類所創造，又不能沒有共同性；以人類的整體而言，便是世界性。民族性是根，世界性是實，沒有根便不會有實。這二者看起來互相矛盾，實在是統一的，互為表裡的。有些中國製片家很怕中國的電影太民族化了以後，外國人看不懂，便不易有國外的市場。這實在只是在小菜場裡賣烙餅的腦筋。因為一部影片的民族化，並不等於抹殺了與其他民族相溝通的通性。人類的生活習慣雖有差異，但人類在邏輯思辨上的能力卻是一樣的。一部真正表現一個民族的思想情感的影片，其他的民族不但不會看不懂，反倒因其中的差別性而增加欣賞的趣味。溝口健二和黑澤明的作品就是很好的例子。又有些中國的製片家，恰好相反，深怕我國的影片受國外的影響，好像覺得西方在電影藝術上的成就都是洋玩意兒；中國觀眾怎麼懂得

這些洋玩意兒呢？這也是極端固步自封的想法。事實上人類的文化不管創於哪一個民族，都屬於人類文化整體中的一部分，沒有人可以據為私有，也沒有人可以強加於人。企圖把文化據為私有的是國家主義者，強加於人的是帝國主義者，這二者都在走上滅亡的道路。未來人類的文化應該像伊甸園裡的果實，是人人可以擷取的，為什麼我們不能採用西方在電影藝術上的成就呢？只有在現成的地基上修建大廈才可以收事半功倍之效。如果一定要另起爐灶，便只有永遠跟在別人的屁股後頭。

在這裡順便提一句，有許多中國的影片，看了令人莫名其妙。因為人物的臉是中國的，表情卻是好萊塢式的，所說的語言又像在翻譯小說上抄來的。像「當太陽昇起來的時候……！」「我的可憐的媽媽……」這一類的句子比比皆是。這樣的影片不但外國人看不懂，中國人也不懂，因為沒有人知道在地球上哪一個角落有這樣的一個國家，這樣的一個民族。要想跳出這種畸形的圈圈兒，第一，應該先認識自己，知道自己屬於哪一個國家，屬於哪一個民族。然後再仔細看看自己所屬的這個國家的生活習慣，思想情感的種種面貌如何，真正下一番觀察體驗的工夫。第二，花一點時間研究研究電影這門藝術的歷史，流變，技術上的表現方法。這一點便不能拒西方於千里之外，因為「影」固然發明於我國（皮影戲），但加上「電」字之後卻是來自歐洲的東西。把人家的成績看做是邪說異端，不但迂，簡直蠢！

我國的電影應該掌握住兩點：思想內容的民族化，表現方法的世界化，才可以馳騁自如，才可以在世界影壇上與人爭一日之長短。

四、個人與群體

　　什麼是藝術創作？藝術創作簡單地說就是藝術家把他所觀察體驗的時代社會生活，加以個人的想像，重新組織，利用各種不同的工具表現出來。這種表現出來的東西，就是藝術作品。是不是人人都可以成為藝術家呢？這個問題很難回答。因為「天才」這件東西，它的來源到現在還是神祕莫測的。李白斗酒詩百篇，似乎不是每個人斗酒之後都能夠寫出百篇詩來。但也有人認為天才也者，無非磨練中來。像賈島的「二句三年得，一吟雙淚流」就是個好例子。天授也好，後得也好，可惜無法把「天才」放進實驗室裡，所以難以做出個結論來。不過有一點是可以下定論的：凡是創造出藝術作品來的人都可以稱之為藝術家。即然不是人人創造得出藝術作品來，自然不是人人都可以成為藝術家。藝術家是那些天生有藝術傾向而又經得起磨練的人。這些人表面上雖有點特出，其實也是從人群中來，然後藉他們的作品又回到人群中去。但在這一來一去之間就發生了兩個問題：一個是群體，一個是個人。

　　一個藝術家對待群體和個人的關係，應該從整個人類的歷史上來看。無論哪一個時代，真正的藝術家（不是只會歌功頌德的文丑或藝丑）都有兩個傾向：一個傾向是做人民之喉舌，就是代表群體來說話；另一個傾向是力關成俗，也就是以群體做為諷譏的對象。前者多半都是當人民處於一種外力的壓制之下，舌捲口塞之時；後者乃當人民墜入一種成俗之中，眼光狹隘，自以為是之時。要做到這兩點，第一需要勇氣，第二需要眼光，沒有足夠

的勇氣，就不敢做人民之喉舌；沒有敏銳的眼光，就看不出成俗之可厭。所以藝術家有其可愛的一面，因為他們說我們心裡想說的話；又有其可恨的一面，因為他們專愛揭人之瘡疤。

　　一個社會是一個極複雜的整體，是由不同職業和不同階級的個人所構成。每一種人，一面既不能脫離其他的人，一面又想凌駕於他人之上，所以就形成了極為複雜的社會鬥爭。一般說來工農大眾最可憐，商人最可厭，政治家最可怕，藝術家呢，既可愛又可恨。政治家是最會玩弄權術的一種人，又可以下命令叫人可以做這個，不可以做那個；商人呢，只想謙錢，自己沒有什麼藝術眼光，一天坐上了老闆的交椅，便指手劃腳發號施令；藝術家則是憑他自己的見解行事，有一意孤行的味兒；所以政治家和商人常是藝術家的對頭。其間彼此矛盾的關鍵，乃在「個人」意識之存在。政治家和商人，認為「他」看得比別人遠，做得比別人對，乃因為有個「自我」存在。藝術家也並不認為「自己」看得不遠，做得不對，也是因為有一個「自我」存在。這一個「自我」就是自己不予認領，事實上也是無法消弭的。既無法消弭，就應該想法子予以協調。這種協調的辦法，就在合理地處理「個人」與「群體」的關係上。

　　人類整體的發展，是由每一個「個人」推行的，因此每一個「個人」都肩負有開展人類文化的責任；藝術家並不比政治家和商人少負了這種任務。政治家既有理政的自由，有為政治目的而奮鬥的自由；商人既有經商的自由，有為金錢而奮鬥的自由；藝術家也應該有創作的自由，有為藝術目的而奮鬥的自由。在全人類文化發展的面前，這種自由是不容也不可予以剝奪的。但可

惜每一個時代的政治家，為了一時的「個人」或一個小集團的權益，每一個地區的商人為了賺錢的目的，常想盡了辦法剝奪藝術家創作的自由。尤其是電影這門藝術需要大量資金、需要科學技術的合作，就更易於為人所制。受制於商人，不合，尚可拂袖而去之；受制於政治家，不合，輕則監禁，重則誅戮，就不是件輕鬆的事情了。

　　一個電影導演除了在技術上與其他藝術家不同之外，在創作的過程上是完全一致的。同是畫一付畫，畫家有選擇顏色的自由，有選擇表現形式的自由，更有選擇主題的自由。同是表現一付社會面貌，一個電影導演，也應該有選擇表現形式和處理方法的自由，更應該有發表個人觀感的自由。藝術的創作是不可能訂出一條死板的原則來的。如果一定要訂一個原則的話，我想最可靠的原則就是忠實於「個人」的見解。事實上這裡的「個人」並不是一個抽象的個人，而是一個在群體中的「個人」。這個「個人」是瞭解群體（瞭解的程度可能不同）、反映群體（反映的角度或許有異），而沾染了群性的個人。所以這個「個人」，不但可以代表群體，同時也可以糾正群體。世界上不只有一個電影導演，不只有一個藝術家，而是有著千萬個電影導演，千萬個藝術家，所以其中的某些見解的荒謬和舛錯是完全無害的。最有害的乃是一個不容許表現荒謬和舛錯的文藝政策。因為人類正在摸索一條較好的出路，這種絕對肯定的排他政策，可能正是最荒謬和最舛錯的道路。一個電影導演像其他的藝術家一樣，應該努力爭取創作上的自由，在創作時更應該忠實於自己的見解，才不愧為群體之喉舌。

五、電影批評與欣賞

　　最值得令人驚奇的一件事，是我國沒有影評的存在。固然在報章雜誌上，不時也有戴著影評的大帽子出現的文章，但把這頂大帽一摘，裡面卻全沒有影評的影子；不是一部影片的簡單的說明書，就是對演員吹捧的宣傳廣告，最多也不過模稜兩可地說說導演的手法多麼流暢，多麼巧妙。流暢、巧妙這些字眼不但離題太遠，而且是人人可以說的，為什麼麻煩自號影評家的人來多費唇舌？寫影評最少要懂得電影是什麼，不但應該知道電影的歷史發展、技術、藝術方面的形成和現狀，同時也得懂得一點簡單的電影美學（包括鑑賞批評在內），才有資格執這技筆，戴這頂帽子。否則只能算一個觀眾的觀後感，哪裡能算是影評呢？

　　在一個正常的社會裡，藝術批評應該建立在提高欣賞和創作的基礎上，而不應是政府的公文或欺人的商業宣傳廣告。電影的批評自然也應如此。影評家縱然不是專業的（最好自然是專業性的），至少也應該如前所言是真正懂電影、愛好電影，且有研究與心得的人。一個政府的官員如果也寫起影評來，別人便沒有置喙之餘地。一旦遇到一個人的作品不合口胃，只要一聲喊打，手下人七手八腳，這個作家便只有做落水狗的份了。

　　電影的批評也有層次的差別。在不同地區，不是職業的電影俱樂部裡所做的影評，一定不能完全相同。譬如說，同一部影片，在農村放映後的批評，自然和在一個大學電影俱樂部裡所作的批評，在角度和深度上都有一定程度的差異。既然觀眾的欣賞

程度不一致，這種差異的存在是需要而且正常的。但俱樂部式的影評，其推廣電影藝術的作用實大於提高電影藝術的作用。真正協助提高電影藝術的影評須賴於重要的報章雜誌（在各方面都具有一定水平的），尤其是專門性的電影藝術和技術的刊物負起責任來。在這種刊物上的影評，如果只有一些觀後感一類的東西，就足以說明這個國家的電影藝術水平，還不曾達到稱得起藝術的程度。

　　前面說過，一般觀眾畢竟不是把電影當做專門學問來做深入研究的。有的人看了一部影片，覺得好，但不知好在哪裡；有的人看了一部影片，覺得不好，也不知不好在哪裡。分析好與不好的責任，就在影評家的身上。有的影評家在分析時，只顧了迎合觀眾的口胃，忘了影評的目的之一乃在提高觀眾的欣賞水平，遇到稍有觀眾一時不能接受的作品，便不問青紅皂白一筆抹殺；如此，欣賞的水平焉能提高？觀眾所一時不能接受的作品，雖不一定都是因為藝術水平過高的原因，但其中必定有一部分乃因為超過了觀眾的欣賞水平，才發生了曲高和寡的現象。區別妍媸美醜，正是影評家的分內之事。這時候影評家，憑其藝術上的高度鑑賞力，不但不應一筆抹殺，而且應該細為解剖分析，給觀眾指出一條如何欣賞的道路，引導觀眾在欣賞上更上一層樓，才不負影評家的本色。所以一個真正有眼光、有能力的影評家，不能只以分析現成的作品為滿足，而應該進一步幫助觀眾提高欣賞的能力，督促電影工作者不停地進步和創新，這樣才可以獲得創作與批評相得益彰、批評與欣賞相輔為用的效果，才可以使創作與欣賞的水準都一天天地提高起來。

六、結語

　　電影只是一個社會整體活動中的一個環節，是無法脫離整個社會的共同方向的。但這並不是說電影工作者不應該針對電影做專門而深入的研究。如果過於講求效果，不免流於短視的功利主義；相反的，如果過於講求專入，又難免造成象牙之塔。適當的態度是把實用與專入結合起來。做專入的研究，不過是為了未來的實用；但沒有今日的專入，便難以有明日的實用。這一點在科學上表現得最為明晰，如沒有理論數學和物理學等專入的研究，便不會有今日原子能的發現。所以說在一個國家的龐大的電影企業中，有一部分人從事技術和藝術理論上的鑽研和嘗試，是絕對而完全需要的。今日有許多人常常輕視藝術的重要，這也難怪，肚子問題還沒有解決的時候，藝術自然是一個次要的課題。但我們不妨把眼光放遠一點，肚子問題不是永遠得不到解決的。當肚子問題成為不成問題之問題時，人們精神的需要必將佔據首要的地位。那時候，電影必將成為人類精神生活中一個主要的部分。一個電影工作者，在藝術的修養之外，也不應忘掉這一個社會的責任。

　　　　　　　　一九六五年五月十二日脫稿於巴黎，
　　　　　　　　原載一九六五年《歐洲雜誌》第二期。

電影導演

　　電影既是一種晚進的藝術，比起血緣相近的戲劇來，至少年輕了好幾個世紀，所以電影的術語不少是借自戲劇的。電影導演這一個術語，各國均不一致，有的借自戲劇，有的則為電影而新創。我國導演一詞，自然原是指的指導舞臺演出的人而言。我們初期的電影導演，多半或是來自舞臺劇的導演，或是跟舞臺劇有相當的關係，借用舞臺劇的這一個名詞，自然是順理成章的事。這在初期的電影導演，只負責指導演員演戲而言，倒是名實相符的，不過到了今天，電影導演的職責，早已不止於指導演員表演而已，再沿用這一個名詞，便有些名實相乖了。

　　談到電影導演的職責，公認是個相當複雜的問題。不但因時代的不同，地域的不同，其職責有所差異，就是同一個時代，同一個地域的電影導演，因了本身的學養及能力的不同，或作風的不同，其實際所負及能夠所負的責任，也是大相懸殊的。譬如說，有的電影導演乃由舞臺劇的導演而來，對電影技術方面的問題常一竅不通，那麼他除了指導演員演戲以外，別的事只有一概不管了。就是想管，也是力不從心的。我國的電影導演，直到今天，多半還是屬於這一類。其次，有的電影導演出身於攝影師，自然免不了對攝角、光影等問題多所留意，要是剪輯師出身的導演，那就自然而然地對剪輯的問題較為用心了。二次大戰以後，

電影企業發達的國家，多有電影學院的設立，自然可以直接訓練出一批電影導演的專業人才。可是事實上導演系畢業的學生，真正成為導演的，也並不多見。這是因為電影導演是一種藝術工作，不能跟工程系畢業的學生都會毫無問題地成為工程師相比；倒有點像一個作家，不必一定來自文學系畢業的學生一樣。

這個問題既如此複雜，我們只能就一般的問題來談一談。先提幾個電影史上的重點，看一個電影導演都盡些什麼職責，然後再說一說一個理想的電影導演，應該做些什麼。

最初期的電影導演的方法，應以法國的喬治・梅里埃斯（Georges Méliès, 1861-1938）做代表。他的第一部影片拍於一八九六年，最後一部拍於一九一三年。這時候離電影發明的時期尚為時不遠，技術上尚在很幼稚簡陋的階段。那麼所謂導演的方法，只等於舞臺導演加上電影上的一些特技而已。也就是說，把攝影機固定在一個一定的位置上，導演指導演員按照一般舞臺劇表演的方法，在攝影機前表演，然後利用攝影的特技為影片加上過場及人物的突然出現，人物突然消失，人物變形，人物飛升等在舞臺上無法表現出來的東西。所以梅里埃斯除了具備一個舞臺劇導演應有的條件外，並且是一個電影特別技術的發明者。但他所製作的影片，則不過是等於把舞臺劇拍攝下來而已。可是在一九一三年以前，我們也不能苛求一個電影導演做出更大的貢獻。所以梅里埃斯仍有其開山者的地位。

其次應該提到的是美國的大衛・伍克・格雷菲斯（David Wark Griffith, 1875-1948）。他的第一部影片攝於一九〇八，最後一部一九三一。格雷菲斯在電影史上是起著劃時代的作用的。他的導

格雷菲斯的《一國之誕生》

演手法，不但完全脫離了舞臺劇的方式，開闢了電影導演的獨特途徑，同時他也是第一個懂得運用不同的鏡頭、攝角及攝影機的運動以取得戲劇效果的人。藝術上的剪輯，也是由他開始才予以靈活的運用。他一九一五年拍製的《一國之誕生》（*Birth of a Nation*）及一九一六年的《不可容忍的》（*Intolérance*），至今視為電影發展史上的里程碑。如果我們說，電影有他獨特的語言及句法的話，格雷菲斯可以說是這種語言的集大成及創造者。到了他，電影的基本語言可以說是確立了。

　　另外電影史上一個重要的導演，是蘇聯的塞日・米克洛維奇・艾森斯坦（Serge Mikailovitch Eisenstein, 1898-1948）。他原來是舞臺劇導演，但不久對電影發生了濃厚的興趣，即捨棄了舞臺，從事電影工作，先後曾在蘇聯，美國的好萊塢及墨西哥擔任電影導演，成為電影史上傑出的電影導演及理論家。他的第一部影片《大罷工》拍於一九二四年，一舉成名，最後一部影片是《可怕的伊凡》拍於一九四五年。（此片第二部分，也是最美的

一部分，為史大林所禁，直到史大林死後才得與觀眾見面。）艾氏初期拒絕使用攝影棚及職業演員，所以他早期的影片是利用實景及真實人物拍成的，可以說是最最寫實的電影。但他最大的貢獻，乃在於剪輯的運用。藝術剪輯，到了艾氏，掀起了一個前所未有的高潮。他在剪輯的運用上，開出了各種不同的規格，譬如轉折格、暗示格、諷諭格、對比格等等。比之於文學，他是電影史上最大的修辭學家。到了艾氏，剪輯成一個導演最應注意的課題，也顯示出剪輯是決定一部影片成敗的最大關鍵之一。我們可以拿艾氏自己指導拍攝自己指導剪輯的影片，跟艾氏指導拍攝，但卻由好萊塢的美國導演指導剪輯的《墨西哥萬歲》比較，就可見剪輯匠心的重要了。

當然在電影史上還有很多對電影導演的方法有貢獻的傑出的電影導演。以上不過只舉出在電影導演技術的演進上，絕不可以忽略的三個人而已。由這三個人，我們不但可以約略地看出電影導演方法的演進，同時也可以多少明瞭一點一個電影導演的大致職責。我們綜合地說，一個電影導演，是對一部影片製作負總責的人，絕不僅限於指導演員表演而已。那麼，一個電影導演，便不能只懂得如何指導演員，同時（也許是更重要的），得須精通電影的技術，負起指導攝影，錄音及剪輯的責任。

然而問題尚不如此簡單。電影既是一種綜合性的藝術，又需要大量的資金，便不是一兩個人可以勝任的。通常都由一隊人的共同合作，才可以完成一部影片的製作。但我們今日的社會，畢竟仍是一個以個人為基礎的組合。在習慣上，對一部文學作品或一件藝術作品，我們總不由自主地提出「誰是作者」的這個問題

來。如果拿這個問題加在一部影片上，便常常會令人難以答覆。譬如說，有些監製人，在選擇題材，策劃拍製，選擇導演及演員上，都是一手包辦的，無形中他成了導演的導演。結果拍成的影片，與其說是導演的作品，不如說是監製人的作品。又如美國的陶瑪斯・因斯（Thomas Harper Ince, 1882-1924），他的工作方法，是由他來選取題材，然後聘請編劇及導演來代勞拍製，最後由他自己來指導剪輯完成。在這種情形下，拍成的電影，表現的只是因斯，編劇跟導演都成了次要的人物。又有的時候，一個內行的編劇者，不但把劇情，人物的對話及人物的動作，表情等寫得清清楚楚，並且把攝影機的角度及地位，音響效果，及可能的剪輯方式都加注上去。這麼一來，導演只成了一個領工的工頭，真正的工程師是編劇而不是導演。再如卓別林的影片，通常都是由他自編、自導、自演的。但有時他也會聘請一個編劇或導演，配合他自己表演的方式工作。那麼不管編劇還是導演盡了多少力氣，表現的仍是卓別林的那一套，這樣作者該是誰呢？所以說追問一部影片的作者是誰，有時候是難以回答的。其複雜性，乃在於電影為一種綜合藝術及集體創作這一點。

不過，人與人的思想及個性既不完全雷同，集體創作是否是藝術創作的一條可行之道，成了最近幾十年來爭論不休的一個重要的藝術課題。我不想在這裡做個人獨斷的結論，我只想提出一個問題。真正的所謂集體創作，不用說就是議會式的集思廣議的成果。如果其中甲的意見太過特殊，一定不被採納，乙的態度太過激烈，也得去掉，最後就是在中庸之道下所產生的一種既不能代表甲，也不能代表乙，自然更不代表丙、丁及其他人的一種沒

有個性的成品。比之於餚饌，就是大雜燴。我們是不是應該整天吃大雜燴，而捨清蒸魚、北京烤鴨、紅燒蹄膀等不顧呢？這樣的集思廣議的作品，是不是與藝術的必要條件之一：獨特的個性背道而馳呢？我自己看過好多部俄國革命以後的集體創作的影片，技術上是不錯的，但內容及藝術上呢，不是膚淺可笑，就是令人昏昏欲睡。只有一兩部是不錯的，但不錯的程度只是過得去而已，離有獨特的表現是相去十萬八千里的。所以在蘇聯什麼都已經集體化了的今天，文學跟藝術的創作，也不曾集體化起來。電影，自然也是在嘗試了幾項集體創作之後，不得不回過頭來，還是由一個人負總責拍製了。

　　如果我們不得不承認，藝術作品在目前（我說在目前，是一種保留的說法。猴子既然變了人，人也許又可以變成我們尚不知道的什麼動物，所以說話得保留一點）得需要一個作者，同時這個作者不是集體而是個人，那麼對電影，誰應該擔承這個作者的美名呢？這個問題在這幾年也曾經引起過許多爭論。但最後的結果，大家都同意，電影器材、聲光、彩色種種雖然為科學家及技術人員所發明，但電影之成為藝術，則是與科學家與技術人員無關的。在電影藝術的演進上，似乎是所謂的電影導演比其他的人員負有更大的責任，也有過更大的貢獻。如果一定要給一部影片找出一個作者，導演比別的人更有資格承擔這一個名義。一手包辦拍製的監製人，畢竟是少數的少數，像卓別林這樣的演員也是絕無僅有，攝影師跟剪輯師在一般的情形下也都是聽命於導演，不可獨出心裁；比較能跟導演抗衡的，只有編劇。但一個編劇，畢竟是紙上談兵，要是他也懂得導演的技術，何苦再多聘一位導

演，即由編劇來執行導演筒不是更簡捷了當嗎？事實上自編自導的也大有人在。所以歸根結蒂，沒有作者便罷，如有，則捨導演莫屬！

既然大家公認導演是一部影片的作者，那麼對一個導演的要求，無形中就更加嚴格起來。一個電影導演不但應該指導演員及技術人員的工作，也應該對影片的內容及主題負責。所以一個理想的電影導演，應該同時是一個編劇者，最低限度也應該由自己選取題材，然後請一個編劇根據他所選的題材及他的指示編成劇本。這就是今日各國的電影界所稱的一種「全作者」。像西班牙的路易‧比女艾（Luis Bunuel，一譯布紐爾）、美國的奧遜‧威爾斯（Orson Welles）、瑞典的英格瑪‧柏格曼（Ingmar Bergman）、日本的黑澤明、義大利的米蓋朗琪羅‧安東尼奧尼（Michelangelo Antonioni）、佛得瑞哥‧費里尼（Federico Fellini）、法國的法朗斯渥‧楚浮（Francois Truffaut）、讓呂克‧高達（Jean-Luc Godard）等就是這一類的「全作者」（自然不是每一部影片都是如此。只有在「全作者」的影片中我們才可以看出作者的思想及個性，同時也使我們感到電影也是藝術，而不只是娛樂品而已。

目前各國電影的主流（純娛樂性的電影除外）正在向「全作者」這一個方向推進。這也可以顯示出人們已經自覺到電影可以成為一種藝術，而也願意把電影提高到藝術的地位。不過如此，電影導演的職責就更加繁重了。電影導演在一部影片的製片中，事實上已成了唯一無二的權威。同時成為電影導演的條件，自然也跟著嚴格起來。未來的電影導演最好是由有藝術才能及文學素

養的電影技術人員（特別是剪輯師）或經過電影技術訓練的文學及藝術工作者中遴選。自然電影學院中導演系的畢業生，經過助導的階段及業餘的拍片者也可以成為一個稱職的電影導演。但舞臺劇的導演，如不諳電影技術，那是萬萬不可執導演筒的。

　　我國的電影，自一九〇五年北京豐泰照像館拍製的第一部由譚鑫培主演的京劇紀錄片，到現在也有六十多年的歷史了。可是導演的手法始終或多或少地依附於舞臺劇的導演方法。也就是說，或多或少地停留在梅里埃斯的階段。那就是因為我國的電影導演多由舞臺劇導演轉來，不熟悉電影的技術的緣故。結果攝影方面常常由攝影師自作主張，剪輯也由剪輯師自行處理，導演只管指導演員演戲而已，殊不知導演化了很大的力氣把演員指導得頭頭是道，只要攝影機換一個角度或換一個不同焦距的鏡頭，或者剪輯師過早或過晚地剪上一剪，那整個的戲劇效果就會變成另一種樣子。為了避免發生這種問題，只好把攝影機固定在一個一定的位置上，動得越少越好，鏡頭也最好是用同一種焦距的一氣到底。至於剪輯，只要不影響聲帶與畫面的符合，接起來就行了。所以我們看我國電影，老是感覺攝影平平板板，整個影片也沒有節奏可言。演員呢，老是側著半個身子對著鏡頭說話，跟在舞臺上表演差不了多少，只是用攝影機代替了觀眾的地位而已。在我國電影史上最有名氣的導演，像三〇年代的蔡楚生、史東山等，在我國可說是第一流的。我們也曾為他們的影片感動過，流過不少眼淚。但他們只不過具有高水準的指導演員的技術，對於運用電影的語言，仍然是很平庸的。倒是最近幾年，有些後起之秀，總算懂得如何運用電影語言了。

　　譬如去年夏天，我在巴黎看了一部中國電影，唐書璇導演的《董夫人》。這部電影，看背景大概是在臺灣或香港拍的。攝影很好，特別是剪輯，有許多別出心裁的地方，新穎之處不在一般的歐洲片之下。但對話寫得太糟，演員的對白也只如背書一般。可是這部電影在巴黎相當叫座，各報也一律予以佳評。原因是外國人只看電影，並不懂戲中的對白。雖然劇本編的糟，演員指導的差，但因為電影語言用得較為流暢，不懂中國話的觀眾不但全看懂了，而且看得津津有味。所以說有時候戲不好，仍可以不失為一部好電影；反之，戲好得不得了，但電影表現在的手法太過平庸，那不過只能算是梅里埃斯式的舞臺劇紀錄片而已，不能稱之謂電影。（以上所提的這部影片，其成功之處，我尚不知道應該歸功於攝影師跟剪輯師，還是歸功於導演，因為我國尚不曾出現一個「全作者」的導演。）

　　說到這裡，對於電影導演這個名詞，我覺得實在有正名的需要。在英美稱director是沒有問題的。在法國以前稱Metteur en scène，就是借用舞臺劇導演的名詞。後來覺得用之於電影不合適，於是又另創了Réalisateur（直譯為實現者，意譯為製作者）一詞，就比較合理了。中國沿用至今的導演一詞，顧名思意，乃指導演員演戲也，自然對攝影、錄音、剪輯都不必負責任了。其實電影不只是有劇情的才叫電影，紀錄片不是也叫電影嗎？紀錄片既無戲，也沒有演員可導，那麼對策劃及指導拍製的人們稱他為什麼呢？所以我覺得我國習慣用於負責總務的「製片」或「製片人」一詞，加在導演頭上也許更為合適些。不然也可以另創一個新詞，例如「製作」「製作者」，「總監」或「創製」，「創

製人」等，都比導演一詞來得適合（日本用「監督」一詞，也比導演適合）名不正則言不順。如想提高我國電影藝術的水平，我們希望以後真正能由一個人來負起一部影片拍製的總責；即使不變更導演一詞，也希望今後的電影導演，除了指導演員演戲以外，也負起點別的責任。（此文中有關電影史實及日期，曾參考喬治‧薩都（Georges Sadoue）之《世界電影史》，《電影從業者辭典》，讓米特（Jean Mitry）之《電影辭典》，程季華之《中國電影發展史》）。

原載一九六九年《大眾日報副刊》

從「鄉土文學」到「鄉土電影」

「鄉土文學」有兩種含意：一種是作家對自己根生的土地懷著深厚的鄉情，運用鄉人的語言描寫故土的風土人物。另一種含意是相對描寫城市的文學而言，「鄉土文學」指的就是「農村文學」。以黃春明、王禎和為代表的臺灣的「鄉土文學」就兼具了這兩種含意。

黃春明的小說雖然也常常寫到都市的環境和都市的人物。但其所創造的最成功的人物卻多半是鄉村或小鎮的居民。就是城市中的人物，也常有一個鄉村的出身，因而在都市的環境中更顯現其飄泊疏離之感。但黃春明最成功的地方，卻是道出了近三十年中臺灣由一個農業的社會向半工業化的社會轉化的過程。王禎和作品中的人物，也有類似之點，也多是些身居鄉野出身低微的小人物；不過王禎和不多麼追求寫實，而以喜謔的筆法烘托出了小人物的怪誕（grotesque）性格和可憫的境遇。

近年來，我國的電影在久久陷入虛浮的情愛和暴亂的打鬥片的泥沼之中逐漸消沉之餘，向文學作品求取生路，自是一種極自然的現象。但這一年來的表現，與其說是真正向文學進軍，不若說是向鄉土靠攏。朱天文的《小畢的故事》和黃春明的小說首先搬上了銀幕。接踵而至的是廖輝英的《油麻菜籽》和王禎和的《嫁妝一牛車》。而白先勇的《金大班》和《玉卿嫂》雖風聲很

大,但遲遲尚未開拍。這足以顯示製片者有些獨鍾鄉土的情意。

《油麻菜籽》可做為鄉土電影成功的一個例證,因其十分真實地顯示了具有時地特色的社會環境和人物。特別是前半部,毗鄰小鎮的鄉村場景,不能不使人緬懷起二三十年前臺灣鄉鎮生活的風貌。由於劇本的自然順暢、導演對場景實物質感的把握和重視,以及指導演員沒有誇張的情緒的自然流露,使這部電影在寫實的手法上超出了以前的同類的電影,使寫實的電影步入一個新的境界。其最大的貢獻,除了所含蘊的鄉土氣息以外,是突破了過去有些以實寫為名卻虛飾了真實的主觀手法,使真實的面貌有更大成分的自我表露。這一點將會為未來同類的電影樹立一個好的典範。

《看海的日子》和《油麻菜籽》都是最近票房較好的電影。是不是因為這兩部電影在藝術和票房上的成就,會引起一窩風地趨拍「鄉土電影」呢?由於過去的例子,這種預測並非過慮。但是如就「鄉土」的第一種含意而言,表現本土的風土人情固然是一種正當的途徑,卻也並不是唯一的途徑。目前仍具有號召力的武俠動作片和以都市為背景的喜劇片就都沒有什麼鄉土的氣息,但都有其自身的娛樂和藝術價值。歷史片也是如此,如果真正表現了鄉土人情,倒是值得鼓勵的,怕只怕流入一種粗俗的鄉土浮相,或過度自憐的情懷,就會誤導了「鄉土」的含意了。

如就「鄉土」的第二種含意而論,臺灣的社會愈來愈超越了農業社會的情況,都市生活已經佔了很大的比重。就是尚存的農村,已不復有二十年前農村的面貌,而是與現代的都市緊密相連了。做為反映社會現象的文學與電影,自不會自我局限在農村

「鄉土」的小圈子內。在文學方面，一定會有更多描寫都市生活和都市人物的作品出現。電影如繼續向文學借重，自然也不會忽視都市。但過去以都市為背景的所謂「三廳」電影，在受近來寫實性很強的「鄉土電影」的衝擊以後，絕不能再滿足觀眾的要求。今後的電影恐怕需要以更真切的手法，攝取都市中形形色色的各種面相。這就需要超出製作人的眼光和立場，多多借取作家的視野及觀點，才可以把清新的氣息帶入今後的電影作品中。

電影自然並不需要全從小說改編，但改編小說確是一條捷徑，因為小說的結構及組合與電影非常接近，而且小說家至少已為編導者預構了故事的骨架，也預塑了人物的典型，拍攝起來可以收事半功倍之效。如果是早已膾炙人口的小說，幾乎已經預保了票房的價值。過去像狄更斯的小說、左拉的小說、托爾斯泰的小說，常常會拍成了令人難忘的電影名作。第二流的小說，拍成第一流電影的也不乏先例，《飄》（或譯《亂世佳人》）就是一個很好的例子。當然也有不適合拍成電影的小說，像海明威的《老人與海》，不管多麼好的導演和演員，恐怕也難以拍得像小說那麼深沉感人。

現在從黃春明、朱天文、廖輝英的小說改編成的電影已經小有成就，可能使製片者和導演看清了改編小說的可行。但是如果因此而形成一股「鄉土電影」的風潮，那就未免過分了。過去的經驗告訴我們，沒有藝術上的誠意只為票房而跟風的電影，常常流為續貂的狗尾或潮後的泡沫，不獨在藝術上難以見好，票房的價值也不易保證。觀眾，特別是現代的觀眾，其口味愈來愈廣了，絕不願被人局限在某一種類型的電影之中。

　　所以有眼光的製片與導演，與其跟風拾唾，不若把自己的眼光擴大，在文學中取材也好，在文學以外取材也好，總之另起爐灶，自擬新題，方是上策。要知道，電影的天地與小說一樣廣闊！

　　　　　　原載一九八四年四月號《真善美》雜誌一三〇期

電影是電影，文學是文學！

　　最近一年，從小說改編電影蔚成風氣。這是否是一個好現象呢？有很多人問過我這一個問題。開始時我有所保留地回答是一個好現象，但是現在我覺得有進一步解釋的必要。

　　開始時我回答是一個好現象，那是針對國片製作的情況而言，而不是指一般性的拍製電影而言。國片的缺點，主要的是電影語言的生澀、內容的空洞貧乏、人物的誇張怪異、對話的低俗肉麻。從好的小說改編，雖然無助於電影語言的運用，但因為故事已有骨架，人物已有雛形，對話也有所借鏡，自然對後幾種缺點就有很大的助益了。

　　但電影本身是一種獨立的藝術，雖然包容了很多其他的技藝在內，表達的方式和所應用以表達的媒體與其他有關的藝術卻大為不同。因此可以取材於小說或戲劇，但並不以此為正途。過去幾個電影製作的大家，對電影藝術貢獻巨大的，像法國的阿爾伯‧岡斯、何諾瓦、阿蘭‧海奈、義大利的羅塞里尼、安東尼奧尼、費里尼、西班牙的比女艾、瑞典的柏格曼等等，均直接為電影而構思，很少從小說或戲劇改編。一個真正有才華的導演，最大的欲望是藉電影的媒體從事創作，而不是詮釋他人的作品。就是偶然借助於文學作品，也不過是一個出發點而已，雅不願為原作所限。所以在我國的電影界如果已經有眾多可以直接用電影從事創

作的導演，再斤斤追逐於小說的改編，就並不是一個好現象了。

　　小說與戲劇都是與電影有關的藝術，但小說與戲劇並不等同於電影，電影也不等同於小說與戲劇。這三種藝術各有各的表現技法。小說家和戲劇家並不是不能來拍電影，但在拍電影之前應該先學會電影的表現技法，否則恐怕難以得手應心。俗話說隔行如隔山，不要說小說、戲劇與電影之間相隔如此遙遠，就是同樣在電影之內的導演、攝影、錄音、剪輯等各種職責，也並不一定就能稱職地彼此取代。

　　玩票可以偶爾為之，但現代社會中最重視的卻是專業化。如果一個人想兼具幾種專業，那就得真正認真學習這幾種專業，不能夠在都是藝術的名義下，不經學習就自稱內行。要知道人類文化的發展是由簡而繁，而非逆方向由繁而簡的。在初民的社會，能唱幾聲、跳幾下、畫幾筆的，都可說是在游於藝，概稱之謂藝人。至於文字的藝術，那得等有了文字以後才行。口頭文學也並不就是文字的藝術。等到人類表達的媒體多樣化了以後，藝術也就分了家，於是乎有音樂、舞蹈、戲劇、繪畫、雕刻、建築、文學等等因媒體不同而各自獨立的藝術。要學習這些不同的表達技法，都需要相當的時間與精力。

　　比起上述的各種藝術來，電影是最最晚進的一種，到今日還不足百歲，如不能稱其為嬰兒，至少可以稱之謂少年，所不同的是電影出生不久就成為一種群眾的藝術，受到老幼賢與不肖的共同喜愛，其發展也就特別神速了。

　　做為一種群眾藝術，對電影而言，既是一個長處，也是一個缺點。文學、音樂、繪畫，都可以走陽春白雪曲高和寡的道路，

電影卻不能。主要乃是因為電影需要多數觀眾的支持，以收回所投入的高成本。因此在電影創作上常常受到假想市場的限制和影響。

　　另外電影不同於其他藝術的一個特性，是其他藝術在創作的過程中多為「個人藝術」，而電影卻無法由一個人單獨來完成。雖然導演是電影製作的一個靈魂人物，但是如沒有合格的攝影、錄音、剪輯和演員來配合，導演也無法展其才。所以個性孤高自賞的其他藝術家，都無礙於藝術的創作，唯獨孤高自賞的電影導演，就難以找到合作的人了。

　　在應用的器材上和應具備的知識上，電影也是比較複雜的一種，掌握到電影的表達語言以前，恐怕比學習其他藝術要投入更多的時間和精力。這一點卻是常為人所忽略的。這正是一個導演在接連幾部電影中毫無進境的真正原因。

　　目前錄影機和錄影帶的出現，很可能會改變電影發展的路線。利用錄影機，可以大幅度壓低成本，利用錄影帶則可以改群體觀賞為個人觀賞。這樣一來，其創作與觀賞的方式倒真正更接近文學與繪畫了。這時候文學家更有理由說電影是文學，繪畫家也可以說電影是活動的繪畫了。

　　然而因為媒體的各異，便牽涉到表現方法、製作過程以及所應用的材料等種種的差別相來。最好我們還是在觀念上正本清源地說明：「電影是電影，文學是文學！」正如人和狗都是動物，也具有許多共同點，並沒有人因此認為人就是狗！

<div align="right">原載一九八五年一月四日《中國時報‧人間》</div>

舞臺與銀幕

　　舞台劇與電影是兩種媒體不同而各自獨立的藝術，自勿庸贅言。但是由於二者都屬於「表演」藝術，二者之間便不免發生了千絲萬縷糾纏不清的關係。最常見的是導演與演員在二者間的彼此溝通，其結果則是利少而弊多。

　　由舞台劇導演轉任電影導演的，在電影發展的初期是常見的現象。後來由於電影的表現方式日漸脫離舞台劇的表現方式，兩方面的導演才逐漸分家。今日電影導演的大家多與舞台劇無關，而舞台劇導演執導的電影則少有佳構。但這也並不是說沒有二者兼通的人才，而只能說兼通跟以一種藝術的表現方式取代另一種藝術的表現方式絕不相同。

　　譬如說伊力・卡山與英格瑪・柏格曼二人都是兼導舞台劇與電影的導演，都是屬於兼通的那種人才，在兩種藝術上都有過傑出的表現。但這只能說明有的導演可以具有駕馭兩種藝術媒體的能力，並不意味所有的導演都有這種能力；在一方面成功而在另一方面失敗的例子可說是屢見不鮮。

　　演員方面也是一樣。有的演員在兩種藝術上都可以取得成就，但更多的演員則只能取其一：上舞台或上銀幕。那些在兩方都能游刃有餘的，多半有過良好的演員訓練，其自我駕馭的能力已超越了舞台或銀幕的局限，像英國的勞倫斯・奧立佛、法國的

吉哈・菲利浦即是。

　　在表演和指導表演上，舞台和銀幕的差別到底何在？做為種
種細節差別的根本的，乃是觀眾的觀賞地位和觀點的問題。

　　舞台劇的表演者與觀眾之間有一段相當的距離，而且觀眾的
觀賞點是固定的。因此在表演上演員第一需要努力把他的動作表
情和聲音穿過相當的空間達到觀眾感官中，第二要努力使劇場中
每一個角度都可以看得見、聽得到他的表演。這種表演者與觀眾
的距離，不但影響了表演的方式，而且也影響了導演和編劇的方
式。所以有人認為舞台劇是不可能寫實的，不管多麼寫實的舞台
劇，都無法樹立起四面牆來，把觀眾隔離在牆外。近代的舞台劇
編導，也有過打破表演者與觀眾間距離的企圖，譬如說改變劇場
的形式、更動舞台和觀眾席的地位，但是終究沒有辦法消除表演
者與觀眾之間的距離，特別是在觀眾眾多的時候。

　　舞台劇所無能做到的消除表演者與觀眾的距離這一點，電影
卻可以輕易地做到。在電影中不但可以樹立起四堵牆來，而且觀
眾要看演員的眼睛就看得到演員的眼睛，要看演員的鼻子就看得
到演員的鼻子。觀賞點也可以跟著攝影機隨意轉移。有些在舞台
上無論如何表演不出來的聲音、動作與表情，在銀幕上可以輕而
易舉地表現出來。所以電影不但是在表演藝術媒體中最能達成寫
實目的的工具，同時也是最具有分析能力（包括物體實體的分析
和人物心理的分析）的工具。

　　如果電影的編導和演員們捨此特性而不圖，反倒去刻意模仿
舞台劇的表演方式，豈不是捨己之長而求人之短了嗎？

　　電影利用攝影及剪接所造成的魔幻特技也是舞台劇難以實現的。近年來的功夫片和鬼怪片倒是在這一方面多有發揮。但這些發揮多半流於技術性，而非藝術性的，如香港出品的《A計劃》、《快餐車》之類。

　　如果我們寄望電影在藝術上有所提升，恐怕就不能不重視電影之所以不同於其他表演藝術媒體之處，特別是電影所具有的寫實和分析的特性，應該是在銀幕上最值得發揮的地方。

原載一九八四年十一月六日《中國時報‧人間》

電影是娛樂還是藝術？

　　焦雄屏在香港《南北極》雜誌上一篇評今年金馬獎的文章中指出：「金馬獎給獎每年都視評審的名單而可以推出大概。……過去有人提議公布評審過程的各人意見，不失為管制公平的一個方法。如果金馬獎每次在評審這一關引人非議，對那些努力工作的從業人員而言真是太不公平。」

　　筆者在國內報章上也看到一些有關今年的評審委員意見分歧的報導，似乎真如焦雄屏所言，主持金馬獎的當局，只要在選聘評審委員時略做手腳，就可以操縱整個獲獎的結果。自然這並非意指評審委員中有人有欠公正，或根本沒有主見，可以任由主持當局的幕後操縱，而是主辦單位只要調查一下各位評審委員的觀念和口味，然後在委員的人數上略作安排，在多數決的原則下，自然可以獲得意欲達到的目的。

　　電影製作在目前的社會中有兩個常常相斥相拒的傾向：一個是娛樂的傾向，一個是藝術的傾向。這兩個傾向都有實際的社會作用。前者給人以消遣，可以解除身心的疲勞；後者予人以陶冶，可以提高精神與心靈的境界。當然一部影片如果二者兼具，相輔相成，最為理想。但這種境地是極難達成的。其原因是娛樂與藝術之間橫亙了一條難以超越的鴻溝。娛樂的目的乃在捨己以從人；換一句話說就是針對群眾喜聞樂見的口味來討好取悅觀

眾。藝術則多半是強人趨己，以作者強有力的個性，特有的見地和獨特的表現手法來吸引說服觀眾。就境界而論，前者是下里巴人，後者是陽春白雪。前者的好處是欣賞者眾，缺點是層次淺；後者的缺點是欣賞的人少，長處是層次深。

純就影片的製作而言，無論藝術電影，還是娛樂電影，都是社會所需要的，不可偏廢。按理兩種類型的影片都有獲獎的理由。所以如果評審委員的口味比較大眾化，而選出了娛樂性強的影片獲獎，本也是無可厚非的。但是如就提高電影的藝術水平而言，則當以藝術性強的影片獲獎比較合理。今日沒有人可以否認電影也像繪畫、彫塑一樣有超脫於娛樂之上而進入藝術領域的可能與必要。做為藝術，便不能不強調作者的個性和表達的獨特性。如此一來，先天上便帶有了無能雅俗共賞的傾向。為了提高電影的藝術性，也為了開拓觀眾的欣賞領域，各國無不容忍小部分具有獨創性的藝術電影，同時設立了各種電影獎意在鼓勵支援藝術性的電影，借以提高一般電影的素質。

那麼好的娛樂性的電影就不需要鼓勵與支援了嗎？答案是不需要！因為娛樂性的電影本來為的就是迎合大眾的口味，多半本已具有良好的票房價值。追求的本是票房價值而獲得的也是票房價值，可說是求仁得仁，本已皆大歡喜，何須再去鼓勵與支援呢？對這類的電影頒獎，等於是又一次商業性的宣傳。商業宣傳是製片公司的分內工作，何勞授獎當局去越俎代庖呢？

藝術性的電影，因為原意不是為了迎合觀眾口味的，票房價值本就不保，今再為評審委員所棄，則出頭無日矣！長此以往，等於鼓勵娛樂而貶抑藝術，實在失去了設獎的本意，更遑論提升

影獎本身的聲譽了。

　　大多數的影片可以也應該是娛樂性的，但電影獎卻絕對應該為了藝術而設，否則只須統計票房價值的高低以區別影片的優劣就夠了，何勞十幾位具有藝術修養而又眼光獨到的評審委員來投票呢？

原載一九八五年三月一日《四百擊》第一期

電影應該分類嗎？

電影是藝術，藝術就有類別，電影怎麼能夠不分類呢？

譬如烹飪一樣，因為人的口味各異，所用素材、材料不一，就產生了各種不同的菜肴。酸甜苦辣，各具特色，廣菜、川菜、山東菜、上海菜也各有各的滋味，各有所長。人們按照自己的口味，各取所需。如果有一個廚師，不顧各地口味，也不管素材作料，雞鴨魚肉，酸甜苦辣，一鍋而煮之，誰又肯吃這樣的大雜燴呢？

然而我們目前的電影就有這種趨向，又想沾點文學，又捨不得商業價值與娛樂性，一面想以打鬥等激烈動作來討好年輕的觀眾，一面又不得不添加床戲或叫女演員來賣弄風情借以招來有寡人之疾的中年人。結果就拍成了不酸不甜不苦不辣的大雜燴電影，誰看了都覺不滿意！

就電影的形式與風格而論，類別很多，此處不談，此處所談的分類是針對不同的觀眾而言，至少應該分出成人電影與大眾電影的區別，以便不致造成既滿足不了成人，又帶壞了孩子的結果；也應該分出藝術電影和娛樂電影的區別，使仰慕藝術和尋求娛樂的各得其所。

電影以觀眾的年紀分級，在各國已經實行多年，而行之有效。不知道為什麼在我們的社會就實行不了？是否大多數成年人還都具有小孩子一般易誘易挫的心理，還是因為小孩已經早熟，

混淆了成人與兒童間的界限？如果決心要分，放映成人電影的影院絕對禁止非成人的兒童、少年入場。電檢處也得對成人電影盡量放寬尺度，否則就不必分了。

至於藝術電影與娛樂電影的區別，在其他盛產電影之國家也是自有電影以來就已經具有的區分。專心致力於藝術電影的導演，絕不把娛樂放在眼中，要是以後也娛樂了人，那算意外；一意賺錢的電影老闆，也從不管藝術，涇渭分明，各行其是，觀眾不致弄錯了門路。有些城市有專演藝術片的影院，像巴黎；另有些城市組成會員式的影院，專針對有同好的觀眾而設，像倫敦。在這樣的城市中，觀眾都可以各取所需，不致於在廣東菜館吃到麻婆豆腐而辣麻了舌頭，而專愛吃辣的四川人又摸不到川菜館的門戶。

當然我們的電影產量不多，每一個導演，好不容易爭取到拍攝一部電影的機會，既想不愧對投資老闆，不能不投大眾之所好，又想同時樹立自己的名聲，討好嚴肅的影評人，結果就拍出那種兩頭落空的非驢非馬的電影來。那些有勇氣不扛藝術的招牌，唯利是圖，像香港的某大公司，雖然對電影藝術毫無建樹，但畢竟賺了錢，娛了人，對社會也有了貢獻。怕只怕那種具有錢藝兩謀的雄心的導演，不兩頭落空的機會太小了。西方也有錢藝兩謀的導演，像比女艾（L. Bunuel），不過他老人家要錢的時候就不要藝，要藝的時候就不要錢，並沒有同時炒成大雜燴。當然要藝的不一定就沒錢，但那是以後的事，不在預謀之中。

要想提高我們電影的藝術素質，恐怕不能不有電影分類的觀念。至少使成人的電影專演給成人看，藝術電影專演給仰慕或喜

愛藝術的人看。並不是所有的電影都是藝術，正如並不是所有可以療饑的東西都是佳餚美饌一般。

原載一九八五年六月一日《四百擊》第四期

電影、戲劇與小說

　　最近一兩年，因為盛行從小說改編電影，所以引起了人們對電影與小說之間所存有關係的注意。電影與戲劇之間的關係，本來就是藕斷絲連，因為二者都屬於表演藝術，涇渭之間更容易產生混淆。本文即嘗試將三者之間的異同予以釐清，並審視三者之間所存有的關係，及其可能的發展。

　　人類的社會結構與文化內涵是由簡而繁，由單元到多元發展的，絕不是由繁而簡，由多元到單元的。原始社會中巫祝的歌舞是所有藝術的源起，其中既有音樂，也有舞蹈，甚至於已含蘊了戲劇與小說的內在結構。所以，在原始的社會中，音樂、舞蹈與任何其他藝術渾為一體而不可區分。各種藝術獲得獨立的發展是人類逐漸進化以後的事。戲劇的產生得等到有了劇院的形式和比較完整的劇本，文學的產生得等到有了書寫的文字以後，而小說在文學中又是發展較晚的一種形式。

　　各種藝術之所以獲得獨立的發展，當然是由於人類社會分工的結果。生產上的分工與思想意識上的專注互為影響，結果是社會愈進步，分工則愈細。在藝術上，先是音樂、繪畫、文學，因為表現媒體的差別，而各走自己的道路，繼則是大城市的興起使戲劇也獲得獨立而充分的發展。同時每一類別中，又分成各自發展的小類別。各種類別間的關連雖千頭萬緒，也各有隨時代而消

長的痕跡，但各種獨立發展的藝術卻很難彼此代替。

一

　　在本文所討論的三種藝術媒體中，比較起來，除了電影的歷史尚不足百年外，其他兩種都已是相當古老的藝術。

　　戲劇在我國乃由歌舞發展而來，宋代以前已經盛行故事性較濃的小型歌舞，如「代面」、「踏搖娘」、「弄參軍」等，金、元之間則形成比較完整的戲劇形式。

　　但比起古希臘來，我國戲劇的發展可說甚晚了。希臘在紀元前五、六世紀已有大規模的戲劇演出，而且產生了Aeschylus, Sophocles, Euripides，等重要的劇作家，有完整的劇作傳世。

　　小說在我國的發展應該比西方較早。《莊子》中已有「小說」一詞。漢書藝文志謂：「小說家者流，蓋出於稗官，街談巷語，道聽途說之所造也。」此定義已含有後代小說中的重要質素，且與現代西方所謂的Fiction的涵義非常接近。漢代的小說雖然不傳，魏晉的神怪故事卻傳留到後代。唐代的傳奇則已具備了短篇小說的完整形式。西方的小說傳統也可上推到希臘和羅馬時代。希臘時代雖無小說的形式，卻盛行傳記，不十分紀實的傳記也等於是小說。公元一世紀的羅馬小說家彼特紐斯（Petronius）的小說《薩梯雷公》（Satyricon）部分留存下來，使費里尼拍出了一部極出色的電影（《愛情神話》）。但西方近代長篇小說之始，大家都公認始自西班牙作家塞萬提斯（Cervantes）的《唐・吉訶德》（Don Quixote），比起中國的《三國演義》（於十四世

紀的元朝至治年間）來，則晚了兩個多世紀。

　　與戲劇和小說相比，電影自然是晚而又晚的後輩。沒有
「電」，沒有「影」，便不會有「電影」，所以電影得等到人類
發現了電，創造了紀錄影的攝影機以後才能產生，這就遲到了一
八九〇年以後了。據電影史所載，最早的影片是一八九二年法國
海諾（Emile Reynaud）拍的《可憐的皮耶侯》（*Pauvre Pierrot*）。
最早的一次電影放映是一八九五年十二月二十八日在巴黎的「大
咖啡館」（Grand Café）的「印度廳」，由呂米埃（Lumière）兄
弟公開放映他們所拍製的短片。其中有一段「火車到站」的鏡
頭，成為電影史上的著名作品。等電影繼日本之後傳到中國，則
已經進入了二十世紀。雖然在年齡上電影比戲劇與文學都年輕得
多，但卻長得極快，不足百年，早已亭亭玉立，顧盼自美，大有
後來居上之勢。其所以能夠獲得如此快速的成長，恐怕與其融
匯、吸取其他姐妹藝術的既有成績也有關係。

　　先說電影得力於戲劇之處。最早的電影常常把攝影機固定
在一個假想的舞臺之前，把演員的表演紀錄下來而已。所以當日
很多電影中所用的術語，像導演、演員、燈光、布景、化裝、服
裝等均來自舞臺劇。當時導演的工作與演員表演的方法也幾乎
與舞臺劇無異。早期法國的電影導演喬治‧梅里埃斯（Georges
Méliès）的電影，即等於舞臺劇加特技。後來德國表現主義的
電影，也幾乎完全是舞臺上表現主義的翻版。電影擺脫舞臺的
影響，開始發展其獨特的性質，應自美國導演格雷菲斯（David
Wark Griffith）起。他的《一國之誕生》及《不可容忍的》均突
破了劇院舞臺的時空局限，大大展現出電影在廣大的時空中游

刃有餘的獨特魅力。稍後蘇聯導演艾森斯坦（Serge Mikailovitch Eisenstein）和包道夫金（Vsevolod Pudovkin）在電影的結構上有很大的貢獻，特別顯出了剪輯的重要，這才使電影的表現方式真跟舞臺劇區分了開來。

在電影發展的同時，舞臺劇也在發展、變化。因為二者均為表演藝術，雖然技術上大相迥異，藝術上的確有許多可以互通之處。互通並不意味著二者相同或類似，基本上二者是兩種具有各自獨特表現方式的獨立的藝術。舞臺劇的特長是在完整的有意義的劇本和表演時的現場感。但表演者與觀眾之間的距離，不管如何改變劇場和舞臺的形式，如何調整演員與觀眾間的相對關係，都難以超越。這種演員與觀眾之間的距離，再加上觀眾的固定觀點，不但影饗了舞臺演員的表演方式，而且也決定了舞臺劇編導的方法。由於語言和動作的誇大，使舞臺劇無法達成完全寫實的目的；舞臺劇更無法把現實生活中的四面牆搬上舞臺，所以舞臺劇或者不寫實，即使寫實，也只可做到似是而非的境地。

電影則完全不同，特寫鏡頭可以使觀眾與演員之間幾乎全無距離；攝影機的迴旋升降自如，不但突破了觀眾的固定觀點，而且可以把任何密封的空間曝露在觀眾面前。電影所具有的這種寫實和分解的能力，是舞臺劇原來就沒有，而且永遠也做不到的。所以舞臺劇的發展自然會迎其所長、捨其所短；電影也一樣，也自然不會捨棄自己的長處，反去模仿舞臺劇的短處。因此二者注定了不可能朝向同一個方向發展。

二

　　比起電影與舞臺劇的關係來，電影與小說在結構上也許更為接近。二者均不受時空的限制，在分章分段上二者都有相當的自由。唯一在結構上不同的是小說無法一枝筆說兩頭事，電影卻可以用幾架攝影機同時拍攝同一個場景或不同的場景，然後以分割銀幕的方式同時放映在觀眾之前。岡斯（Abel Gance）的《拿破崙》就是這麼拍攝的，雖然採用這種方法拍攝的電影並不多見。但電影與小說間無法拉近的距離在於表現媒體的迴異。電影是視聽的藝術，直接訴諸觀眾的感官；小說是文字的藝術，首先進入的是讀者的思維系統。雖然好的電影與好的小說，都該是感官與思維並重，但卻有孰重孰輕孰先孰後之別，這就決定了二者之間並不能毫無阻礙的彼此互譯。

　　一般來說，由於電影是晚起的藝術，電影借重於小說之處多，小說借重於電影之處少。到目前為止。從小說改編成電影是經常有的現象，卻很少有把電影改寫成小說的。由於以上所說電影與小說表現媒體的差異，也並不是所有成功的小說都可以改編成耐看的電影。思維性強的好小說，更不一定能夠通過重感官的電影而獲得佳績。卡繆的《異鄉人》和漢明威的《老人與海》都是哲理性強重思維的好小說，搬上銀幕卻都是失敗的作品。描寫美國南北戰爭的《飄》，是一部思想貧弱的平庸之作，但卻改編成一部轟動一時的好電影。從這幾個例子，大概也就可以體味出電影與小說之間的區別來了。

三

　　電影吸取戲劇和小說的長處，豐富壯大了自己，形成了二十世紀中電影藝術的快速的成長與成熟。這種過去的經驗並不能決定電影藝術必須依附於其他藝術之上，而不能求取獨立的發展。事實上，從二次世界大戰以後，由於義大利新寫實主義和五、六〇年代法國新潮電影的突出表現，電影自可以成為一種創作的工具，不必轉譯戲劇或小說。負責電影創作的人是導演，而不是編劇。因為電影拍製是一種集體的工作，集合眾人之所長，決定影片的最後內容和觀點的多半是導演。所以在導演的綜合領導下，電影已不只是一種商品，同時也可以成為與戲劇、小說並駕齊驅的藝術創作媒體。事實上最近三十年來，特別出色的電影，均不是戲劇的改造或小說的改編，而是直接通過電影導演的視聽兩覺的構想創作出來的作品。就是偶然從戲劇和小說中借取素材和靈感，也必定根據電影的特性予以再創造，而非翻譯或臨摩。像路易・比女艾（Luis Bunuel）、英格瑪・柏格曼（Ingmar Bergman）、費里尼（Federico Fellini）、安東尼奧尼（Michelangelo Antonioni）、帕索里尼（Pier Prolo Pasolini）、阿蘭・海奈（Alain Resnais）、楚浮（Francois Truffaut）、肯・羅素（Ken Russell）、黑澤明、薩替雅哲・雷（Satyajit Ray）、貝托路奇（Bernado Bertolucci）以及新進的塔爾考夫斯基（Andrei Tarkovsky）、傑爾曼（Derek Jarman）、奧米（Ermanne Olmi）等無不是以電影的媒體直接進行創作的。

　　電影是一種綜合性的藝術，不但受益於戲劇與文學，而且從音樂、繪畫、建築等吸取的養分更多。同時電影也直接受著科技發展的影響。從無聲到有聲，從無色到有色，從平面到立體，從小銀幕到大銀幕與身歷聲，無不都是科技發展的結果。每有一種新型的攝影機出現，每有一種新感性的膠片出現，也都會影響到電影作品的質地。從前沒有一種藝術像電影似的與科技有如此密切的關係。

　　電影綜合的方面如此之廣，一部電影作品的作者（導演），就與一個劇作家或一個小說家很不相同。他在文字上的修為不需要跟前者相比，但在聲色的敏感性上必須要超出前者，而且他也必須懂一些與電影有關的科技和人事管理，因為電影的創作不是獨力可以完成的。

　　但是在藝術上電影倚靠什麼才能顯出他的特色？正像我們前面所提到過的，比之於戲劇，電影更富於分析性和寫實性；比之於小說，電影則更為具體、更傾向感官的印象。這就足以使電影不必倚附於戲劇或小說，而有其可以獨立發展的地方。

　　譬如說柏格曼本是舞臺劇導演，而且始終並沒有放棄舞臺導演的工作，但是柏格曼電影中所強調的心理分析，就純粹是電影的，舞臺劇無論如何也表達不出來。固然柏格曼電影中有時對話很多，對話也相當重要，但重要的關頭則並不單靠對話，畫面的表現還是主要的。像在《第七封印》、《處女泉》、《沉默》中對話就非常少。柏格曼對人物心理的分析，除了要求演員自然而強烈的情緒表現外，全靠鏡頭的運用。對人物內心的描寫特寫鏡頭固然很為有力，但不能老用特寫，同樣重要的也是如何以背景

的光色，運鏡的速度、剪輯的節奏、聲響的調配以及整個含蘊在作品中的氣氛來間接描寫人物的心理。

　　為什麼電影對心理的分析會超過舞臺劇之上？因為電影可以強迫觀眾把注意力集中演員表情的一個極小的單位，在電影的特寫上我們極清楚地看到演員臉面上任何一部分肌肉的抽動，我們也可以看得清衣服上細微的顫動的波紋，而且要多久就可以看多久。這些在舞臺上極易忽略的小動作，在電影上都可以清楚明顯的表現出來。在觀賞舞臺劇中觀眾精神的集中全靠自己，電影的特寫則至少幫忙觀眾集中了一半的精神。另一方面電影可以利用剪接插入任何可以有助於反映心理的畫面，這也是舞臺上所難以做到的。柏格曼雖為舞臺劇導演出身，但他的電影並沒有受到舞臺劇的局限，相反的他完全把握住了電影所具有的分析的能力，使他對電影人物心理分析達到一種前所未有的高度。雖然他的作品充滿了低沉、痛苦、悲觀的調子，像《面對面》、《羞恥》、《激情》等，常使觀眾的心墜入最低的冰點，但同時也不得不佩服作者具有這種在傷口上撒鹽的勇氣。

　　電影另一個強有力的特性，就是寫實的能力，越來越多的導演加以有效的掌握，予以不同層次的發揮。即使柏格曼、海奈、費里尼、帕索里尼這些超寫實的導演，他們在細節上仍然利用了電影寫實的特性。細節上的寫實反更足以加強整體上的非寫實的力量。這就正如卡夫卡奇詭的故事，在細節上是極端寫實的一樣。

四

　　跟隨十九世紀文學上的寫實主義的腳步，強調外在的社會性的寫實的電影，最突出的當然要推戰後義大利新寫實主義的作品。羅塞里尼（Roberto Rossellini）的《不設防城市》、狄西嘉（Vitlorio De Sica）的《單車失竊記》是當時新寫實主義的代表作。這類的電影寫實的程度及停留在顯示某些階層的人（多半是低階層）的生活環境及行為，對人物的心理活動並沒有進一步的描寫。到了五六〇年代的法國新潮電影，則更注意人物心理和動作細節的寫實，而且進一步研究尋找如何以電影的方式來表現這些細節的方法。但是把電影的寫實境界推到另一個層次的卻是六〇年代以後才逐漸嶄露頭角的義大利導演奧米。奧米的電影幾乎都是以紀錄片的方式拍成的。與紀錄片最大的不同就是他的電影中充滿了一般紀錄片中所欠缺的生命力。在奧米的作品中以一九七八年奪得坎城影展大獎的《木屐樹》最為有名，這部電影至今仍然在各國的電影俱樂部中放映。此片既沒有一個連貫的故事，也沒有任何戲劇性，據說是根據奧米的祖母在他幼年時，講給他聽的一些生活的片段拍成的。地點就在奧米的故鄉義大利北部的貝爾加莫（Bergamo）地區。全片拍的都是早期佃農的生活。主要的情節有嬰兒降生、一對年輕人的婚禮、一個農民在市集上撿到一塊錢，然後又愚蠢地失去、老牛生病、學童的木屐破裂，其父因砍了地主的樹為兒子做一雙新木屐而被逐出農莊等等，都是些日常的瑣事。片長三小時，但是時時都能吸引住觀眾的注意力。

奧米的《木屐樹》

　　如果拿這部電影跟同是描寫義大利農民生活的貝托路奇的史詩片《一九○○年》相比，你馬上就感覺出來《木屐樹》的藝術造詣遠在《一九○○年》之上。《一九○○年》寫的是一個人為的故事，設法使觀眾時時進入情況，《木屐樹》所表現的卻是生活的實體，使觀眾猶如身歷其境。如與義大利早期的新寫實電影相比，新寫實電影不管多麼寫實，仍然在表現一個故事，《木屐樹》表現的卻是生活，活生生的人生斷面，你在觀賞電影的時候就如你偶然走入另一種生活中一般，攝影機對劇中人的生活似乎全未發生干擾。因此《木屐樹》一出，才使我們知道電影的寫實能力是多麼的強大，而真正的寫實會達到一種什麼境界。

　　奧米如何能達到這種境界的寫實呢？在技術上有幾點是應該值得注意的地方：1.是絕沒有職業演員，所有的劇中人都是真正的當事人。當事人也並不在表演，而是讓攝影機走入他們的生活之中而已。2.是絕對的同步錄音，所有的聲響均是真實的，使人覺得就是靜默的場面，生活仍然繼續在波動。3.是對節奏的把

握恰如其分地表現出生活的流動。4.是攝影機的角度和運動瞄準的是生活，而不是表演，所以在這種電影中既沒有主演的演員，也沒有故事中的英雄。如果仍然說這是排練出來的，那麼導演要求演員（雖然是非職業的，但在鏡頭之前仍可叫做演員）的是生活，而不是表現。作者所觀察與紀錄的是人們本來如何生活，而不是作者希望他們如何生活。在這種態度下，作者完全客觀、完全隱沒，也沒有任何政治觀念和意識型態的問題。因此反倒使觀眾脫卸了任何心防，也客觀地投身入作品之中。

五

這種寫實的境界舞臺劇無論如何是做不到的。不但舞臺劇做不到，小說也做不到，因為小說所表現的生活總是經過了文字的抽象化，不能把具體的各種面相同時呈現出來。無論小說家觀察的多麼細密，描寫的多麼周到，也沒法子跟攝影機相比。再說一枝筆把一座房子的形狀詳細地描寫下來，少說也要數千字的筆墨；讀者費了半小時看完這數千字與一眼就看盡了一個鏡頭中的那座房子所產生的印象與效果絕對不同。

近代意識流的小說也努力企圖表現生活的本體，但就是因為文字無法完全具象化，所以意識流的作家只能一方面加強文字的魅力，一方面在抽象的思維上著力。所以寫實的文學與寫實的電影所走的方向終竟是不同的。

至少電影在藝術表現的方式上有戲劇欠缺的兩種特長：一是對人物表情和物體形象的分析的能力，二是寫實的能力。也有小

說所欠缺的兩種特長：一是對人物和事物具象化的能力，二是直接訴諸感官的能力。因此之故，電影當然不必倚附於戲劇與小說。

那麼說來，戲劇與小說在表現力上是不是就不如電影了呢？當然不是。俗語說：「寸有所長，尺有所短。」一方面的短處可能正促成另一方面長處。

先說戲劇的長處本就不在寫實。東方的傳統戲劇都不是寫實的。西方的舞臺劇也是到了十九世紀的後半期才發展出寫實的戲劇來。自出了易卜生、契訶夫、米勒、威廉斯等幾個大家之後，固然把西方的舞臺劇推到了一個高點，但是大家都覺得他們的戲劇都不夠寫實，特別是跟寫實的電影一比，就越發的不夠真實了。但是要從以上所舉的幾個大家那裡，再往前向寫實推進一步，卻是非常困難的事。

往前推的結果，就推出了荒謬劇出來。在某些生活的細節方面，荒謬劇的確比十九世紀和二十世紀前半的寫實劇更加寫實，但在另一些方面，荒謬劇又全不是寫實的。荒謬劇正因此贏得了它的地位。西方的劇作家在體會到這種問題以後，反倒要向東方戲劇學習象徵的手法，德國的布雷赫特就是一個很好的例子。所以舞臺劇的比較寬闊的路途，不是寫實，而是以種種表現的手段把人生濃縮在舞臺上。同時舞臺劇也不是導演的藝術，而是劇作家與演員的藝術。觀眾到戲院要看要聽的是劇作家的思想、感情和演員們表現這種思想和感情的能力。在理論上說，沒有一個演員可以把一個角色表演得十全十美，但是好的演員卻可以獨特的個性補償表演的缺失。這就正如一個音樂演奏家的獨特個性可以補償技巧上缺失一樣。

　　所以觀眾在戲院中除了欣賞劇作家的腦力作品以外，還可以欣賞演員的獨特表演方式。這一點正是電影演員所做不到的。因為真正可以稱為藝術創作的影片，都是導演的作品，電影的演員並非像舞臺演員似地來詮釋劇作家的意涵，而簡單直接是導演所運用的工具和素材而已。這就是為什麼電影界縱然有極有名的明星，但在藝術上永遠不能跟舞臺演員並比。

　　至於小說，小說是文字語言的藝術。文字語言本就不是具體的，而是抽象的事物，所以小說的寫實也有他的極限，至少難以突破抽象文字的限制。說到底；小說的迷人處正在其不具體；不具體，才更可以啟發讀者的想像力。想像中的林黛玉比目可見的林黛玉更具有魅力。

　　小說從十九世紀的寫實主義，到二十世紀的意識流小說，也像戲劇一樣走到了寫實的極限，這就是為什麼卡夫卡的夢魘在二十世紀具有如此大的震撼力和影響的原因。喬艾思和吳爾芙的意識流小說，都很注意文字的經營，一旦搬上銀幕就不怎麼出色。法國的新小說受了電影的啟示，有向具象化推進的傾向。但是文字所表現的具象如何能與電影相比呢？這正是小說家捨己之長，逐人之短的末路，所以新小說並沒有多少追隨者。那麼小說又如何發展呢？小說的正途恐怕仍然是文字第一、感覺第二、思想第三，其餘都是餘事。

　　如果小說是一種藝術，那就是文字的藝術；文字不好，便不能成為好小說。其次是感覺，沒有真實與新鮮感覺的小說，也不能算好小說。第三是思想。因為小說是作者與讀者一對一的媒介，讀者可以隨時停下來沉思回味。這一種特點正足以給予小說

比戲劇與電影更容易發揮思想的餘地。因此對思想性不足的電影和戲劇，有時並不覺得是一個缺點，只要在感官上有所補償；但對思想性不足的小說便覺得淺薄乏味，正因為小說無法在感官上補償的緣故。

從結構主義的立場來看，無論什麼藝術都並不是對外界實存世界的模擬，而自成天地，具有內在的組織與結構。所以藝術的發展常常追隨內在結構的調整而變動。傳統的藝術理論（包括馬克思的在內）則認為藝術是外在環境的反映，外在改變的時候，藝術也就自會受到影響；這也就是馬克思所謂的下層結構決定上層結構。若從心理分析的理論來看，藝術的創作是一種潛存意識或者無意識的流露。無意識既然是無限的，那麼藝術的發展也便是無限的。形式主義者則認為藝術的發展乃基於藝術本身所具有的新奇性（defamiliarization）。一種藝術形式一旦成為俗套，便不能再成為藝術，所以藝術才會時時地求新求變。以上各種理論對藝術發展的看法雖有不同，但其共同點都承認藝術是不會固定下來停止發展的。所以電影、戲劇、小說都是發展中的藝術。他們既是媒體相異的藝術，又各具有各自的特點，自然也不會向同一個方向發展。所以從戲劇或小說改編電影，雖然在缺乏電影大才的情形下，未嘗不是件可以救急的捷徑，但總不能算是正途。電影的正途應該是把握住電影藝術表現的特性，以電影直接從事創作。

至於三者的前途，我們也不必為任何一種而擔心，戲劇的出現並沒有代替歌唱與舞蹈，電影也自然不會取代戲劇與小說。人的胃口總是越來越寬闊，欲望也越來越多，自會兼容並包。不

過目前錄影機和錄影帶的出現,很可能改變今後電影的製作情形和其與觀眾之間的關係。錄影帶減輕了電影製作的成本,可能更利於藝術電影的發展。錄影機又可以促成個人對電影的觀賞,今後,看電影就不一定是一種集體的活動了。

有一點值得為電影擔心的是膠片的難以保存,現在保存五十年前的影片已經相當困難,五百年後,還會有幾部電影可以保留下來呢?自然也可以重新洗印,但翻印的次數愈多,其質地自然愈差。書籍就沒有這種問題,任何古書都可以毫不損傷書籍內容地予以重印。所以我國的詩經、書經、古希臘的戲劇,已經經過了兩千多年,還都保存了下來。兩千年後,很可能人們還讀得到今日的小說和劇本,也還記得某些小說家和劇作家的大名;但兩千年後還能不能看得到今日的電影?還記不記得今日那些著名的導演的名字呢?這就不敢說了!

原載一九八四年十二月《文訊》雙月刊第十五期

電影的感官性

電影雖然可以講一個故事，但電影實在可以不必講故事。講故事不是電影的特長。講起故事來，電影講不過小說，更講不過說書人，如果一味追求故事性，可說是自暴其短。

電影本身有許多特長，可以盡量發揮，自然沒有理由捨己之長而逐人之短。電影最重要的特長之一就是他的感官性，就像音樂之特長乃在聽覺性一樣。音樂直接訴諸聽覺，並勿需講一個故事，甚至於不必要有一個主題，純音樂比主題音樂受歡迎的程度更高。喜歡音樂的人固然喜愛貝多芬的標題音樂（雖然其標題並不限制內容），但對莫札特的音樂恐怕更要傾心，正因為莫札特的音樂在聽覺性上純度更高。電影的感官性原本是視覺性的，但自從進入有聲電影以後，就是視聽二覺並重了。

在無聲電影的時代，有兩個人的電影非常受到歡迎：一個是卓別林（Charles Spencer Chaplin），另一個是基頓（Buster Keaton）。這兩個人的電影都是片片段段的鬧劇，很少有一個完整的故事。就是有故事性的，觀眾也不注意那些故事，也不記得那些故事，觀眾要看的是二人的表演。二人的表演都是純粹視覺化的。

電影進入有聲時代以後，我們除了看以外，還要聽；但是視覺性仍然凌駕於聽覺性，這就是電影在聽覺的要求上不能與音樂相比，當然也不必要跟音樂競爭。不過聽覺性可輔助視覺、加強

奧遜威爾斯的《大國民》

　　視覺，使電影的感官性變得更完整起來。

　　許多觀眾和電影批評都很推崇奧遜・威爾斯（Orson Welles）的《大國民》（Citizen Kane），正因為《大國民》提高了電影的視聽感。我們可以忘懷了《大國民》的故事，但對《大國民》中鏡頭的運用所帶來的強烈的畫面卻留有深刻的印象。

　　我們知道詩也可以講一個故事，史詩和敘事詩都是講故事的；但詩卻不必一定要講一個故事，因為詩的特點乃在其詞藻之美以及其具有的曖昧性與多義性。好的詩常常是只可意會而不可言傳的。視聽二覺的印象也是如此。好的音樂和好的電影，也常常是只能意會而不能言傳。不過也並不是完全不能言傳，只是在言傳的時候要費一點周折，不能像講一個故事似地落實了說出來。

　　佛得雷考・費里尼（Federico Fellini）的電影就不太容易言傳，但並不是難懂。喜歡音樂和詩的人都看得懂《八又二分之一》，也很容易進入情況，那正是因為這些人能夠欣賞其畫面音響之美和運鏡節奏之和諧和多變。若是一味等待費里尼給你講一

費里尼的《八又二分之一》

個故事，那一定會弄得一頭霧水而大失所望。費里尼的電影也並非都沒有故事，很多費里尼的電影都是半自傳體的，夾雜著趣味性很高的情節，甚至有時片段的情節也可以連續成一個故事。像在《記得當時年紀小》（*Amarcord*）中就細寫了他少年時代的感觀見聞。但引起我們興味的並不是他所敘述的故事，而仍是他所顯示給我們的畫面和音響。我們永難忘記其中春天的飛絮、冬天的大雪、海邊的歡宴、海中的遊艇、爬上高樹的精神病患與跟雜貨店的胖婦人偷情的少年。這些片段以負載了人生經驗的視覺印象傳達給我們，使我們難以忘懷。費里尼根據羅馬時代小說家彼得紐斯（Petronius）所遺存的小說《薩梯雷公》（*Satyricon*）的片段所拍成的電影可以說把電影視、聽二覺的境界推到了一個高點。不但每一個畫面都可以成為一種做為獨立欣賞的主體，加上音響和節奏後，就成為一色彩、構圖和音響的交響詩了。恐怕也只有在這種方式下，才真能夠融幻覺與真實於一體，才真能夠顯現出電影所具有的獨特感官性的美學的力量！

　　只會講故事的小說家已經難以攀登小說的較高境界，何況是以感官為主的電影！如果不盡量發揮電影的感官性能，卻一味追隨說書人的後塵忙於以電影的方式為觀眾講說一個故事，那就真正辜負了電影的感官的特性了。

　　好在有越來越多的這一代電影導演了解到電影的這種特性，放膽的加以發揮和利用，才使電影的感官境界越來越擴大，越來越提高。

　　這種電影的感官境界就是通過電影的作者（導演）個人的感覺經驗而來的。如作者本身沒有感覺或感覺不夠強烈，當然就失去了傳達的內涵。如作者自身具有強烈的感覺，那怕是很簡單的事物，只要傳達得法，也會引起強烈的共鳴。例如塔爾考夫斯基（Andrei Tarkovsky）在《鏡》一片中風吹過草地的長鏡頭給我們留下非常深的印象。我們一生中不知道自己看多少次風吹過草地的情景，可能都沒有加以特別留意，只有通過塔爾考夫斯基的鏡頭，我們體會到風是如何在草地上吹過，草地又如何在風吹之下波動不止。這一種情景像一首有色有形的詩一般永遠存留在我們的記憶中，化做了我們人生經驗和美學經驗的一部分，這就是電影的魅力了！

　　所以電影的感官性實在說乃來自電影作者的感官性。那麼電影的作者應該是些感官強烈而獨特的人。除此之外他們還必需有能力掌握現代極為複雜的電影表現工具和方法，才有可能把他們獨特而強烈的感官世界傳達給我們。

原載一九八五年一月十二日《中國時報‧人間》

電影的寫實與實寫

　　電影上的寫實主義，直接承受文學上的寫實主義的影響，也就是說盡量從主觀的營造到客觀的呈現。在小說和戲劇上都有所謂的「生活之橫切」（a slice of life），在電影上也是一樣。從二次世界大戰後義大利興起的《單車失竊記》一類的新寫實電影到近年來也同是義大利導演奧米（Ermanno Olmi）的《木屐樹》，可以說一步一步走向純客觀的呈現，務必使觀眾從電影中直接呼吸到真實生活的氣息。

　　在寫實電影發展的同時，還有另一種製作電影的方式也逐漸在發展中。這種方式應該說是承繼了三四○年代英國的紀實電影運動（British Documentary Movement）的傳統，在細節上尋求逼真與寫實，但在整體上與以上所說的寫實主義卻完全不同。各種形式的電影，包括科幻片在內，在細節上都可以用逼真的手法來打動觀眾的感官。為了區別於「寫實」起見，我們暫稱這種手法為「實寫」。

　　電影之所以追求「寫實」，當然是由於電影具有訴之於感官的特性。只有逼真的「實寫」，才容易使觀眾信以為真，全心投入。這種「實寫」的方法，早期的戲劇也曾應用過。譬如說在羅馬時代的戲劇演出，如有殘傷肢體甚或殺人的表演，為了取信於觀眾，有時竟會犧牲一個死囚。現代的電影由於處在一個文明

人權的時代，傷殘、謀殺之類的鏡頭只能做假，但除此之外，有些電影卻極端的追求逼真的「實寫」。譬如一九七六年匈牙利拍的一部名作《九月》的電影，就是真實地拍下一個女人從戀愛、懷孕到生產的故事。生產的場面是女主角真實的生產。在拍製這種電影時，導演如不選取孕婦擔任主角，就是跟主角事先訂立受孕生產的條件。又如最近匈牙利描寫兄妹戀的《禁忌的關係》中，其中做愛的鏡頭，除了沒有像春宮電影似地拍出性器官的特寫外，其他身體的姿態、動作、表情，一概逼真。當然日本大島渚的名作《感官世界》，連性器官的交接都拍了出來，那是完全無法做假的。約翰・瓦特斯（John Waters）的《粉紅色的鸛鳥》中有女主角吃狗屎的場面，是用一個未剪的鏡頭從狗拉屎，到女主角拿了狗屎吃在嘴中清清楚楚一氣拍成，把觀眾看得噁心得要吐。這些電影可以說走到「實寫」的極致。

　　藝術是一種自由的發揮，沒有人敢阻止一個藝術表達的手段，但是像這種走火入魔的「實寫」，未免忘卻了電影和戲劇一樣本是一種以假為真的藝術，如果真正一切都取其真實，那與人生何異？又何苦名之謂「藝術」呢？

原載一九八五年四月一日《四百擊》第二期

生活的電影
──一個新潮

　　二次大戰以後，幾次電影的革命運動，都是重新從生活出發的。例如戰後義大利的「新寫實主義」，是對墨索里尼時代說教宣傳片的反動，使觀眾透過電影的媒體，重新認識到義大利民間疾苦貧困的生活。五六〇年代的法國「新潮」電影，也是起於當時一批熱愛電影的年輕人（其中有幾位是我學電影時的前期學長）對當日法國講求排場內容空洞的電影不滿，重新由生活出發，因而開出了一系列表現生活細節的新技法。

　　最近一年來，我國也發生了一個電影的新風潮，其來龍與去脈也近似於發生在歐洲的兩次電影運動，就是重新認識生活，接近生活，然後再由生活出發。像《小畢的故事》、《油麻菜籽》和《小爸爸的天空》等，不管故事是採自小說，或專為電影所寫，都與我們目前的生活有密切的關係。最重要的自然是編導有能力把他所體認的生活真切地表現出來。這「真切」二字就含有很多道理在內。第一、故事的生活邏輯必須把握，也就是說劇情的發展要保持生活一般的自然；第二、人物的生活化，重要的是指導演員表演生活化，儘量排除職業演員的職業性演技；第三、情景的生活化，也就是使人物表情的空間具有真實的感覺：第四、運鏡的生活化，最常見的是以長鏡頭取代零碎的細切來表現更長的「時」和更具深廣兩度的《空》。

　　但除此之外，最重要的還是得從人的感覺出發。因為如果沒有人的感覺，也就無生活可言了。雖然人人都有感覺，卻並非人人都會運用自己的感覺。這中間正是因為種種心理的障礙阻撓了人表現一己的感覺。所以有些人表現出來就硬是使人覺得不像人的感覺。從事藝術工作的人，要想能夠表現人的感覺，必須先要克服、突破重重心理的固障。有了人的感覺，而又有能力予以表現之，那麼從生活出發就不是一件難事了。

　　目前我們這個電影的新風潮，可以說是從人的感覺和生活出發的，所以我稱它作「生活的電影」。我認為這是一個好現象。雖然有時我們也需要其他類型的電影，像喜鬧片、科幻片、武俠片及神怪片，但「生活的電影」卻是我們更需要的。

<div align="right">原載一九八四年八月五日《民生報》</div>

從西方到東方

路易・比女艾及其作品

　　比女艾（Luis Bunuel）雖是世界上有數的幾個大導演之一，但對國內的觀眾，甚至於一般電影工作者還是陌生的。我自己在國內時，就從未看過比氏的作品。來歐洲之後，才知道此名早已家喻戶曉。近年來，在法國電影收藏館（收藏、研究及作有系統放映的機構）連續地看了比氏的十幾部重要作品，包括以一九二八年起的早期作品，直到一九六三年最新的作品，深深覺得此人在電影藝術的演變上，的確有重大的貢獻。同時在他幾十部作品中，有幾部也確是經得起研究，經得起品鑑的傳世之作。這就是我起意向國內的電影愛好者和電影工作者介紹比女艾的原因。

　　研究比女艾，要注意的是，對他的作品不能以同一眼光對待；因為其中大半以上是沒有什麼意義的商業性的影片。他自己說：好片子是不容易賺錢的，如不拍些壞片子賺點錢，拿什麼來拍好片子呢？原來一般觀眾的胃口中外一致，所謂陽春白雪曲高和寡，似乎到今天還是一條可以普遍應用的定律。所以我們評價一位藝術家不能因其糟粕而棄其菁華。尤其對於受了資金限制的電影藝術家更不應該如此。比女艾常常在為某某製片家拍了些糟不可言（比較其傑作言之）的片子之後，賺到一點錢，就獨力或是聯合幾個志同道合的友人拍一部真正能夠自我發揮的精心之作。就靠了這寥寥幾部精心之作，奠定了比氏在世界影壇上確定

不移的地位。

　　比女艾在一九〇〇年二月二十二日生於西班牙阿哈貢省的卡郎達城（Calanda）。二十五歲來到法國，從事電影工作；最初擔任約翰・艾普斯坦（Jean Epstein）的助導。當時正是抽象主義、達達主義、超現實主義等在文壇和藝壇萌發蓬勃的時代，比氏自然也在此潮流中。一九二八年他和畫家撒娃道・達利（Savador Dali）合作拍攝了他的第一部作品，也就是法國前衛電影中超現實主義的代表作《安達路之狗》（Un Chien Andalou）。一九三〇年再和達利合作，拍攝了同樣性質的《黃金時代》（L'Age d'Or）。一九三二年在西班牙最貧窮的地區拍攝了動人心弦的紀錄片《無糧之地》。從一九三三到一九三五年比氏返回馬德里自製自導了許多沒有意義的商業片。一九三六到一九三九擔任西班牙官方電影服務機構的負責人。一九四〇赴美，不得發展。一九四六去墨西哥，拍了許多惡劣的商業片子之後，於一九五〇拍出他的代表作之一《被遺忘者》（Los Olividados）。一九五一年之後，即周遊於墨、法、西之間，拍了大批或多或少帶有商業片氣息的影片。其中也不乏幾部佳作，例如在墨西哥拍攝的《咆哮山莊》和在法國拍攝的《這就叫做黎明》。直到一九五八年《納薩漢》（Nazarin）出現，才又給比氏的作品樹立了一塊里程碑。一九六一年的《蔚蕾地安娜》使比氏的作品達到又一度的高峰。他最新的作品是去年拍攝，現正在法國各地上映，根據米合布小說改編的《婢婦日記》，雖不算惡劣，但也稱不上佳構。比氏尚有餘年，他以後是否還有驚人的作品，我們拭目以待。但以他的表現方法而論，則多少應該屬於「今天以前」的一個時

比女艾的《安達路之狗》

代。不管他曾在思想上及藝術表現上給予今日的電影以多大的影響，他的道路也不得不讓給更年輕的一代，像阿蘭·海奈（Alain Resnais）（《廣島之戀》及《去年在馬倫巴》的導演），敕使河原宏（《沙丘之女》的導演）等去繼續了。

　　我們研究比氏的作品，應該分做幾方面做稍微深入一點的分析。

　　一、表現形式：表現形式的不同，可以以所用的工具區分，也可以以結構的方式區分。以工具區分是偏於技術性的；以結構的方式區分是偏於藝術性的。此處我們所談的表現形式乃係指後者而言。前面已經提到他的第一部作品《安達路之狗》是一部超現實主義的作品。（所謂某某主義者，只不過是在研究上為區別某些作品或某些作家有某些共同的特徵，另外一些又有另外一些共同的特徵而用的一種稱謂。這些稱謂雖有時被作者有意識地創製和開拓，反過來又影響作品，但在創作上卻並不一定是根據某某主義的教條一成不變地進行創作的。）雖然此片幾乎具有了所

有超現實主義的特點，卻也實際上有許多鏡頭具有十足象徵主義的意味。因為它有象徵主義的意味，所以是可以「理」解的；又因為它畢竟不全是象徵，就整體上看確是一部超現實主義的作品，所以又是不可「理」解的。（此處理解二字乃係以理性來解釋的意思）。這一種表現的形式，在當時是一種潮流。因為電影在抽象（或純粹視覺主義）的死胡同裡過不去之後，又回過頭來在達達主義和超現實主義的領域內碰運氣。凡是一種潮流，絕不是憑空而降的，也不是幾個人閉門造車造出來的，而是具有了當時的時代精神，在時代精神的需要上建立起來的。電影也跟隨了其他的藝術，在寫實的、印象的、表現的範圍內試過步之後，趕上第一次世界大戰後人心的苦悶徬徨需要解脫的要求，另尋其他的表現方法。《安達路之狗》不是第一部超現實主義的作品，卻是最成功的一部。此片主要的畫面大致是：一片雲經過月亮，用一片刀片割裂一個女人的眼球……解剖台上一把傘和一架縫紉機（有人說暗示一個男人和一個女人睡在床上）……街上有一個女裝的男人（主要腳色）騎單車……他進入一間臥室，臥室中的女人把男人的女裝排在床上……女裝又化做男人……他想擁抱這個女人，卻為兩個拖著鋼琴和爛驢子的教士所阻（有的批評家認為教士代表宗教信仰和道德觀，腐爛的驢子和鋼琴代表小資產階級的教育。比氏自言只是找些荒唐的材料，其實什麼也不代表。）……窗外街中有一個不男不女的人，捧著一個木匣（原掛在男人的胸前）……此人為汽車所撞，木匣打破，掉出一隻人手……臥房中的男人凝視一本書然後用手槍射擊另一個自己……男人摩挲女人的裸的背和臀部，嘴邊流著血……然後在林

中暈倒……這許多看來全無關係的畫面，實際上由一條內在的，或者說在習慣的理性以外的線索連繫著。電影史學家喬治・薩都（George Sadoul）在其《世界電影史》中說：「所有超現實的世紀病，以一個模糊的反抗的青年知識分子的形象在《安達路之狗》中表現出來。這種無可奈何的狂熱呼喊所具有的坦誠，賦予此片以悲劇的人生意義。」做為一個中國的觀眾，不置身於歐洲的環境，分享著他們共同的心理苦悶，是很難接受這部影片的。超寫實主義發生在歐洲，自有其社會背景，例如物質文明和精神文明的脫離現象即是其一。中國在文學和藝術上變化很少，多半由於中國的社會變化不夠快不夠大，人的反應和要求自然也就遲鈍。在這方面無法也無須強做東施之效顰。緊接著比氏的第二部影片《黃金時代》，繼承了《安達路之狗》的藝術表現形式，不過篇幅加長，所提示的範圍擴大而已。兩年以後的《無糧之地》，比氏一百八十度大轉彎，轉到紀錄寫實的路上來。由此亦可見超現實的電影雖給電影藝術帶來了許多新的表現方法（例如暗示的表現，非理性的表現等等），卻難以為廣大的群眾所接受，不得不止步於此。然而《安達路之狗》的重要性，除了代表了當日的超現實電影外，也正在於它在電影藝術的構思和表現形式上有所貢獻。現代的電影與此片實在有極近的血緣關係。比氏嗣後的影片並不是完全寫實的，但不論以內容及形式上說，都完全回到現實的路上來。與他以前的作品比較，我們可以稱他此後的作品為現實主義的作品。他的表現形式雖由超現實走到寫實，但是他的思想卻始終是一貫的。那就是他想揭開一個他所認為的「真實」！

比女艾的《無糧之地》

　　二、思想：縱觀比氏所有重要的作品，其中都被一個主要的思想貫串著。這個主要的思想就是對人性殘酷處的揭露。這一點也正代表了比女艾悲觀宿命的人生觀。我們可以說，他所認為的「真實」就是人性中無法變異的悲劇性的殘酷。對於這個事實除了正面對待外，還有什麼其他的法子呢！本來一部影片、一部文學作品，甚至於一幅畫、一章音樂，觀眾、讀者、聽眾所最感興趣的，並不是作者所寫的正合他們的胃口，也不是作者所採用的藝術形式可以引起一時的快感（如有些美學家所言），而是透過作品作者所表現出來的對於人生及各種問題的看法。忘掉了這一點，藝術勢將流於形式主義。（對於思想內容的重視，並不等於壓低藝術表現的價值；反之，缺乏或忽略藝術表現的藝術，則只不過是個抽象的概念而已。）所以沒有思想做內容的藝術，不能稱為偉大的藝術；沒有獨特見解的作者，也稱不起一個真正的藝術家。如果我們拿這一個尺度來衡量比女艾，他不但稱得起是一位真正的藝術家，而且是相當突出的一位。因為不管你是否同意

他的看法，你絕不能對他的作品毫無所感。略去他的藝術感染力不談，他的思想可能擊中了你潛意識中被種種的道德及社會條件束縛已久的隱痛，也可能你忽然發現他看得實在比你自己看得更深、更遠、更大膽；至少你也會為他對他自己觀點的那股真摯坦誠的原始勁兒所感動。尤其最初接觸比氏作品的觀眾，總免不了一番心理上的震驚。我自己就有這種感覺。例如在《被遺忘者》中所描寫的墨西哥街頭流浪兒的命運。處理這一種題材，有各式各樣的方法：可以尋求這些兒童何以流浪街頭的原因，而探討其中的社會問題（如中國片《香江夜譚》）；可以追隨這些兒童如何改惡向善，而探求其中的教育和道德的意義（如蘇聯片《人生之路》）；也可以描寫這些流浪兒如何在罪惡的環境中奮鬥掙扎終於成功，以滿足一般觀眾自我陶醉的樂觀心理（這種片子比比皆是）。可是比女艾處理此片完全沒有採用以上所舉的方法。他表面上似乎採用的客觀寫實的形式，骨子裡下的卻完全是主觀的結論。他既不把這許多罪惡推給社會，也不認為人在社會中能獲得什麼「向善」的自我教育，可悲處是他看定了人的罪惡本來植根在人性之中，而社會不過是借以表露的環境而已！故事的梗概是這樣的：一個出身於貧寒家庭的孩子，母親為父所棄，既失父愛，也得不到為家計而奔勞的母親的關注，自然而然地便流落街頭，加入一群專事偷竊，欺侮孤弱的流浪兒之中。這一群流浪兒無惡不作，甚至於毆打瞎子，欺凌殘疾。這個孩子幾次被送入管訓院，他也不是無意向善（在比氏筆下，這種「向善」也只是受了管訓院另一種外在的環境左右而已），但終逃不過環境的引誘和脅迫（仍是外在的條件），最後慘死於一次有意的謀殺，屍體

被丟進郊外的垃圾溝中。我自己看完此片的第一個感覺就是殘忍，像一群流浪兒用石塊把一個瞎子打得血肉淋漓的一場，實在是一次對道德感的考驗。作者藉著一個具體環境中的具體形象，不獨血淋淋地揭露了一個社會的真實面貌，抑且狠狠地擊中了人性中的某些微妙之處。這種殘忍的揭露具有一種超凡的力量，觀眾所受感動的不是情感，而是理智！同樣的殘忍性更冷靜地表現在《蔚蕾地安娜》一片中。此片中所寫的是一個在天主教修院中長大的孤女，自幼所接受的是天主教的道德教育，擺在她面前的最崇高，最有意義的道路就是獻身做修女。就在正式進修的前夕，她返鄉探望唯一時常關照她的親人——叔父。不幸這位叔父鰥居已久，神經有異，對他的姪女存有愛意。於是故意佈置了圈套，一夕投以藥酒，翌日偽言已佔有其身體，脅其放棄修道與之結婚。不想蔚蕾地安娜在悲痛之餘，並未接受其叔父的要求，雖然其叔父以自殺相脅，亦置之不顧，毅然回院。就在返院的中途，傳來了叔父自殺的消息，遺囑中指名蔚蕾地安娜和其從未見面的私生子分享其遺產。蔚蕾地安娜經過了這一連串的事故，心中既悲又愧，遂決意不進修院，而在其叔父的遺宅中為救濟貧病殘疾而獻身。其所言所行完全是一個聖女的行徑。她不但與這些貧病者同飲食起居，而且還要忍受他們的愚蠢、骯髒和許多有傳染性的惡疾，還要帶他們祈禱，指引他們一條自以為神聖的接近天主的道路。可憐這一番苦心，竟在她叔兄外出的一日完全破滅了。這一群被收養的游民，乘著男主人不在的當兒，不但大吃大喝大玩樂，而且最後把他們的恩人蔚蕾地安娜也姦淫了。經過了這一次致命的挫折，高潔的聖女也只有與卑

俗的叔兄同流了。此片中所表現的人性中的愚蠢和忍性，既殘酷，又無可奈何，結結實實給予人偽善的道德心重重的一擊。某些宗教的和社會的道德感，在比氏的眼中都有重新考慮的必要。他這種大膽的開發精神，給予今日年輕一輩的電影藝術家以莫大的影響。顯而易見的，比女艾並不是只在描敘這些反道德事件的本身，而是藉著一些特定的環境中的真實現象，向人性中做進一步的探索，並表現了他那對人性的既冷靜又嚴苛的分析。他的悲劇式的人生觀所具有的理智的冷靜，似乎含有一股巨大的力量，可以支持人們面對這一些殘酷的現實。雖然如此，因為比氏所選取的素材常常刺痛了人們習染已深的某些社會道德感，揭開了一般偽善者的面具，更令一般衛道者感到被人揭了瘡疤一樣的痛苦，所以他的作品常常遭到禁映就是這個道理。（《蔚蕾地安娜》一片在西班牙禁映，在法國也禁錮了將近一年，經過了無數的討論，才准予上映。有人認為此片旨在反宗教，也有人恰恰相反，認為在維護宗教，我卻以為與宗教根本無關。）我想，我國的觀眾，生長在「子曰」「詩云」的道德修養中，再加上孟子性善論根深蒂固的教化，素有隱惡揚善的美德，平日聽的只是中正之音，看的都是才子佳人的小說，欣賞的是虛無飄渺的山水和美妙倩雅的人物，是否肯在藝術上挺身面對這一個殘酷的現實，和有足夠的力量承受起這種千鈞的壓力，很是一個問題。就說中國的觀眾在現實生活的陶鍊下，已經從過去的那種在藝術上逃避現實生活的現象中超脫出來，但那些自認為執有教化大權，負有衛道使命的檢查大員是否肯不扳起面孔來維護一番社會的倫常呢？

　　三、氣氛與風格：電影正如其他藝術一樣，具有了形式和內容兩方面。這兩方面是相生相依，在研究上可以分別討論，在實際上是不可分割的。我覺得使內容和形式渾為一體的乃在於氣氛的烘托。氣氛既屬於藝術的形式，也屬於藝術的內容，因為如無法體現出應有的氣氛，藝術的形式是僵死的，內容是虛假的，脫離的。而氣氛的製造全屬於才華範圍以內的事，也正標幟出一個藝術家藝術成就的高低。風格則不同，風格只有異同，沒有上下。風格標幟的不是藝術成就的高低，而是藝術家性格和作風的差別。電影氣氛的形成，是一個導演指揮其所取的素材和所用的工具的最大的考驗。電影的風格則只能用於評介有成就的導演。當然氣氛的製造，乃以所取的藝術形式為依歸；寫實的和抒情的氣氛完全不同，喜劇和悲劇的也根本兩樣。比氏自《黃金時代》以後的作品所取既然都是現實的題材，那麼他所製造的氣氛自然是近於寫實的。我說是近於寫實，因為事實上他的作品與真正寫實的作品有異。真正寫實的作品，例如蘇聯導演韋爾陶夫（Dziga Vertov）所謂的「目擊電影」，英國的「紀錄電影學派」，以及義大利和日本的某些寫實主義，都是盡量把真實的形貌毫不改變地表現出來。（事實上百分之百的寫實是不存在的，此處所謂的寫實也不過是盡力在表現時除去主觀的成分。）比女艾則是比較主觀的寫實。所謂主觀的寫實，就是把某一點或某一事，利用視覺的或感覺的差距予以誇大，或予以意變。就其一部作品的整體而言，比氏所取的題材，只能說是現實生活中可能發生而不一定存在的（寫實主義者則主張表現現實生活中一定存在的事件）。《納薩漢》一片中的神父，只可說是一個概念的人

物，這個人物實際上概括了比氏面對殘酷的現實生活的無比的忍力。（片中納薩漢神父是一個二十世紀耶穌型的人物。）就其分別的場面而言，比女艾也並不是「是其所是」完全客觀地表現事實的形貌，而是通過主觀的焦距來攝取客觀的事實。例如在《無糧之地》中螞蟻分解一頭死驢子的特寫，《被遺忘者》中所表現的潛意識的夢境，《蔚蕾地安娜》中園中祈禱和建築房屋打泥漿的交互剪輯，都是利用「視差」或「意變」把客觀的事實壓到最低的限度，而把主觀的意象誇大起來。因此比氏的作品常利用主觀的節奏和主觀的焦距貫串客觀的事實，是基於某一個觀點對現實的分解與組合。這使他的作品擺脫了寫實主義所難以避免的枯燥。氣氛上雖是冷靜的，沉著的，卻以主觀的幻想成分中和了可能發生的過度沉悶。為了表現這種冷靜和沉著，比氏主要的作品，在劇情上全不人工地堆砌高潮，在畫面上也不採用彩色，在剪輯上常利用暗示的和對比的剪輯發揮題外之意。由於比氏對電影表現方法應用的純熟，他在製造氣氛上，常常令人覺得是信手捻來自成佳句，不露故意堆砌的痕跡；這也正標明了他藝術成就的程度。

凡是一個有成就的藝術家，多半都有他顯明的個性和獨特的格調。這種個性和格調通過作品表現出來，就是一個藝術家的作品風格。比女艾是一位公認的有強烈個性的作家，他那種炎熱的個性感染力就是在那些商業片中也時常流露出來。如果我們說柏格曼（Ingmar Bergman）、黑澤明和比女艾等人的作品中都含有一種不馴的原始力量，但由於三人地域、種族和性格的差異（一北歐、一亞洲、一南歐），其風格還是大異其趣

的。比較言之，柏格曼冷雋空靈，黑澤明粗獷豪邁，比女艾清澈嚴酷！

<div align="right">

一九六四、五、卅一於巴黎

原載一九六五年《歐洲雜誌》第一期

</div>

〔附錄〕路易・比女艾作品目錄

1. 《安達路之狗》（ *Un chien andalou* ），1926。
2. 《黃金時代》（ *l'Age d'or* ），1930。
3. 《無糧之地》（ *Las Hurdes* ），1931。
4. 《大俱樂部》（ *Gran Casino* ），1947。
5. 《 *El Gran Calavera* 》，1949。
6. 《狂夫》（ *The Great Madcap* ），1949。
7. 《被遺忘者》（ *Los Olvidados* ），1950。
8. 《蘇珊娜》（ *Susana* ），1950。
9. 《真假私生女》（ *La Hija del Engano* ），1951。
10. 《沒有愛情的女人》（ *Una Mujer Sin Amor* ），1951。
11. 《暴徒》（ *El Bruto* ），1952。
12. 《魯賓遜漂流記》（ *Adventures of Robinson Crusoe* ），1952。
13. 《奇異的事情》（ *El* ），1953。
14. 《魂歸離恨天》（ *Cumbres Borrascosas* ），1953。
15. 《街車漫遊記》（ *La Ilusion Viaja en Tranvia* ），1953。
16. 《河與死》（ *El Rio y la Muerte* ），1954。
17. 《犯罪試驗》（ *Ensayo de un Crimen* ），1954。
18. 《這就叫做黎明》（ *Cela s'appelle l'aurore* ），1955。
19. 《園中之死》（ *la Mort en ce jardin* ），1956。
20. 《納薩漢》（ *Nazarin* ），1958。
21. 《波城風暴》（ *la Fière monte à El Pao* ），1959。
22. 《年輕人》（ *La Joven* ），1960。
23. 《蔚蕾地安娜》（ *Viridiana* ），1961。
24. 《催命天使》（ *El Angel Exterminador* ），1962。
25. 《婢婦日記》（ *le Journal d'une femme de chambre* ），1964。
26. 《沙漠的西蒙》（ *Simon de Desierto* ），1965。
27. 《青樓怨婦》（ *Belle de jour* ），1966。
28. 《銀河》（ *la Voie lactée* ），1969。
29. 《泰莉絲丹娜》（ *Tristana* ），1969。

30.《中產階級拘謹的魅力》（*le Charme discret de la bourgeoisie*），1974。
31.《自由的幻影》（*le Fontôme de la liberté*），1974。
32.《朦朧的慾望》（*Cet obscur objet du désir*），1977。

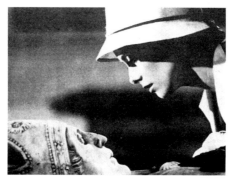

比女艾的《泰莉絲丹娜》

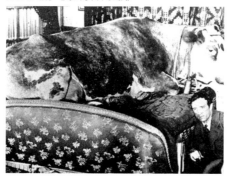

比女艾的《黃金時代》

安東尼奧尼作品中的主題

　　二次大戰以後，義大利電影的新寫實王義使全世界為之側目；當時維斯康堤、羅塞里尼和狄西嘉的大名風行一時，成了各國電影從業者的崇拜偶像。到了六〇年代，如果說這批大作家尚未消聲斂跡，但他們的光燄已逐漸為後起一代所掩，像Antonioni，Fellini，Lizzani，Maselli，Dino Risi等一個接一個地以不同的風格出現在今日的影壇上。在老一輩的作品中，今日看來雖仍有許多令人傾倒、值得我們學習的東西，但總使人覺得有點像欣賞博物館裡的藝術品，已經定型而凝結在歷史的陳列架上了。只有在年輕一代的作品中，我們才發現到真正與我們攸息相關的藝術。因為作者和我們呼吸的是同一個時代的空氣，感受著一樣的時代壓力，他們的問題和苦悶有一部分正是我們自己的，因此我們在欣賞這樣的作品時，便不能完全客觀地以玩賞的態度對待，不由自主地便加入了我們自己的情感進去，所以我們容易深切地體會到作者的寓意，也易於獲得更豐滿更深刻的感受。

　　米開郎吉羅‧安東尼奧尼（Michelangelo Antonioni）在年輕一輩的導演中是年紀較大的一個，一九一二年生於義大利北部的費哈爾（Ferrare）城。戰後以拍攝紀錄片開始了他的電影生涯。先後曾為電影雜誌撰寫影評，並擔任過法、義兩國導演Carné，De Santis，Rossellini，Fellini等人的助導或編劇。一九五〇年，他執導了第一部

劇情片《一段情史》（*Cronica di un amore*）。安氏的作風非常嚴肅，從不粗製濫造，也不輕易屈服於商業盈利的誘惑，因此作品不多，直至今日，也不過十來部而已。其中最具有代表性的是：《一段情史》、《沒有茶花的女人》（*La Signora senga camelie*），《呼喊》（*Il grido*）、《探險》（*Avventura*）、《夜》（*la Notte*）、《蝕》（*l'Eclipse*）和《紅色沙漠》（*le Désert rouge*）。

　　如果我們把他的作品從《一段情史》到《紅色沙漠》完完整整地看一遍，我們便會感覺到，這許多不同的故事乃以同一條內在的線索連串著。其中的人物雖具有不同的外貌和身分，卻似乎具有同一的情感和靈魂。這情感，這靈魂，正代表了安東尼奧尼自己：而安東尼奧尼自己又正是現代義大利資本主義工業化的社會產物。義大利的社會面貌與其他西方國家基本上是大同小異的，因此安氏個人的烙印，也就是時代的烙印。他個人的思索、反省和追尋，也就是這個時代，在一定的經濟條件下、一定的社會環境中所可能發生的群體的思索、反省和追尋。在藝術上，個人和群體的橋樑也就在這裡。因此與其說這一條線索是安東尼自己的，不如說是我們這一個時代的。

　　如果我們稱這樣的一條線索為作品的主題也未嘗不可。只是「主題」一詞意義有點籠統，好在通常總是針對作品所表現的主要內涵而言，我們就暫名之為主題吧！

一、一段情史

　　現在先從《一段情史》說起。

　　寶拉是米蘭一個工業巨子的年輕太太。七年的婚姻生活並不美滿。結婚以前，她本和葛多———一個經濟環境很差的青年人有些瓜葛。葛多的未婚妻曾不明不白地死在一次電梯失事中。為了找出生活不愉快的原因和明瞭寶拉的過去，她的丈夫派人對寶拉的歷史做了一次詳細的調查。調查的結果說明葛多的未婚妻可能並非死於意外，寶拉和葛多實有預謀的嫌疑。這一次調查，同時也給了葛多重見寶拉的機會。雖然他們的社會地位大相懸殊，寶拉又已是有夫之婦，可是這些都不能阻止情感上的死灰復燃。為了共同的幸福，他們計劃謀殺寶拉的丈夫。葛多起初不肯，後來奈不過寶拉的堅持，一晚葛多勉為從命，預伏在寶拉的丈夫每晚必經之處，預備下手。可是不幸，汽車將要到葛多預伏的地點，竟自己滾進溝裡去了。寶拉的丈夫就此殞命。車禍？自殺？誰也不知道真正的原因。這樣一來，天假其便，他們本該快活的了；可是事實上並不如此美滿。寶拉的丈夫之死原是他們所期望的。這時候反倒成了他們之間的一條鴻溝。葛多留下寶拉一人，獨自離開了米蘭。

　　謀殺、調查，這似乎有點偵探片的意味。不過一部普通的偵探片，主要的趣味只停止在謀殺和調查的事件上。《一段情史》中的預謀、調查等卻只是情節上的一些點綴，而真正的趣味卻在寶拉的情感發展過程中，所以葛多的未婚妻如何死法、寶拉的丈夫是車禍還是自殺，都是無足輕重不需要細寫的。如果憑了這一點，我們把它看做一部普通的愛情片，那又大錯特錯了，因為寶拉的情感發展過程也只不過是情節；主題卻是隱伏在情節之下的另一種東西。情節為了維持觀眾的興趣而設，看過以後，也就忘

了。主題（如果有的話）卻是令人不易忘記的。《一段情史》藉著寶拉和葛多的戀情，揭示了安東尼奧尼思想中的一個主要環節：人與人之間完全溝通的不可能，就是愛情也不能使兩個獨立的「人」獲得完全的「諒解」和完全的「滿足」。促使葛多離開寶拉的原因在情節上看好像是寶拉的丈夫之死所造成的，但實際上寶拉的丈夫之死只是一個導火線而已，真正的暗影卻早已深植在兩人的心中。此片雖攝於以社會現象為主要對象的「新寫實主義」風行的時代，但安氏對人物的分析並不著眼於社會的階級因素，而著眼於人物的根本心理因素。離開社會階級的立場，心理的因素自然是空虛的，但社會階級的因素對人物所起的作用，卻也並不是最深和最後的一點。而這最深最後的一點，就正是安氏所嘗試尋求的。他在以後的作品中，每一次對這一點都嘗試作更進一步的發掘。由於《一段情史》商業上的失敗，如果沒有以後作品的成功，很可能此片和它的作者都早已被人遺忘了。

二、沒有茶花的女人

　　瑪妮從米蘭的一個小店員一躍而成為通俗影片的女主角。在父母的慫恿之下，她違心背願地嫁給了她的製片老闆。婚後，瑪妮的丈夫對她在通俗片中所表演的愛情鏡頭大為嫉妒，禁止她再扮演這一類的腳色。瑪妮厭倦之餘，不顧從前導演的忠告，自信足以勝任扮演一個偉大的腳色：聖女貞德。結果使她丈夫傾產拍攝的這部影片，竟大大地失敗。在心灰意懶的情形下，瑪妮想從一個青年外交官那裡獲得幸福。豈知她自己在這位外交官眼中，

卻只不過是一時的玩物。她的丈夫傾產之後，企圖自殺。瑪妮重新又扮演了一個大為賺錢的腳色，於幫助她的丈夫重振家業之後，離婚而去。瑪妮這時已一無所有，又重拾商業片中女主角的舊業。

　　社會世俗的所謂幸福，常常只是幸福的一個假象，但人卻最容易受這種假象的誘惑，最後至沉溺其中而不能自拔。如果是東方人，在這種時候一定發生反觀自省的精神現象，自外而內掉轉探索的矛頭。可是西方人的基本精神是完全外向的，向外無盡地探索，終難以獲得所探索的鵠的，這就造成了一般評論家所認為的安東尼奧尼的「悲觀論」。從他的作品中，我們所見的確是一種悲觀的調子，可是這種悲觀的調子只是哲學上的「悲觀」，而不是生活態度上的「悲觀」。瑪妮追求幸福不可得，可能暗示著人類意識中所謂的絕對幸福的不可能，但並不曾把人生推到絕望的懸崖邊沿。瑪妮雖然得不到幸福，她仍然要生活，不管這種生活多麼不愉快、不美滿，她總得忍下去，否則便只有一條路：「自殺」。在《呼喊》中，安氏就抓住了這一個主題。

三、呼喊

　　自從伊荷瑪的丈夫遠去澳大利亞之後，阿爾斗──一個煉油廠的工人和伊荷瑪已經同居了十年，他們的女兒也快到十歲了。一日，忽然，伊荷瑪接到了她丈夫的死訊。她本來已經厭倦了阿爾斗，這個死訊更加強了她離開阿爾斗再重新另謀新生活的決心。她於是把這個決定坦白地告訴了他。但阿爾斗愛她至深，不

願意就此結束，想盡辦法企圖留住她，甚至最後不惜當眾把她痛打一頓，期望她改變初衷，不幸這一切努力都是徒然的。阿爾斗失去了愛情，放棄了工作，和他的女兒到處流浪。後來他好歹安置了女兒，嘗試另謀新生，嘗試去愛別的女人，但不幸他終不能忘卻伊荷瑪的影子。過去的生活好像是一條鐵索，把他拉得緊緊的，他又回到了故鄉。他發現伊荷瑪又有了孩子，而且和另外一個男人生活得很幸福。不顧伊荷瑪的阻攔，他急奔上煉油廠的鐵塔，奮身躍下。

　　大多數影評者都認為《呼喊》一片在安氏的作品中是一部特殊的作品，在談到安東尼奧尼思想的時候，應該把此片特別處理，因為此片大反安氏「悲觀論」中的「忍性」主題。其實我覺得，其根本的內涵與安氏其他的作品對照看起來，仍是一貫的。阿爾斗只是人類個體的孤獨性努力尋求與其他個體相結合的一個具體的化身。同時就人物的象徵意義而論，阿爾斗已代表了人類理想的一面，不像安氏其他作品中的人物深深地加蓋著「現實」的烙印。阿爾斗失去愛情之後，並沒有完全絕望。他嘗試另謀新生，也嘗試努力去愛別的女人。但正如他自己所言：「我總看見我的家、故鄉的河、我的女兒……」這一切過去的印象都集中在伊荷瑪的身上。這一切的印象，加上伊荷瑪在內，才造成了一個阿爾斗：只有從這一切的印象中他才感到自己的存在。怎麼從另外一個完全陌生的環境中去發現自己，去感覺自我的存在，恐怕正是人類當前一個最大的問題。阿爾斗的經驗是否定的。一個人失去了他的附屬物，也就等於失去了他自己。真正的忘記過去，不但宰殺了所要忘記的，而且同時也宰殺了自己。這種人類追求

理想的固執，自然是悲劇的。賈寶玉的悲劇也正是如此，把阿爾斗從高塔上推向虛空的力量也就在這裡。阿爾斗的結局，不是一個單純的失戀者一時氣憤的感情用事，而是一切都在他足下瓦解、連自己也完全失去以後的一種自然的結束。我們也可以說，《呼喊》是安氏的思想向理想的一面探索的一次經驗。這次經驗使人充滿了激情，也使人充滿了對人生美好的嚮往。但激情過去以後，冷靜下來的時候，卻不得不掉轉頭來再忍受那不理想、不美好的現實。

四、探險

　　一個夏天，富家小姐安娜邀請了幾個朋友和她的未婚夫乘遊艇到一個荒島上渡假。正玩得高興的時候，這一群年輕人忽然發現安娜不見了。大家到處搜尋，全不見蹤跡。不得已，通知了安娜的父親，也通知了警察局，出動了大批警探，直昇機、快艇並用，仍沒有結果。由於一同尋找安娜，在這一群年輕人共處的這一段時間內，安娜的未婚夫桑都忽然對安娜的朋友克蘿第亞發生了情感。克蘿第亞在試圖拒絕這一份情意無效後，也終於屈服於情慾之下。兩人以共同尋找安娜的下落為藉口，在諾多地方渡過了幾天幸福的生活，然後又到了陶米那城。這一夜，天氣燠熱，情緒低沉。兩人之間這種突發的愛情，似乎只是一種太容易的對情慾的屈服；幾天的熱潮過去，無聊便相繼而來。克蘿第亞獨自留在旅館的房間內，桑都卻到旅館的大廳參與一群追尋快樂的人的晚會，以排遣心中那種無名的苦悶。午夜以後，夜會漸散，克

安東尼奧尼的《探險》

蘿第亞在無聊的踱步中發現桑都正和一個妓女在大廳的一角纏綿。驟然見此光景，她立刻驚駭而走。幾分鐘後，桑都在平臺上找到克蘿第亞，她正獨自一人坐在一張空椅上出神。黎明漸漸來到，在曦微的曙光中，只有這兩個人相對無語。最後，桑都的眼淚似乎終於贏得了克蘿第亞一個寬恕的手勢。

　　社會工業化的結果，似乎把現代的社會與歷史切斷了。個人在環境的驟變中也似乎把生活切成了各不相連的片片斷斷。「人是環境的動物」這句話若有幾分真實性的話，就無法否認現代人的意識形態與過去是大不相同了，現代人的問題也不是過去的人所可想像的。如果要拿幾十年前的道德標準來衡量現代人的行為，那定要大大地失望。保守派總喜歡把社會的進展向後拉，可是歷史會證明這種反動性的白費力氣。社會的進展是一天天向前滾動的，我們只有在「現實」中去尋求生活的新標準，新意義。自然這種「新標準」、「新意義」轉瞬又成過去，就如穿舊了的鞋子，應該毫不吝惜地予以拋棄。人的行為中的「成」與「毀」

是相繼而來的。可惜一般人總不能完全依附於這一條自然的定律。許多過去的生活雖說切斷了,但記憶卻定要把過去的印象帶到現在的生活中來,因此人的意識的變化便無法與環境的物質變化同速度前進。這種脫節的現象,便是現代人所遭受的最大問題之一。桑都的行為正代表了這個問題的一面。他好像只是一個受環境左右的動物,他的情慾在環境中一觸即發,完全失去了自行控馭的能力,所以他似乎已不再是他自己的主人,他也不能完全為他的行為負責。如果他能夠百分之百地做一個純粹受環境左右的動物,也就簡單了;可惜的又不是,他畢竟是一個背負有文化歷史背景的人,而不是一條狗。他有某些行為的標準,雖然這些標準在現實的面前已黯然失色;他也有某些理想和原則,雖然這些理想和原則久已被現代的生活壓在最深的底層。可是這些幽靈隨時隨地會探出頭來,對人最感痛楚的地方猛咬一口。這就是桑都(或者說是現代人)所遭遇的最深也最難以解決的問題。克蘿第亞也是現代人,自然遭遇著同樣的問題,但更為被動,更為盲目。所唯一不同的是克蘿第亞代表了作者的「忍」性,最後她對現實妥協了。但她並不是一個懦夫。桑都也許是,她絕不是。她曾用出了她所有的力量,不但與現實的環境爭鬥,同時且進一步去克服她自己心目中為過去的歷史和文化所塑成的理想。克服這一個理想真是需要更大的勇氣和耐性,因為這一個理想常常象徵著整個生命的存在,就像《呼喊》中阿爾斗所感覺的一樣。能夠把這一個理想和生命區分開來,所需要的不但只是勇氣,而且還需要理智上的大躍進。克蘿第亞就在這樣的情形下向環境低了頭,寬恕了行為骯髒不堪的桑都,也象徵著她接受了這麼一個不

理想，不美好的現實生活。自然這只是人生中的一個片斷，他們仍要繼續生活，環境也在繼續演變，人當然也不會停止在任何一點上。也許現代人會摸索出一個新的理想主義來，但那不是安東尼奧尼的事。安氏只是現代群體中最敏感的一環，壓力下來，他立刻有所反應，而且反應得恰符環節，不但感動了別人，而且讓別人跟他一同去思考、去探索這許多問題，那麼他的藝術使命已經盡到了。

　　《探險》中的主題，在他下一部作品《夜》中，從另一個角度又再現出來。

五、夜

　　麗地亞嫁給米蘭名作家焦瓦尼已經十年了。這天他們到一家醫院去探望他們共同的朋友陶瑪斯的病況，卻正趕上陶瑪斯病情沉重的一刻。陶瑪斯也曾愛過麗地亞，不過麗地亞選擇了焦瓦尼。這天下午，預訂的是焦瓦尼新作問世的慶祝酒會。麗地亞打電話到醫院去，陶瑪斯已經不在人間了。在心情紛亂中，麗地亞從酒會裡溜出來，獨自在米蘭的市郊徘徊。十年來的變化是很大的，現在到處是正在興建中的摩天大樓，和那些殘破的貧民住宅形成一種可笑的對比。孩子們的遊戲也從地面向天空發展，現在玩的是火箭和人造衛星了。這種外在的變遷，好像也正符合了麗地亞內在情感生活的變化，她和焦瓦尼的愛情經過十年來的共同生活也像正在消溶中。焦瓦尼所夢想的名譽、地位、金錢，現在一項也不缺少，可是他們是否已獲得了昔日所嚮往的與這些今日

已實現的夢想緊連在一起的《幸福》呢？答案似乎是否定的。物質上的滿足越易於獲得，精神上的滿足卻越向後潰退。今日他們從一處酒會走到另一處酒會，像沉在一個難以自拔的社會漩渦中。這晚他們又得去參加一個工業巨子在他的別墅的林園所舉行的夜會。在赴會之前的兩三個小時，他們竟也無法打發。為了排遣，他們躲進一家豪華的夜總會中。臺上所表演的裸舞，不但絲毫引不起麗地亞的興趣，而且使她感到一種令人作嘔的與現實生活的印證與連繫。他們從夜總會裡逃出來，又去赴工業巨子所舉行的夜會。這裡都是衣冠楚楚的上流人物，他們得到處說一些滿面堆笑的客氣話。到會不久，麗地亞和焦瓦尼就分開，各自去應酬，各自去尋樂。麗地亞茫無目的地無聊地在到處燈光輝煌、充滿了香檳和鮮花的林園裡躑躅。在一處陽臺上，她正好看見焦瓦尼在對面的花廳裡向工業巨子年輕漂亮的女兒表演求愛的鏡頭。快要黎明的時候，疲乏和酒精使人們都漸漸失去了控制，衣冠楚楚的紳士女士們在大雨滂沱中翩翩而舞，有的竟跳進水池中去尋求一時精神上的解脫。黎明到來，夜會結束，麗地亞和焦瓦尼又到了一處，因為他們是夫婦，他們應該是同宿共飛的。他們離開別墅的園林，走過一片鄉野的林地，他們坐在微濕的草地上，相對無言。麗地亞忽然從皮包裡拿出一封信來，要焦瓦尼聽聽信中的內容。這是一封情書，情感真摯，充滿了熱情。焦瓦尼聽過之後，在無動於衷中多少含一點醋意，他想一定是麗地亞的情人寫給她的。誰知最後麗地亞說出這竟是焦瓦尼自己多年前的一封信。一股近於瘋狂的熱情使他緊緊地擁吻著麗地亞，像一對原始的野獸滾在清晨的草地上。

　　如果說在《探險》中安東尼奧尼寫出了現代人的沒有愛情（如說有，至少是一種與古典的定義完全不同的愛情），在《夜》中他更進一步把這種愛情的消失推成悲劇性的。理想的破滅、沒有愛情的共同生活、連絕望也不再感到的麻木，不是悲劇是什麼？古希臘的悲劇，我們叫做宿命的悲劇，因為人的命運好像是先天而定的；莎士比亞時代的悲劇，我們叫做性格的悲劇，因為人的性格乃造成結局的主因；社會革命時代的悲劇，像高爾基等的，我們稱之謂社會的悲劇，因為人是社會現象的犧牲者；安氏的悲劇呢？好像既不是宿命的，又不是性格的，也不是社會的。麗地亞本來是愛焦瓦尼的，焦瓦尼也曾真愛過麗地亞，但在十年的共同生活、名成業就之後，他們忽然發現彼此竟成了陌生人。最可怕的是他們都明明知道情感的消失，明明感到生活中的不幸福，但他們還要咬起牙來接受這一付不美滿的生活。他們不是沒有勇氣面對現實絕然分手，因為他們自知問題的癥結並不在此；他們就是分手，也不能獲得幸福，因為是他們自己、或是一隻生活的無形的手從他們心中把愛情悄悄地抽走了。生活的本身一旦在人的面前失去了顏色，愛情自然也就失去了根源。現在他們是鼓起勇氣來接受這一份殘酷的現實。他們是現代的英雄，不過是悲劇的英雄，因為他們既不成功，也沒有希望。這種悲劇性是夾在內在意識和情感上的一付枷鎖。有些人把這種現象簡單化地看做是西方社會墮落的象徵；其實正正相反，悲劇的極點就是新希望的萌芽。藝術和文學的使命是表現和探索，而不是粉飾和教化。世界上只有最狂妄的笨蛋才會把自己偶然撿來的自以為是的一付幻影，拿來做為傳教的戒尺。安東尼奧尼是我們這個時

代的觸角,他不停地向各個方面探索。在某些方面,他比我們敏感,探索得比我們深刻,他又誠實無欺地把他的問題表現給我們,他就是一個可敬的藝術家。我們並不需要他的教訓、他的解答。事實上,他如果有解答的話,他就不是一個藝術家了,只有不用腦筋的人才會信口雌黃地妄想做他人的燈塔。《夜》是一付現代人內心生活的具體的圖畫,赤裸裸地把最不愉快的問題顯示出來。在《探險》中的桑都是一個受環境左右的可憐蟲,《夜》中的焦瓦尼卻是一個自我的受害者。這一點在克蘿第亞和麗第亞身上表現得更為明確。他們自己都在織一付網,然後把自己套起來;可是這種織網的衝動似乎又不是他們自己的。他們所遭遇的最大失敗,是他們不得不接受他們所不願接受的現實。由這一點而論,幾乎所有的評論家都給安氏戴上了一頂悲觀主義的帽子,認為在安氏的思想中,理想和幸福不但是不可能的,而且是不真實的。但是對一個藝術家而言,在蓋棺論定的一天之前,是無法把他的思想固定在一點上的。安氏自己就說:「(所有的評論)針對到現在為止我所拍的影片而言,可能是對的,不過卻不能包括未來我將要拍的。我們時時都在變化,我們的興趣自然也不會停滯在一點上。誰能預言明天他將要做的事情?我,我就不知道!」

所以到了《蝕》一片時,在安東尼奧尼的思想上,多少又展出了新的一面。

六、蝕

　　維多利亞失意於一次愛情，卻因而獲得了物質生活上的保障。她遇見了皮侯——一個放蕩、無恥、只熱衷於金錢的年輕人。兩人出身、環境既大不相同，又各懷有不同的問題，因此匆匆而聚、又匆匆而別。這次的愛情，對皮侯而言，使他經驗了一次接近人性的情感；對維多利亞而言，卻只是一次因懷想真正的愛情而生的假象。

　　維多利亞從這次不真實的愛情中抽身而出，她雖然沒獲得真正的愛情，但她在情感上獲得了一種安閒與自由。如果真正的

安東尼奧尼的《蝕》

愛情這件東西有存在的可能的話，這種安閒與自由可能造成獲得一次真愛情的條件。這一個面貌，在安氏過去的影片中是從來不曾出現過的。由此回頭再來看他以前的作品，所謂「悲觀論」也者，正是他的理想的要求得不到滿足的緣故。因為他把人的愛情放在一個太高的地位上，以致這種理想的要求更難以滿足。就此而論，也許作者並無意否認愛情的存在，只不過為了肯定它應有的地位，結果便揭露了我們這個時代中俗所謂以及一般勉強接受的那愛情的虛偽性。因無法獲得的東西而失望是不實際的，所以也難以一口咬定不肯妥協的精神就是悲觀。很明顯，安氏作品中人物對現實的妥協，正反映了作者對理想不妥協的精神。理想既不是自我陶醉，也不是輕易得來的。我們這個時代的人既找不到我們的理想，就只好接受不理想的現實，但絕不能偽造一個理想來自欺欺人。

七、紅色沙漠

　　《紅色沙漠》是一部幾乎可以說沒有故事的影片。如果說一定要找出一個故事來，這個故事是主觀地發展在主人翁心中的。

　　葛莉亞娜是一個工程師的妻子，精神分裂症患者。影片開始的時候，葛莉亞娜剛剛出院不久，全部影片便發展在葛莉亞娜的主觀心理與客觀環境的接觸中。作者利用了主觀的心理的色彩和布景，使此片跨於現實的與超現實的風格之間。客觀地說，精神分裂症，正是我們的時代症。原因不難找到，而且差不多人人都多少感覺得出來：物質的環境變化太快了，人的心理和精神都

不能完全與之同一步伐；尤其是那些生活在特定環境中的人。昨日的一片鄉野，今日成了煙囪林立的工廠。鐵煙囪代替了樹木，鉛灰的廠房代替了農舍，各色的毒煙代替了晨曦與晚霞，汽車代替了牲畜，震耳的機器隆隆聲代替了風聲鳥語。現代人從幼年到成年短短的幾十年中便投身於兩個完全不同的世界，不但身體上各種器官需要謀求適應，就是心理的、道德的各種內在的官能也要尋求適應；但不幸適應環境並不是一件非常容易的事。在這樣的情形之下，我們不得不重新考慮所有人與人之間的關係以及人與社會的關係。葛莉亞娜的丈夫是工程師，每天生活在鐵柱子、機輪、灰色的設計室、嘈雜的車間之中，在這樣的一天以後，他能夠帶給妻子什麼呢？他們去渡假，和幾個朋友躲在一個海邊的小木屋裡，但是船又來了，又是機器，又是聲音和煙霧。葛莉亞娜的精神隨時都在準備接受一次新的崩潰。她的希望只是一支沒頭沒尾的歌聲，和一付單調的幻境，正像她給她的兒子所講的那個故事：一個湛藍湛藍的海灣，海灘是白色的和黃色的沙和焦岩，太陽非常亮。這一帶靜極了，沒有一點聲音，連海浪聲也沒有，只有一個小女孩獨自一個在海邊游泳。突然，遠處出現了一艘白帆的小船，並飄來了一隻嘹亮的、婉轉的、但無詞的歌聲。是誰？船漸漸近了，但船上卻並沒有一個人。是誰在唱？小女孩奇怪地到處張望。陽光、海水、沙灘、礁岩、船、歌聲仍在，但沒有一個人。到底是誰在唱呢？孩子也好奇地問下去，母親卻沒有答案，因為這一付幻境是沒有下文的。我們現代人就好像生活在沙漠之中，也許我們偶然聽到一支歌，一個屬於人的而不是機器的聲音，可是我們太忙了、太累了，我們沒有力量去追尋那一

個聲音，我們只有繼續在機器之間掙扎，直到有一天讓機器這些妖怪把我們活生生地吞了。現代的戰爭殺人武器，那一樣不是機器、或者為機器所製造的。不過安氏在《紅色沙漠》中所提的問題並沒有走這麼遠，他的問題只停留在現代人的情感生活上；然而他所提出來的問題，常常把我們的思考越帶越遠。

從《一段情史》到《紅色沙漠》，我們可以看出來，安氏的作品圍繞在現代人與現代環境的接觸中在情感上所產生的反應；特別是愛情的問題佔了一個重要的地位。但愛情卻也並不是一個孤立的問題，而是以既作為所有現代生活問題的結果，又作為所有現代生活問題的原因而提出的。從他作品中的主題上，可以看出安氏對現實生活的敏感性。他常常抓住那種一縱即逝的瞬間，而這種一縱即逝的瞬間常常恰是最沒有偽飾的對現實生活的直接反應。由這種反應所帶來的暗示，不但體現了「現在」的意義，而且也透露出「未來」的一線光芒。

在談到安氏作品的主題時，我想我們不能忽略幾個有關的問題。

第一個問題：他作品中的主人翁多是女的。本來在現代社會中男女所受的影響比之在以往的社會中差別較小，而他主題中社會性的色彩又遠淡於個人問題的色彩，是以在選擇主人翁的性別上應該沒有什麼成見的。但事實上安氏對此好像有點成見，除了《呼喊》以外，幾乎他所有的影片都以女人為主人翁，而透過女人的眼睛來觀察和分析這一個世界。我們借用他自己的話對此做一個注腳：「我所以加強女性人物的重要性，是因為比較起來我相信我較為瞭解女人。通常女人比男人更富於本能，也更誠實

些，我想通過女人的心理，更易於把現實過濾出來。」[1]

　　第二個問題：安氏影片中的人物，除了《呼喊》中的以外，幾乎都是屬於資產階級的。這一個事實，可能受兩個原因所限：第一，安氏自己出身於小資產階級的家庭，對於資產階級的生活方式和意識形態比較熟悉；第二，他的主題常常屬於情感的問題，在工人或其他物質生活比較困乏的環境中，人並不是沒有感情，但為了謀生復為物質而分心，情感便處於壓抑不易開展的境地，甚至於在生活中常常成為不太重要的一部分。只有在資產階級中、在物質生活不成問題的情形下，人的情感才獲得充分發揮和自我爭辯與反省的餘地。但安氏所剖析的深度，常常使他的人物超於階級性之上，而成為「人」這個共同體的共同象徵；這一點從《呼喊》中的工人阿爾斗和其他影片中的人物對比研究中可以得到證明。我想在藝術創作中這也是最重要的一點。每一個階層的人物都可以通向「人」的「共性」，一旦通向了人的共性之後，便成了人類共同的問題、共同的象徵，階級和社會性自然而然地落在次要的地位上。徒然追求人物的外在形象和社會形象，不但使人物僵化在表面的社會因素上，而且把藝術的、文學的創作也固定在一條僵硬的公式中，結果藝術和文學只有從藝術家和文學家的手中轉入宣傳家和教育家的手中，變成一種生活的外在點綴，不可能再負起溝通人類的心靈和以其本身的開展推現人類精神向無限中開展的任務。藝術和文學的生命常常自然而然地傾向於反典範、反教條和反形式主義，因為藝術一旦固定在一定的

[1]　見一九六〇年九月十六日《世界報》〈安東尼奧尼對影劇記者巴比之談話〉。

典型之中和一定的規律之下，便開始僵化了。四〇年代的義大利電影便僵死在通俗劇的格式中，所以新寫實主義以著重外在社會現象的描寫挽救了這一種頹勢。但是新寫實主義的末流，又成了些單調的社會紀錄、或是不真實的社會形象的誇大與假想，所以又需要像安東尼奧尼這樣的藝術家以對「人」的情感的深度挖掘來挽救這又一度的頹勢。就藝術創作的觀點而論，我們只可效法安氏反傳統、反典型化的一面，卻不可把他的創作方法又定為值得模擬的新傳統和新典型。

　　第三個問題：所謂安氏的「悲觀主義」。談這個問題以前，我們應該先問一問什麼是悲觀主義。我想通常所謂的悲觀主義，也就是把人生的結局看做是可悲的一種觀點和態度。基督教徒不是悲觀主義者，因為有一個天堂做為人生最後的歸宿。佛教徒也不是悲觀主義者，因為有一個西方淨土等著他們。儒家是不是悲觀主義者，唯物論者是不是悲觀主義者，就很難說。孔子只講生，不講死：認為死既然是神祕不可知的，何必去管它，所以就強調「生」的價值；在「生」的價值中更強調道德的價值。儒家的聖賢都是對人生的道德價值絕不表懷疑的一群人，他們也不是悲觀主義者。但如一旦對人生的道德價值追問起來，就是儒家思想的人，也有變為悲觀主義者的可能。唯物論者認為「人」是一種物質的組合，生前固無足談，死後更成了純粹的物質，要談只談人生活的這一段落。就是這一段落如果不放在一個社會的架子內，也是無足可道的。因此便把「人」的價值和「社會」的價值歸論到一處，最後人漸漸地便消失在社會的集體之中，於是「社會集體」便成了一個不可置疑的偶像。如果對此置疑起來，自然

也有落入悲觀主義的危險。所以除了真正的基督教徒、佛教徒、或其他相信永生的宗教教徒之外，除了儒家的聖賢和唯物主義中一絲不苟的教條主義者之外，都可能是悲觀主義者。不過一般人常常把「悲觀主義」和「頹廢主義」混為一談，以致「悲觀主義」成了一個可怕的名詞。事實上「悲觀」只是一種對人生的觀點。認為人生結局是可悲的，或是無意義的，並不影響一個人快快樂樂地接受這個可悲的和無意義的人生，正如相信永生的基督教徒也不是不可能流於頹廢顛倒的地步一樣。由此看來，人生觀和生活的方式是截然的兩回事。二者之間不是沒有相互的影響，但說有一定的影響則未必然。譬如說，常有人拿安東尼奧尼和坡維斯[2]相比，兩人都沾有悲觀主義的色彩，但坡維斯因悲觀而自殺，安東尼奧尼活得很高興（至少他自稱活得很高興）。所以有悲觀主義人生觀的人，並不就是生活頹廢、或是因絕望而自殺的人；生活頹廢或因絕望而自殺的人，也不一定是悲觀主義者。歸根結蒂一句話，悲觀主義只是對人生的一種看法。不要說是一個藝術家，就是一個普通的人，誰都有對人生採取一種獨特的看法的自由。所有對人生的看法，都不過是做為進一步解釋人生之謎的一個出發點和依據。一個藝術家，與其說是有意地把現實的素材按照他自己的觀點塑造成一個事先備妥的結論，不如說藝術家自己生活在他的作品之中；也就是說藝術家把他整個的人格、他的問題、他的苦悶、他的幸福（如果有的話）都放進去；結果一部作品就等於一個人整個人格的表現。安東尼奧尼自言：「福樓

[2]　Pavese，義大利小說家。

拜曾說他的職業不是生活，而是寫作。拍一部影片，卻恰恰是生活；至少我是如此。」[3]這種不管悲觀也好，樂觀也好，將自己置入作品之中的創作態度就是「真誠」。「真誠」也就是藝術創作中的第一要義。因此，我們愛一部作品，正如愛一個人。我們愛的常常是一個可以推心置腹真誠相待的朋友，而不是一個完整無缺、滿口仁義道德、舉步皆成方圓的「聖人」！「真誠」產生「瞭解」，「瞭解」產生「愛悅」，「愛悅」便可以把兩個不同的個體結合起來，使觀賞者藉著創作者的「真誠」，向人生不可知的領域邁進一步。人類的文化便是這樣一步一步積纍起來的。安氏的「悲觀主義」不但不是他作品欣賞中的障礙，反倒是他人格真誠表現的一種證據；使欣賞者通過他的思想，更容易把握住我們這個時代的「現實」。

　　第四個問題：安氏作品主題的狹窄性。他作品中的主題，只環繞在人的情感最微妙的變化處。一般評論家皆曾預言，安東尼奧尼的作品主題太窄、表現手法太新，將難以為廣大的群眾所接受。所以《探險》一片推出時，《巴黎快報》的評論說：「這部影片無疑是電影史中最美的影片中的一部，但可惜恐怕是一部只為全世界五千個觀眾拍攝的。」這種預言，同時獲得其他報紙評論家和坎城影展的各國評論家的響應，都認為《探險》是一部曲高和寡的作品。事實上呢？這部影片在巴黎一地就映了數月之久，觀眾達二十四萬多人。不要說巴黎，此片的法文拷貝在法國外省的大城市中都打破當年度的賣座紀錄，結果使所有的評論家都閉了

[3]　見一九五八年九月份《Bianco e Nero》〈安氏對新寫實主義的答覆〉一文。

嘴。這一次經驗可以說明藝術領域的無限性，是不可能以即成的規格予以衡量的。評論家、教育家、政治家都沒有權利以一己的成見或用成俗的標尺來衡量永遠在不停發展中的藝術，更沒有權利憑藉一己的勢位強給藝術訂出一個標準，或者剝奪人民欣賞藝術的自由。通過藝術的欣賞，正如通過科學的研究，人的知識和感覺的領域才可以從有限向無限延伸。阻止這種自然的發展，就是阻止人類的進化，以今日的道德標準而言，是最不人道的罪行。

安氏作品中主題的「女性」、「小資產階級」、「悲觀主義」、「狹窄性」等，都不足以影響他作品的藝術價值，因為這許多在某些舊道德家的眼中認為是缺點的東西，卻恰恰是他作品中的長處。藝術和文學作品中的主題，不是傳教手冊中的格言，也不是政治黨會中的守則，而是人類的時代精神、社會面貌和人類的超時代、超社會性相交叉的綜合反映。這種反映，一面針對著「現在」，一面也指向了「未來」。我們借用勒蒲洪[4]的一句話來做為本文的結語：「安東尼奧尼從不涉及過去，他一直向前走，和我們這些盲目向前探索的同時代者一起向前走。他是『現代』的電影家，是他那獨一的轉瞬即逝的『現實』的電影家。這種對『一瞬息』間的自覺，可能正是我們現代人唯一的財富。（按：過去即須丟棄，未來又不得而知，最寶貴的只有現在。）但願以我們的智慧保得住這一點。因此，我以為他的作品，遠超出所謂的悲觀主義之上，正是他（對現實）的明智和苛求的表現。」

原載於一九六六年《歐洲雜誌》第四期

[4] Pierre Leprohon影評家，著有〈安東尼奧尼專論〉，收入《今日電影》叢書中。

〔附錄〕安東尼奧尼作品目錄

一、短片

1. 《波河的居民》（*Gente del Po*），1943-1947。
2. 《清道夫》（*Nettezza urbana*），1948。
3. 《愛情的謊言》（*L'amorosa manzogna*），1948-1949。
4. 《迷信》（*Superstizione*），1948-1949。
5. 《人造絲織品》（*Sette canne, un vestito*），1949。
6. 《法羅里亞的電纜車》（*La Funivia del Faloria*），1950。
7. 《妖魔的別墅》（*La Villa dei mostri*），1950。
8. 《多餘的人》（*Uomini in più*），1955。

二、長片

1. 《一段情史》（*Cronaca di un amore*），1950。
2. 《被征服者》（*I vinti*），1952。
3. 《沒有茶花的女人》（*la Signora senza camelie*），1952-1953。
4. 《自殺企圖》（*Tentato suicidio*），1953。
5. 《女友》（*le Amiche*），1955。
6. 《呼喊》（*Il grido*），1957。
7. 《探險》（*L'Avventura*），1959-1960。
8. 《夜》（*la Notte*），1960。
9. 《蝕（*l'Eclipse*），1961。
10. 《紅色沙漠》（*le Désert rouge*），1964。
11. 《春光乍洩》（*Blow-Up*），1967。
12. 《無限春光在險峰》（*Zabriskie-Point*），1970。
13. 《中國》（*la Gina*），1972。
14. 《過客》（*The Passnger*），1975。
15. 《苦難者之死》（*Suffror or Die*），1978。

16.《奧本塢傳奇》（*Il mistero di Oberwald*），1981。
17.《女人・女人》（*Identificazione di una donna*），1982。

安東尼奧尼的《春光乍洩》

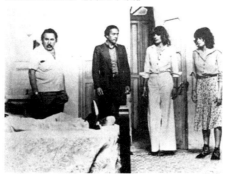

安東尼奧尼的《過客》

英格瑪・柏格曼的藝術
——序陳少聰的《柏格曼與第七封印》

　　我第一次看英格瑪・柏格曼的電影是在一九六一年法國的柏藏松（Besançon）。我在一九六〇年底到了法國，已經過了大學開學的日期，所以只好到柏城大學去進修法文，以補過去所學之不足。

　　在柏城大學宿舍住下不久，就發現柏城的外國學生很多，有來自歐亞美非的各種膚色的年輕人，都是來進修法文的，因此大學的文娛活動相當活躍頻繁。外國留學生時常主辦具有各國民族色彩的晚會，法國學生也主辦音樂會、舞臺劇演出和電影欣賞會等活動。有一天，一位德國同學邀我去看柏格曼的《處女泉》。一聽之下，我還以為是好萊塢那位大名鼎鼎的英格麗・柏格曼主演的電影呢！誰知我的德國同學跟我一樣孤陋寡聞，他沒有受過多少好萊塢的影響，只知他的柏格曼，不知我的柏格曼。因此他說柏格曼是導演，不是演員，是瑞典人，不是美國人。我趕緊說柏格曼女士當然是瑞典人，但保證是演員，不是導演。他馬上辯道：柏格曼是先生，不是女士！兩人都以為自己絕對有把握不會弄錯，誰也沒法說服誰，只有到時候一看究竟了。等看完了《處女泉》，我才知道英格麗・柏格曼居然有這麼一位了不起的本家——英格瑪・柏格曼！

　　英格瑪・柏格曼的《處女泉》給我留下了深刻的印象；不僅是印象深刻，而且可以說立刻贏得了我的欽佩與傾倒。因為出國前，在臺北所看的最好的電影也不過是好萊塢出品的《鹿苑長春》、《亂世佳人》、《慾望街車》、《日正當中》之類，幾時看過具有如此深厚的文化背景和強烈的個人風格的作品？因此一片之後，我的心就毫無保留地被英格瑪・柏格曼抓去了。接連地又看了他較早的電影《第七封印》、《野草莓》、《饑渴》、《夏日之戀》、《莫妮卡》、《愛的一課》、《夏夜的微笑》等等。凡是有柏格曼的電影放映，我總不會放過機會。我發現像我一樣年紀，或者比我更年輕的各國同學，都是柏格曼電影的熱愛者，只要掛了柏格曼名字的電影上映，無不客滿。看別的電影看過就算了，看柏格曼的電影看完以後總會引起無窮無盡的討論和爭執。

　　秋天回到巴黎進入電影高級研究院就讀，就更有接近各國佳作的機會，但英格瑪・柏格曼始終是我偏愛的導演之一。我不但非常注意柏格曼歷年的新作，而且利用巴黎電影收藏館的方便又看了些過去遺漏了的他的作品。

　　柏格曼的電影吸引我的最大原因，是因為他有話要說，有情要表。但他的話並不是隨便說的，他的情也不是隨意表的，而是透過精心的藝術架構和完整的藝術形式傳達出來。因而他的作品就顯現出無數個層次：有電影藝術表現技巧的層次、有人物心理分析的層次、有人文背景的層次、有哲學意蘊的層次。譬如說《處女泉》一片，故事非常簡單，是描寫中世紀一個農家少女獨自出門，在荒山野嶺中為隔絕在那種孤荒野地饑不擇食的兩個牧

人所姦殺。這兩個牧人，連同一個未參與犯罪的小牧童，在逃亡途中恰巧投宿到少女的家裡，因攜有少女的衣物為少女的父親識破。在復仇的怒火燃燒下，少女之父無比凶殘地殺死了三個牧人，連那個無辜的小牧童也未放過。然後尋獲少女的屍體。在搬動屍體時，少女頭下的土地中汨汨地流出了一股清泉。這樣一個簡單的故事，別無其他情節，是否可以拍出一部傑出的電影，就全看導演如何把主要的人物放置在自然與文化的背景中，如何找出人物行為的心理動機以及所受環境的影響，如何顯示出人物的情緒而引起觀眾的共鳴，如何把人物和事件透過人文的思考啟示出某些哲學的含義。但更重要的是如何適當地掌握電影表現的技術細節（像畫面，音樂和剪輯的節奏）以及指導演員適宜的表情和動作，務使以上各種意蘊都能通暢無阻地傳達給觀眾。經過這種複雜的手續，意旨的傳達就不是說教式地透過演員的對話、獨白或旁白直接注入觀眾腦中那麼容易，而是委婉隱晦地通過藝術形式感染觀眾的美感心靈，使觀眾自行參與領悟到其中的種種意蘊。

這樣的表現方式當然不限於電影，其他的藝術媒體，像文學和戲劇也有同樣的要求。一首意境高遠的詩、一篇含意深刻的小說、一齣撼動心靈的戲劇，都需要通過藝術的形式來傳達作者的意境、情感和消息。藝術的高低就全在於作者感染讀者或觀眾美感的程度。

英格瑪・柏格曼在一九五六年拍成了《第七封印》時。已經在電影藝術上攀上了相當的高峰，再超過這樣的成績是相當難能的事了。我們都知道，如果一個藝術家過早地進入完美的

柏格曼的《第七封印》

境界，並不是一件幸事。就像奧遜・威爾斯（Orson Welles 1915-1985）在一九四〇年已經拍出了震撼影壇的《大國民》（*Citizen Kane*），以後他就難以突破他既有的成績了。我想柏格曼一定也遭遇到相同的困擾。令我們驚奇的是，他竟於一九五八年拍出了更為詩意的《野草莓》，又於一九六〇年拍出了更為清醇的《處女泉》。這時候他已攀上了電影藝術的巔峰，我們真不知將如何再突破了。然而柏格曼並沒有讓我們失望，他從詩意的神話和夢境轉入當代的生活，深入現代人的內心，把現代人孤絕而黝暗的心靈赤裸裸地剖剝釐析出來，仍藉著十分完美的藝術形式呈現在我們面前。在這一連串個案式的心理分析中，最出色的應該要算那兩套三部曲：《對鏡猜謎》（1961）、《冬之光》（1963）、《沉默》（1963）和《假面》（1966）、《狼之時刻》（1968）、《羞恥》（1968）。在這一連串的表現中，柏格曼像一個好奇的科學家探索物質世界一般，帶領我們一步步進入人類的心理世界。有不少觀眾因為忍受不了這些亂倫事件、瀕

於瘋狂的激情、殘酷的寂寥心境、無路可出的困局，而對柏格曼轉過背去。為什麼忍受不了？正因為他們知道柏格曼對藝術與道德的真誠，在他的作品裡，柏格曼自己扮演的是一個勇毅的探索者，他並沒有因為面臨遭遇到人類陰森黑暗的心理而退縮，或者企圖在這些殘酷的現象前樹立起一付展現著陽光美景的虛假屏障，以安慰觀眾脆弱的心靈。柏格曼像一位冷靜的手執解剖刀的外科醫師，不眨眼地往人病痛的深處狠狠地切下。是的，這正是他的成功之處，也是他的可怕之處。我應該坦誠地承認，在連續地看了柏格曼六〇年代的作品之後，我的心境非常消沉，而且也瀕臨不能再忍受繼續看他的作品的地步。但是又過了一個時期之後，在我的心中卻漸漸滋生出一種抗體的力量，使我比較以前更有能力承擔人生中不可避免的痛苦，也不容易因現實中所遭遇的挫折而卻步。仔細分析起來，這些新生的抗體力量，至少有一部分是從柏格曼那裡獲得的。他是使我擺脫了「愛的教育」式的青年時代，步入一個真正成熟的人生階段的藝術家之一！

　　生活在二十世紀的前期，柏格曼的意識型態主要的仍可以說是存在主義的。他對人生的探索，與卡繆和沙特在文學戲劇上的探索、畢加索和達利在繪畫上的探索、比女艾和安東尼奧尼在電影上的探索方向是一致的。柏格曼的人物也正像沙特的劇作《無路可出》中的人物一般，把他人看作是自己的地獄，遭受著人際關係的煎熬，處於無能超脫的苦境。然而他的悲觀主義是如此的具有力量和富有啟發性，猶如他的人物為我們眾人遭受著重大的痛苦與折磨，才因此減輕了我們一部分自己的身受。他把痛苦轉化為藝術，就像耶穌基督把身釘十字架的痛苦轉化為宗教的情操

柏格曼的《假面》

一樣為我們帶來了心靈的慰安。如果沒有宗教和藝術上的救贖，渺小卑微的人類如何承擔得起殘酷的現實世界的壓力？

　　然而柏格曼自己好像也靠了不停地在創作中面對人生的真相，漸漸使黝暗的情緒昇華了。在他自言的合卷之作《芬妮與亞歷山大》中，便出現了一派平靜溫馨的氣氛。雖然柏格曼仍然表現了他對嚴酷的清教徒心理的深惡痛絕，但主觀上已不似以前那麼悲觀，而呈現出一種寬恕包容的精神。綜觀柏格曼的作品，就像一個勇毅的現代人，在現代社會中所經歷的心路歷程，其中充滿了痛苦與壓抑，但卻同時也具有了承擔這份痛苦的勇毅力量！就藝術上的表現而論，我仍然認為《第七封印》、《野草莓》和《處女泉》是他最好的作品。也許因為這三部作品更具有把主觀情緒客觀化的成就，因此建立了一種比較完整的藝術形式。

　　我十分幸運地能與柏格曼生在同一個時代，因而可以從他那裡學習到如何承擔痛苦的勇氣。同時他的藝術使我在艱險的人生

中獲得莫大的安慰，我不得不對他心存欽敬與感激。像我這樣的
衷心欣賞柏格曼的藝術的觀眾，在當代不知有多少！但是有心鑽
研柏格曼的藝術而把心得呈現出來的，相對地便為數很少了。

　　在藝術的領域裡，不管是文學也好，音樂也好，繪畫也好，
戲劇也好，電影也好，本來是沒有國界畛域的，只要能觸及普遍
人性的作品，都可能打動任何人的心弦。然而在藝術的表達上，
卻不能不受作者本體文化的浸潤與範繫。西方的作品有兩大內涵
是我們以儒家傳統為基礎的意識型態所不易穿透的，一是基督教
的原罪感、二是近代佛洛依德以降的心理分析的理論與門徑。今
日的中國人，在一步步走向現代化的過程中，也身不由己地接觸
到西方人的心靈──主要的正是基督教的影響和心理分析的方
法。西方的現代藝術無不與這些文化上的基素如影隨形，柏格曼
的作品也不例外。如果不理解基督教的教義和現代的心理分析，
也就難以深入瞭解柏格曼的電影。翻譯《第七封印》的陳少聰女
士恰恰是引介柏格曼的最適當的人選。她不但學過心理學，而且
從她過去的著作像《探索者──一個神學生的自白》等我們可
知作者對基督教義有相當深入的瞭解，再加上她本人是個文學作
家，又是電影的迷好者，可以說最具有穿透像柏格曼這樣大家的
心靈的資格。陳譯著的這本《柏格曼與第七封印》，應該是今日
中國的讀者與觀眾接觸柏格曼藝術的一個良好的媒介，因為第一
其中有《第七封印》的全部譯文，使我們可以透過他這部重要作
品的文學版本認識到柏格曼的人文思想和藝術心靈；第二其中有
柏格曼的小傳和兩次重要的訪問，使我們大體上可以知曉柏格曼
的生活背景；第三書中有譯著者的導論和所附的作品年表及參考

書目，使有心鑽研柏格曼作品的人士有路可循。因此我願意向廣大的文學和電影的愛好者推薦這一本書。

　　　　　　　　　　　　　　一九八六年二月廿六日英倫

〔附錄〕英格瑪・柏格曼作品目錄

1. 《危機》（Crisis），1946。
2. 《風雨中的愛情》（It Rains on Our Love），1946。
3. 《印度之航》（A Ship Bound for India），1947。
4. 《黑暗中的音樂》（Music in Darkness），1948。
5. 《愛慾之港》（Port of Call），1948。
6. 《獄》（Prison, or Devils, Wanton），1949。
7. 《飢渴》（Thirst, or Three Strange Loves），1949。
8. 《快樂》（To Joy），1950。
9. 《此地不會發生這種事》（This Can't Happen Here），1950。
10. 《夏日之戀》（Summer Interlude, or Illicit Interlude），1951。
11. 《女人的祕密》（Secrets of women, or Waiting Women），1952。
12. 《莫妮卡》（Monika），1953。
13. 《赤裸的夜》（Naked Night），1953。
14. 《愛的一課》（A Lesson In Love），1954。
15. 《夢》（Dreams, or Jourey Into Autumn），1955。
16. 《夏夜的微笑》（Smiles of A Summer Night），1955。
17. 《第七封印》（The Seventh Seal），1957。
18. 《野拿莓》（Wild Strawberries），1957。
19. 《生之邊緣》（Brink of Life），1958。
20. 《魔術師》（The Magician, or The Face），1958。
21. 《處女泉》（The Virgin Spring），1960。
22. 《魔鬼之眼》（The Devils Eye），1960。
23. 《對鏡猜謎》（Through a Glass Darkly），1961。
24. 《冬之光》（Winter），1963。
25. 《沉寂》（The Silence），1963。
26. 《婦人們》（All These Women），1964。
27. 《假面》（Persona），1966。
28. 《狼之時刻》（Hour of the Wolf），1968。
29. 《羞恥》（Shame），1968。

30. 《儀式》（*The Ritual*），1969。

31. 《安娜的遭遇》（*The Passion of Anna*），1969。

32. 《法若島》（*The Faro Documen*，紀錄片），1969。

33. 《觸》（*The Touch*），1971。

34. 《哭泣與耳語》（*Cries and Whispers*），1973。

35. 《婚姻實況》（*Scenes From a Marriage*），1973。

36. 《魔笛》（*The Magic Flute*），1975。

37. 《面對面》（*Face to Face*），1976。

38. 《蛇蝎之卵》（*Serpent's Egg*），1977。

39. 《秋光奏鳴曲》（*Autumn Sonata*），1978。

40. 《法若島》（*Faro 1979紀錄片*），1979。

41. 《傀儡生涯》（*From the Life of the Marion Hes*），1980。

42. 《芬妮與亞歷山大》（*Fanny and Alexander*），1982。

43. 《預演之後》（*After the Rehearsal*），1983。

柏格曼的《哭泣與耳語》

柏格曼的《哭泣與耳語》

楚浮之死

　　昨天從電台上聽到楚浮因癌症去世的消息，心中有種說不出的悵惘。我雖然與楚浮並不熟識，可是看過不少他的電影，同時呼吸著同一個時代的空氣，甚至也有一些共同的師友。譬如說跟楚浮友誼至篤的前巴黎電影收藏館館長郎格洛（Henri Langlois）是六〇年代對熱中電影的年輕人協助不遺餘力的一位熱心人，我自己也得到他不少幫助。又如對楚浮那一代的新潮導演有相當影響的電影史學家喬治・薩都（Georges Sadoul）也是我修電影史時的老師。如今郎格洛和薩都都過世多年了，不過他們逝世時都是上了年紀的人，不想只有五十二歲的楚浮也竟英年早逝。楚浮的逝世，多少象徵著新潮的一代即將過去。

　　法國新潮一代的電影導演主要指的是海奈（Alan Resnais）剎布羅（Claude Chabrol，一譯夏布洛），高達（Jean-luc Godard）、娃赫達（Agnès Varda）、馬勒（Louis Malle，一譯馬盧）和楚浮等人。其中以生於一九二二年的海奈年紀最長，而以生於一九三二年的馬勒和楚浮年紀最輕。除了海奈和馬勒曾在巴黎電影高級研究院（IDHEC）習過剪輯和導演外，其他幾位均因不同的機緣而躋身於電影導演之林，而楚浮的出身更富有傳奇性。

　　楚浮從小即沒有得到雙親的愛護和教養，先是寄養在保母和祖母家中，祖母死後，父母才不情不願地把他帶回自己家中，

楚浮的《華氏四百五十一度》

那時楚浮已經八歲了。乏人關懷的楚浮。在學校中成了一個愛說謊、經常逃學的問題學生。逃學的主要目的是為了去看電影和讀小說，這是幼年的楚浮唯一熱中的事。十四歲離家出走，自謀生活。十五歲自組「電影狂俱樂部」。但不久就為其父尋獲逮回，交給警方以不良少年的名義關進了少年管訓院。幸虧楚浮因熱中電影的關係，接識了當日頗有名氣的影評家昂得・巴贊（André Bazin）。巴贊夫婦倒很賞識這個問題少年，費了好大的力量才把楚浮從少年管訓院中救了出來。楚浮一度從軍，也因性格不穩定而遭開革。幸有巴贊的照拂，在其影響和薰陶下，楚浮成為一個語言尖刻、態度不妥協的影評人，因而結識了當日所謂的先進的電影青年剎布羅、高達等人。這些年輕人在五〇年代中從拍攝短片著手，把批評別人的理論觀點應用在自己的創作上。楚浮幸

運地娶了很有實力的一位製片家的女兒。在岳丈的支持下拍出了他的成名作《四百擊》（les Quatre cents coups）。從一個管訓院出來的問題少年，又毫無學歷可言，一變而為國際聞名的大導演，你說這中間的轉折不帶有幾分傳奇性嗎？

《四百擊》拍的就是楚浮自己幼年的生活情形。以後他又有三部電影，繼續拍這種接近自傳體的生活經驗，而且用的是同一個演員來飾演楚浮的另一個自我。這就是今日已有相當名氣的讓·皮耶·李奧（Jean-Pierre Léaud），從十四歲（飾《四百擊》中十二歲的安端）演到二十六歲（飾《夫妻生活》（Domicile conjugal）中二十二歲的安端）。這一系列有關安端成長的電影，大概是楚浮的作品中最有意義的一部分。其意義不但在於表現了一個少年到青年的人生過程，同時也樹立了一個導演與演員成功合作的先例。楚浮原本是主張「作者導演論」的，但是由於跟李奧的合作，他不得不遷就李奧的個性和觀點，因而修正了他原有的計畫，使演員也有參與創作的可能。

楚浮自認受何諾（Jean Renoir，一譯雷諾）、維高（Jean Vigo，一譯維果）和希區考克（Aefred Hitchcock）的影響很大。一生拍過二十多部影片，有好幾部是以兒童為主。最好的作品還是應數《四百擊》和《朱力和吉姆》（Jules et Jim）。這兩部電影都是楚浮早期的作品，充分地顯示出他開朗溫存的特色，也顯示了電影也可以像小說似地描寫自我。

新潮那一代的導演雖然各有獨特的個性和特色，但他們的共同點卻是對電影的「新語言」的追求和以新觀點來詮釋社會和人生。海奈在「符號學派」的影響下雖然有些走火入魔，但

楚浮的《四百擊》

拍攝《四百擊》時的楚浮與李奧

楚浮的《朱力和吉姆》

他的《廣島之戀》（*Hiroshima mon amour*）和《去年在馬倫巴》
（*l'Année dernière à Marienbad*），確是使人對電影的表達方式耳目
一新。剎布羅走的則是浪漫與寫實相結合的路線，在細節的寫實
上賦予一種浪漫的情調，像《漂亮的賽惹》（*Beau Serge*）和《表
兄弟》（*Les Cousins*）就是這類的作品，此後追求誇大的表情，
反倒後勁不繼。娃赫達的女性主義和新婚姻觀雖然很是驚人，她
的長處卻全在運鏡的細膩和化繁瑣為神奇的本領。在《克莉歐下
午五點到七點的生活》（*Cléo de 5 à 7*）一片中，劇中的時間與放
映的時間等同，鏡頭幾乎沒有離開過主人翁克莉歐，可說是少
有的一部可以帶引觀眾進入一個人的真切的時空經驗的電影。在
《幸福》（*le Bonheur*）一片中對彩色的運用足可以與前期的印象
派畫家媲美。馬勒的作品一般均認為比較商業化，但他的早期作
品《情人》（*les Amants*）和較晚近的作品《雛妓》（*Pretty Baby*）
在取材上非常大膽，而表現力之強也頗令人嘆服。我自己以為最
可惜的是被影評人寵壞了的高達。高達的革命論點和標新立異的
姿態嚇住了好多影評人。雖然從《斷了氣》（*A bout de souffle*）以
後，高達的作品可說是每下愈況，但是鼓掌叫好的卻大有人在。

　　最近國內年輕一代的電影導演也掀起了一種新潮流，很多方
面跟法國新潮的一代頗有類同之處。譬如對電影語言的革新、對
生活實況的觀察與尊重，導演與導演之間的彼此切磋與合作，甚
至親身參加演出，就像楚浮時常為人跨刀一樣。不同的是法國新
潮導演都具有一種反成俗，特別是反中產階級意識型態的傾向，
使他們除了新表情以外，也具有新觀點和新內容，可以說是裡外
皆新。這一點卻是我們的年輕導演所欠缺的。當日法國的新潮的

一代對自己的感覺、觀點都非常執著，多半具有一種不肯妥協的
蠻勁兒。缺點是有時不免鑽入牛角尖；長處則是能夠把一代的風
氣繼續推展下去，對後來的電影發生了巨大的影響。

　　我們今日的年輕一代的導演，不知會不會很快地便在票房價
值或群眾意識之前折腰，會不會繼續執著於自己獨特的表情與觀
點，我們且拭目以待吧！

　　　　　　　　原載於一九八四年十二月《聯合文學》第二期

海奈的《廣島之戀》

〔附錄〕楚浮作品目錄

1. 《一次訪問》（*Une visite*），1954。
2. 《米斯頓》（*les Mistons*），1958。
3. 《水的故事》（*Histoire d'eau*），1959。
4. 《四百擊》（*les 400 coups*），1959。
5. 《射擊鋼琴手》（*Tirez sur le pianist*），1960。
6. 《朱力和吉姆》（*Jules et Jim*），1961。
7. 《十二歲的愛情》（*l'Amour à vingt ans*），1962。
8. 《潤滑的皮膚》（*la Peau douce*），1964。
9. 《華氏四百五十一度》（*Farenheit 451*），1966。
10. 《穿黑禮服的新娘》（*la Mariée était en noir*），1968。
11. 《偷吻》（*Baisers voles*），1968。
12. 《密西西比的水妖》（*la Sirène du Mississippi*），1969。
13. 《野孩子》（*l'Enfant sauvage*），1970。
14. 《夫妻生活》（*Domicile conjugale*），1970。
15. 《兩個英國女人與歐洲大陸》（*les Deux Anglaises et le continent*），1971。
16. 《一個像我一樣的美女》（*Une belle fille comme moi*），1972。
17. 《美國之夜》（*la Nuit Américaine*），1973。
18. 《阿黛勒‧H的故事》（*l'Histoire d'Adèle H.*），1975。
19. 《零用錢》（*l'Argent de poche*），1976。
20. 《愛女人的男人》（*l'Homme qui aime les femmes*），1977。
21. 《綠室》（*la Chambre verte*），1978。
22. 《流失的愛情》（*l'Amour en fuite*），1979。
23. 《最後的地鐵》（*le Dernier métro*），1980。
24. 《鄰婦》（*la Femme d'à côté*），1981。
25. 《切盼的星期日》（*Vivement dimanche*），1983。

楚浮的《射擊鋼琴手》

失根的人
——塔爾考夫斯基之死

　　世界上有無數失根的人，看來強韌的活得尚稱挺拔，不夠強韌的，或苟延殘喘，或奄奄一息，或竟倏而夭折。特別是藝術家，更需要本體文化源頭活水的滋潤。塔爾考夫斯基之死，使我們不免又想到當代失根的一群時時自問的一個老問題：一個人——特別是藝術家——遠離了自己的本體文化之後，還能有圓滿的生活嗎？

　　塔爾考夫斯基（Andrei Tarkovski, 1932-1986）對國內的觀眾可能尚是一個陌生的名字，但對近年來歐洲的觀眾，卻早已成為一種讚歎的代號。素稱沒有表達個人意志自由的社會主義國家，能拍得出充溢著靈性而又極端個人化的電影嗎？我們納悶在蘇聯這種集權的國家中，竟能出現塔爾考夫斯基這樣的導演；可是當塔爾考夫斯基在一九八二年乘到義大利拍片之便，竟而久留不歸，兩年後宣布自我流放西歐，我們就不再覺得那麼納悶了。像塔爾考夫斯基這樣深植在斯拉夫的文化傳統中的一個藝術家，離棄他的源頭活水，豈是一個輕率的決定？其中掩藏了多大的無奈與傷痛？他的失根的生活與他的英年早逝，又豈是毫無關連的？

　　五十四歲的年紀，雖說正當創作的頂峰，倒也不能說是十分短命，楚浮比他更早死兩年。所不同的是，楚浮活了五十二歲，拍了二十多部電影，塔爾考夫斯基活了五十四歲，卻只拍了

九部電影，最後的兩部還是在一九八二年離開蘇聯以後在西歐拍攝的。如此寥寥的數量，足以說明其工作之艱辛不易。在這樣少的數量中，如沒有幾部精品，又豈易引起廣大的電影愛好者的注意，在電影史上留名，而為眾多的影評家目為當代拔尖的電影導演之一？

　　塔爾考夫斯基，一九三二年生於俄國伏爾加河畔的一個小村裡。父親是一個詩人，在他三歲的時候跟他母親離異，這一段情意結表現在他的影片《鏡》裡。進電影學院以前，他學過音樂、繪畫、阿拉伯語和地質學。在電影學院的兩年中，他拍了兩部短片，一部是一九五九年的《今晚將沒有葉子》和一九六〇年的畢業作《壓路機與小提琴》。後者成為在西歐電影俱樂部經常放映的少數幾部電影學院學生的習作。畢業後的第一部作品是《伊凡的兒童時代》，獲得一九六二年威尼斯影展的金獅獎，開始受到注目。一九六六年拍了震驚西方電影界的《魯布列夫》。因為描寫了中世紀一位充滿了宗教感的斯拉夫藝術家，惹惱了蘇聯執政當局，幾乎使這部電影不能上映。一九七二年的《太陽號》是一部科幻片，探索了物質與精神之間的問題，與美式的科幻片很為不同。不但構想十分離奇，而且藉著空間的探索，討論了心靈的問題。一九七四年自傳性的《鏡》，是我看過的電影中最富詩意，也最能觸動美感心靈的一部電影，可以與費里尼的《八又二分之一》媲美，但另有一種奧秘感。一九七九年的《狩獵者》也是一部科幻片，我沒有看到。一九八三年在義大利拍的《懷鄉》，是獲得蘇聯當局特別許可在國外拍的一部影片。但後來參加法國坎城影展時，卻為評審委員中的蘇聯代表所杯葛，結果該

塔爾考夫斯基的《犧牲》

片只得到了國際影評家獎。他最後的一部影片《犧牲》，是以瑞典語發音在瑞典拍攝的。演員和工作人員都在瑞典就地取材，有許多是英格瑪・柏格曼的班底。這部電影也實在很具有柏格曼風，節奏悠緩、風格空靈。整部影片是以一位退体的演員兼劇評家的獨白和夢境交叉而成，其間穿插了幾位同樣內向的他的家人、個人和朋友。但主題似乎是表達了現代人在愛與恐懼之間無能自處的困局。主人翁感覺到我們這個世界將有一次大禍降臨，面對他至愛的幼子，不知如何挽救他瀕臨絕境的命運。最後一場火的洗禮後幼兒在海邊澆樹，然後睡在樹下夢想那棵枯樹萌芽生長，也許象徵著一種無望中的希望吧！

　　《犧牲》於去年春天拍成，獲得同年法國坎城影展的「特別大獎」、「最佳藝術貢獻獎」和「國際影評家獎」三個大獎，算是塔爾考夫斯基電影導演生涯的一個光輝的句號。可惜那時他已病入膏肓不能前去領獎了。獎是由他的兒子領的。自從塔爾考夫斯基宣布自我流放西歐後，蘇聯當局即扣留了他的幼年的兒子不肯放行。這件事情對至愛兒子的塔爾考夫斯基心理影響至大，恐怕也正是為什麼他拍了一部立意要父親為兒子犧牲的電影的原因。這部電影現在正在倫敦放映。片末明明白白地映出了塔爾考夫斯基題贈給他暌違日久不知是否能夠再見的兒子「安珠」的字樣。

　　最近英國的電視台也正在放映塔爾考夫斯基在瑞典拍攝這部瑞法合製的《犧牲》的紀錄片。可以看出來一位語言不通，全靠翻譯和打手勢的導演的苦衷。幸虧瑞典的電影工作人員和演員都極具敬業的精神，才使這部數國合作的影片順利完成。

　　替塔爾考夫斯基執鏡的攝影師工作並不容易，因為塔爾考夫斯基的電影風格，主要即來自攝影機的運動。在他的電影中很少見有靜止的鏡頭。場景靜止、人物靜止，攝影機卻在運動；場景運動、人物運動，攝影機也在運動。特別是後者，攝影機運動的方向和速度，都必須加以精確的計算和控制，否則會差之毫釐謬以千里。因此攝影師常常會覺得導演侵越了他的工作領域。演員的活動、場景的迴旋，在攝影機不停地運動中使塔爾考夫斯基的電影看來像是一場舞蹈，充滿了節奏的動感。再加以同樣具有節奏感的配音和音樂，觀眾不由地便被他導入一種神往之境。

　　塔爾考夫斯基的電影，除了極富節奏感和詩意以外，從不敘說一個故事，在內涵上常常具有歧義性和神祕的意境，隱隱中似

乎指向一個心靈的世界。這多少恐怕與他本人的宗教信仰有關。我們知道蘇聯原有東正教的傳統，並沒有因為共產黨的無神論而完全消弭。塔爾考夫斯基在生前的一次訪問中就說：「我感覺，若果藝術負有一種使命的話，即在喚醒人們精神的本質，喚醒人們他們本屬於那個無限大的精神的一部分，他們也必將回歸到那無限的精神那裡去。」他這裡所說的無限大的精神（un esprit infiniment grand）所指的自然就是基督教的「上帝」。所以他一離開無神論的蘇聯，馬上就趨向了義大利年輕一代的天主教的民主運動。在他離鄉的這些年中，精神上的信仰填充了失土的空虛。如果宗教的「信仰」需要源自心田，那麼其先決的條件必須出自自由的意志。自由與信仰的趨向是完全一致的。塔爾考夫斯基的離鄉與失土，正是為了自由與信仰的緣故。沒有自由，不但不可能有信仰，而且根本也不可能有創造性的藝術。但是自由與信仰是不是就是人的一切呢？這裡似乎仍然難以做出肯定的答案。人雖然不是植物，卻也像植物一樣生就有一條目不可見的根，那條根深深地紮在文化傳統的土壤裡。塔爾考夫斯基生前就曾自問：「一個人的根如果被切斷了的話，怎麼會有一種正常而圓滿的生活呢？」據說塔爾考夫斯基選擇了離鄉的自由之後活得仍非常痛苦。痛苦的原因與前極不相同，可是痛苦的結果並無二致。

　　沒有根，無能生活；沒有自由，無能發展創造！如果你的環境使你不能兼有二者，豈不是處於兩難的處境？今日世界上不知有多少像塔爾考夫斯基似地必須在二者之中任選之一的人，不在停滯窒息中苟活，就因失土斷根而夭殉！

　　塔爾考夫斯基，一個因追求自由與信仰而失根的人，於一九八六年十二月二十八日以癌症死於一家法國病院中。死後受到法國各界至誠的追悼。當然追悼他的還包括全世界欣賞過他的電影作品的人。

〔附錄〕塔爾考夫斯基作品目錄

1.《今晚將沒有葉子》（*There Will Be No Leave Today*），1959。
2.《壓路機與小提琴》（*The Roller and the Violin*），1960。
3.《伊凡的兒童時代》（*Ivan's Childhood*），1962。
4.《魯布列夫》（*Andrei Rublev*），1966。
5.《太陽號》（*Solaris*），1972。
6.《鏡》（*The Mirror*），1974。
7.《狩獵者》（*Stalker*），1979。
8.《懷鄉》（*Nostalgia*），1983。
9.《犧牲》（*The Sacrifice*），1985。

從兩部老電影說起

　　英國國家影院繼義大利和法國之後，今年十二月份也舉行了中國電影的回顧展，使我們這些關心中國電影的人又有機會看到了二三○年代的中國電影。

　　看了二三○年代的我國電影，使我們不得不嘆息的是這半個世紀以來中國電影並沒有什麼顯著的進步。在技術上，半個世紀以後，當然很為不同，最顯著的是從無聲到有聲，從無色到有色，從小銀幕到大銀幕。沒有顯著進步的是電影作者對人生社會的理解，以及藝術的表現手法！

　　三○年代的電影，像吳永剛的《神女》（一九三四年）和袁牧之的《馬路天使》（一九三七年），雖然技術上很粗糙（例如布景的不真實、攝影器材的簡陋），但編劇的構思上、導演的分場處理、鏡頭的運用、演員的指導上，今日導演所運用的技藝卻都已具備了。甚至於有許多特點，是今日的導演不一定能做得到的。如果拿這兩部電影與同時代的西方電影比較，並不見遜色，因為那時候的西方電影也不過如此。但是五十年之後的今日，則很少有中國影片可以跟同時代西方最好的影片對比了。

　　這兩部電影今日看來，一點都不過時，仍能緊緊地抓住觀眾的注意力，打動觀眾的心。像《神女》這樣的默片，一會兒就出現一次字幕，銀幕旁還得請人用鋼琴伴奏，卻也並不叫人討厭，

觀眾仍然看得津津有味，這是什麼原因呢？

　　主要的原因當然是觀眾有一種歷史的距離感。兩部電影從人
道主義的立場來同情「妓女」和「賣唱的歌女」一類的下層社會人
物，倫敦的影評人認為《神女》是世界上最早的一部以同情的眼光
來處理「娼妓」問題的影片。這種簡單的社會分析，以三十年的粗
陋的技術和稚拙的藝術手法來表現非常合適，就像一幅線條樸素、
內容天真的炭筆畫，雖然筆法簡單，卻具有一種感人的真誠。

　　但是五十年後的社會已經大大不同了，人對社會的理解也加
強了，分析的手法也複雜了。特別是電影的技術和可採用的素材
以及藝術的表現手法也更為廣闊和多樣化。如果我們今日用如此
繁複的技術和素材來表現社會現象，或詮釋社會及人性的問題，
仍然停留在《神女》的階段，或局限在《馬路天使》的模式中，
就像一個畫家採用複雜的油彩和透視法來畫天真的炭筆畫一樣，
不但看不出任何真誠，反顯得幼稚可笑了。

　　三〇年代的電影作者看到了某些社會問題，也用他們當日可
資應用的技術和藝術的手段表現了出來。今日我們來看這樣的作
品，不但使我們多少了解了一些當日社會情況，同時也看出來藝
術家對當日社會問題的反應和詮釋的角度。我們今日當然不會完
全同意他們詮釋，但卻不能不為他們的真誠所感動。

　　我們今日的電影作者，常常無視今日的社會現象，卻襲取前
人或他人的詮釋，使我們觀眾在他們的作品中既看不到今日的社
會、也看不到昔日的社會，更看不到藝術對自身處境的感覺與反
應。這樣的作品不但無法留存五十年之久，現在看已經引不起人
的興味。

　　再說，一代一代的藝術家應該有承續、有對應。三四〇年代的藝術家有其時代的口味與見解，在這個基礎上五六〇年代的藝術家應該有所對應與發展，到了七八〇年代又應有對五六〇年代的對應與發展。向前一輩的藝術家學習，不是抄襲與模仿，而應是發展與對答。這樣一方面從理解自己當下的社會出發，另一方面在詮釋與表現的方式上又對應發展了上一代電影作者的成就，一步一步地向前推進，我們的電影藝術才會走出一條自己的道路來！

<div align="right">原載一九八五年三月十二日《中國時報・人間》</div>

具有實驗精神的《小城之春》

　　被程季華的電影史評作「糾纏在資產階級和小資產階級的純粹家庭、愛情的小圈子中，渲染沒落階級的情調」的「《小城之春》」，今日看來，卻分外顯得精神勃勃，在那一大堆早已發黃而褪色的所謂「進步」電影中，顯出了鶴立雞群的態姿。

　　為什麼？因為作者有他自己對人生的詮釋，也具有表現這種詮釋的藝術手法。

　　作者用他自己的眼睛觀察到，用他自己的心體會到那個時代的人物在一定的社會背景和文化薰陶下所可能產生的夫妻關係、朋友關係以及情人關係等等。作者的觀察和體會是否真實、是否深刻，是另一個問題。透過影片使我們感覺到作者的詮釋是誠實的，而不是人云亦云的公式、或居心欺人的宣教，更不是為了討好某一個政黨或小市民口味的馬屁電影！

　　但這部電影最吸引人的地方，還是導演的藝術處理手法。全部影片中只有五個人出現，背景除了一棟殘破的民宅外，就是荒頹的城頭和一條小河。在素以人口眾多的中國，不管是多麼小的城鎮，怎麼背景上看不到一個人影呢？難道這五個人是孤立在世人之外的嗎？當然不是！這正是作者手法特殊的地方。從一開始，以劇中女主角的旁白，作者已經把我們帶入了一個局限性的世界中，說明了這是一齣戲，而不是大千世界的具體。作者要呈

現給我們的只是透過女主角的心靈所反映出來的一段五人之間的情感糾葛。所以女主角雖然坐在家中，她也可以猶如目見般地旁敘來到門前的朋友。這一段旁敘非常重要，正因為有如此不合事實邏輯的旁敘，才使我們體會到作者的用意，非要跟從女主角的觀點不可，而不能再置身事外要求客觀的描寫了。

因為主觀的調子已經敲定，所有影片的節奏都與女主角的呼吸相配合，只要我們對女主角有興趣，不管影片進行的節奏多麼緩慢，我們都不會生厭，因為在女主角靜立靜坐的時光中，她的一呼一吸都隱伏著激蕩的情緒的波濤。

為了把劇中人內心的情緒表現出來，作者不但盡量使用慢節奏的細描，而且很大膽地用了很多畫面的「溶轉」（dissolve），使人物情緒呈露出滲透的感覺。作者特別注意演員的眼神、手部的和腳部的細微動作，很能體現那個時代的中國人愛情表現方式。在看多了西方電影中的愛情表現而不知如何處理中國人的愛情表現方式的導演，在這部電影中一定可以學到不少東西。

背景的運用在這部電影中的作用也非常重大。雖然用的多半是實景，但是很具有表現主義者以誇張背景借以達到因景生情的企圖。殘破的牆垣與丈夫的心理之間有密切的關連，荒寂的城頭與妻子的情緒相互交溶。借景點情，感染力非常強烈。

以上這許多表現的手法，在同時代的中國電影中很少人運用，因此「《小城之春》」在當時是一部很具有實驗精神的電影。也可能正因為其中的實驗性，才使這部電影至今仍沒有老化。

這部電影的導演費穆，蘇州人，生於一九〇六年，死於一九五一年。他去世距今已經有三十多年了。這三十多年中中國不知

已拍攝了幾千部電影，但是有幾部具有「《小城之春》」式的實驗性和藝術感染力呢？如果有，也不會超過十部的吧？

　　「《小城之春》」拍於一九四八年，由李天濟編劇，李偉才攝影。主要的演員有韋偉、石羽、李偉、張鴻眉和崔超明。是費穆去世前所導的最後一部電影。

<div style="text-align:right">

一九八四年二月二日於英倫

原載一九八五年五月號《四百擊》第三期

</div>

對唐書璇三部影片的一些感想

　　一九六九年夏天在巴黎看了唐書璇的《董夫人》後，曾留下深刻的印象，覺得唐是真正懂得運用電影語言的後起之秀。特別是中國電影界，近二十年來在粗製濫造的商業片的陰影籠罩下，《董夫人》的出現更使人覺得難能可貴。這次來港，有幸認識了唐書璇，又接連看了她繼《董夫人》之後的另兩部作品，很想說幾句話。只是因為與中國電影絕緣了十幾年，自覺對近十來年的中國電影缺乏通盤的瞭解，因此無法拿唐與其他導演做比較性的研究，也無法把唐的作品置於現代中國電影潮流中以求進一步的認識，只可就唐的三部影片本身來寫一點觀後感。此處我要強調的是我寫的只是「觀後感」，而非影評，因為每部影片只看過一次，在觀賞時也不曾有作評介的準備，自然沒有寫影評的資格。

　　我本來對中國電影非常失望的，特別是對港臺兩地的出品。但看了唐書璇的三部——也是僅有的三部——作品之後，覺得中國電影倒也有一線生機，也多少破除了我多年來因失望纍積而成的偏見。我對唐特別欣賞的地方是她的進取精神。她在每一部晚出的影片中，都留下了在不同的方面進步的痕跡。當然我們不會忘記她在她的處女作中的才華的突現。但只有才華是不足恃的。在藝術的領域中，努力當與才華並重。唐的才華也並不曾掩蓋了《董夫人》中的致命的缺陷。我覺得唐初執導演筒，力量過於集

中在電影技術方面（這也正是過去中國電影導演所缺乏的），不曾用心編劇，也不曾用心指導演員。特別是《董夫人》所表達的思想意識對現在的世界，至少落後了一個世紀。我們只要拿唐在《董夫人》中所意欲表達的思想與中國三〇年代的電影中的思想性作比較，就知道我並不曾誇大其辭。至於時下一般沒有任何思想表達的純商業性電影，自然沒有這個問題。但在技術方面，唐的確力求突破，力求一鳴驚人。如果說唐是在中國電影界中有意識地把電影技術當作藝術來處理的第一人，也並非過甚其詞。在這一方面，唐是意圖繼承西方的電影藝術，把攝影機當作一支筆，把剪輯術視為剪裁根據的文法的。然後再加上東方人所特有的美感，結果使《董夫人》給人一種玲瓏精緻的小品的感覺，多少帶出了些立意炫弄的色彩，離成熟的作品尚有一段很大的距離。

在唐第二部影片《再見，中國！》（我看的這部拷貝是英文片頭，片名是 *China Behind*，我忘記問唐中文的片名，僅暫擬如上）及第三部影片《十三不搭》中，運鏡更為流暢，不再致力於精緻的追求，也減少了幾分生澀。但剪輯上的缺點仍是有的。例如她第二部影片的逃亡過程，我覺得有些鏡頭過長，不易製造逃亡時的急迫氣氛。又如在《十三不搭》中音響重疊剪輯用的次數太多，不但失去了應有的效果，而且成為毫無意義的濫用。每一種特殊的剪輯方式，都應該為內容所決定，也就是說導演應該自問：此處為什麼要用這種特殊的方式？如果只是為了向觀眾炫示多懂幾種花樣，最好以不用為佳。現以具體的例子說明：如在《十三不搭》中有中學教師乘公共汽車去打牌的一段，在公共汽車上我們已經聽到了下一個鏡頭拉胡琴的聲音，這是後一個鏡頭

唐書璇的《十三不搭》

的音響重疊到前一個鏡頭上來。此處導演希望藉此來顯示劇中人
的心理，其苦悶單調的生活易於發生時空重疊的幻覺。這種特殊
剪輯的運用，在此自然起了加強戲劇效果的暗示作用。但以後同
樣的重複卻沒有明確的目的，只令人覺得厭煩了。

　　我以為唐書璇在後兩部作品中最大的進步，是在指導演員方
面。導演的職責不但在如何運鏡，如何剪輯，也在如何指導演員
演戲。《董夫人》的最大缺點之一，就是演員太像演戲，同時又
太不會演戲，使人不知導演意圖是要求演員生活化呢，還是舞臺
劇化。對此，劇本中對話的拿腔作勢、不流利、不自然，也要負
一部分責任。令人驚奇的是這個缺陷在唐後兩部作品獲得極大的
改進。劇本的對話流暢了許多，導演對演員的選擇與指導超過了
一般國片的水平。在《再見，中國！》中幾個非職業性的演員演
得恰到好處，令人激賞，在《十三不搭》中梁醒波與吳家驤演出
特別精采。梁醒波聽說是粵劇的名演員，我因過去沒看過他的表
演，無法比較；吳家驤倒是過去在國語片中常見的。我的印象是

吳是一個只會擠眉弄眼的機械人一般的演員，不想在唐書璇的指導下竟演得如此老到自然，令人不得不對他刮目相看。在後一段中飾演落魄青年的鄭少秋，也是非常有潛力的可造之材。幻想丈夫有外遇的黃淑儀成績也很不錯。但好的演員材料，如遇到平庸的導演，也只有白白給糟塌了。

不過令我不十分舒服的一點是唐仍有可以避免而不曾避免的敗筆。例如在《再見，中國！》一片中，逃亡者之一在香港教堂中的一段獨白，聽起來叫人肉麻，破壞了全片悲悽莊重的氣氛。全片是寫實的調子。此處突然來一段文縐縐的，似通非通的好像翻譯小說中的獨白，不知導演意所何指？其他有些細節也是可以避免的疏忽。譬如在逃亡四、五天之後，除了女孩子的衣袖稍稍撕破以外，其他人的衣服都尚完整乾淨，在化裝上也沒有顯示出逃亡者體力一天天耗損的經過，這自然不合乎情理，同時也白白放過了可資利用的增強劇情效果的素材、在如此的苛責之後，通過影片，可以想像得出導演在拍製過程中所遭遇的艱辛與困難。因為是獨立製片，在財政上時間上一定都有極大的局限性。在有限的條件下，導演已經發揮到最大的限度。特別是導演利用極有限的幾個臨時演員，以攝影機的運動來製造出人多勢眾的場面。幾段黑白片的加插，也使觀眾誤以為採用了當時的紀錄片，同時增加了真實感與戲劇性。無論就攝影、剪輯，還是就對演員的指導而論，《再見，中國！》是唐的三部作品中最好的一部。

所以說在技術、藝術上唐書璇的進步是顯然的，不過在思想意識方面則卻未必。一個藝術家的思想如不能完全前衛地走在時代的尖端，但至少不要落於時代之後。從唐的三部作品看來，

唐似乎不曾用心思考過我們這個世界及我們所處的這個時代的問題。

　　電影綜合了形象藝術（繪畫、彫塑、建築）與抽象藝術（文學、音樂），是一種更有力的表現工具。如果電影導演們善自為之，確可以為人類留下思想生活等多方面活動的不朽記錄。但當一個電影導演指揮拍攝之前，正像一個作家在提筆以前，應該自問：我有些什麼特出的見地要向人訴說？我有些什麼特別的感覺要表現於人？我有什麼獨特的更有效的方式把我的見地與感覺表現出來？如果一個作者所創製的形式能恰當而有效地傳達了他意欲表現的內容，那麼作品本身就自成一個有機體。有機體可以多種多樣，但卻應具有本身的邏輯與統一性。破綻百出，自相矛盾的作品自然不能成為有機體。不成其為有機體即無結構可言，只能算習作，而不能算真正的作品。如果唐書璇今後多用心注意如何刷新其影片的思想內容，是有拍出真正的好電影的能力的。

　　香港是一個複雜生動多采多姿的社會，有意義的文學藝術題材俯拾皆是，用不著捨近求遠。但不知為什麼香港的作家與電影導演均沒有興趣與野心作有深度的發掘？是不是把精力過度地消耗在麻將桌上了？還是忙於自己生活而無暇去表現生活？唐書璇是生長在香港社會的人，對香港的社會非常熟悉，我想假以時日，以她的才華與努力不懈的精神，定會有表現香港社會、使我們驚奇的作品出現。

　　　　　　　原載一九七六年四月《南北極》第七十一期

附記

　　這篇觀後感發表以後，唐書璇看了很不高興。不久就又出現了一篇評我的「觀後感」的評，是我也認識但跟唐書璇更熟的劉成漢寫的。他對唐的電影的看法，跟我的看法頗為不同。評我的部分，我覺得並非無理，只不過是見仁見智的問題，所以沒有繼續論戰的必要。評唐的部分，不知是否又會引起新的不快。

　　後來我和唐書璇成為很談得來的朋友，也可以說不打不成相識。有一次她路經倫敦，我們又見了面。我問她：「對我給你寫的觀後感，你還生氣嗎？」她說：「我早忘了那件事了。」忘了不一定是真的，但書璇是一個聰明灑脫的人，所以人家對她說的老實話，她知道實在是出於善意，雖然當時看了不十分受用，事後想來也就不以為忤了。

我看《空山靈雨》及《山中傳奇》

　　胡金銓的《空山靈雨》和《山中傳奇》，過去我只在《時報週刊》上看到一篇簡單的評論，又聽說在國內賣座不佳，我很難瞭解國內一般觀眾與影評人如此冷淡的態度，因為這兩部作品確是胡金銓化了一年多的精力、投了大筆的資金認真製作出來的。如果我們期望中國電影界拍得出夠水準的電影，也期望國人把電影視為一種藝術，似不該對胡金銓的這兩部電影如此淡漠。如認為其中有可取之處，不管影評人或是普通觀眾都不妨指出來，以作後來別人拍片時的參考；如果認為不夠理想，也可以提出來共同討論。我想不論對胡氏本人，還是對別的導演，恐怕都不無裨益。

　　我沒有看過胡金銓全部的作品，可是他那部在坎城得獎的電影：《俠女》，倒是看過了。當時本想寫點心得，卻恰巧在一位朋友的晚餐席上遇到胡金銓，那位朋友不知為什麼竟嘴快地說：「馬森不太滿意你這部《俠女》！」胡金銓沒有接碴兒，即顧左右而言他矣。飯後雖然與胡氏有一段長談的時間，也竟因此沒有回到這個題目上來，那是多年前的事了，其實那位嘴快的朋友的說法是不對的。我雖然對《俠女》有不滿意之處，可是我也認為其中優點很多，自不可與一般濫製的武打片同日而語。現在又看了他這兩部近作，我覺得站在一個喜愛電影而對中國電影又有所期待者的立場，我都應該說出自己的意見來。

　　拿《空山靈雨》跟《俠女》來比，就電影表現的手法看來，作者是進步了。進步之處，可從三方面來說。

　　第一、剪輯上更為簡潔明快。對武打電影而言，剪輯上的簡潔明快是一個很大的優點。在《俠女》中我記得有許多拍得很美的鏡頭，在劇情的發展上並無必要，但為了畫面美，作者似乎捨不得剪，因此不免顯得冗杳。《空山靈雨》則沒有這個毛病，單以動作與劇情的發展而論，剪輯上幾乎可以說無懈可擊。但是最後一場的林中殲敵剪接得不好，由下躍上及由樹上飛身而下的節奏與時間計算得都不十分對頭。這一場不但重複了《俠女》中竹林殲敵的同一手法，而且剪輯上遠不及竹林中的一場清爽明快。在藝術創作上最忌重複，第一次新鮮的，第二次就可厭了！何況觀眾也很可能認為作者技止於此矣！

　　第二、《空山靈雨》的畫面構圖較《俠女》要清爽而均衡。一般中國電影導演好像不怎麼在意畫面的構圖，常常是只把演員框入畫面中就行了，多不注意演員與演員之間距離與角度的對比、演員與襯景之間的關係，以及特寫鏡頭中演員面部的角度與光影，更不會注意到兩個構圖不同的畫面在剪輯時所產生的影響。胡金銓是特別注意畫面構圖的一個導演，因此值得提出來談一談。在《俠女》中就明顯地看出來，導演刻意地在營造每一個畫面的構圖之美。構圖之美在繪畫上雖是一種妙在一心的境界，常常是可以靈通而不可力求，但在拍製電影時則不能對每一個畫面只待靈感而不求技巧；否則十年也拍不成一部電影。一般說來，畫面的構圖基於兩個要素：一是畫面中素材的多寡，二是素材的地位的對比。這其中的運用全靠一個導演平素的美學素養或

審美的觀點。中國傳統的藝術，多追求繁富之美，這可從山水人物畫及明清的瓷器彩繪中看出來。但更明顯的則是中國的庭院設計。蘇州的名園，無不是山石、樹木、池橋、亭榭俱全的。這並不是說中國人不能欣賞簡樸之美，中國的潑墨畫、宋瓷的釉彩和齊白石的花鳥人物都很簡單。然而這種簡樸之美，在禪宗的影響下到了日本卻表現得更為澈底。日本的沙石庭院，只有一片沙、一兩塊石頭，至多在沙上弄出幾條溝痕，就可以產生一種震懾心靈的美感。這倒是在中國的傳統中不曾見過的。我想原因可能是中國人談禪，難以排除儒道的影響，日本人比較簡單，談禪就談禪。中國的文化過於豐富，因此人人心中都是一個大拼盤，取捨很為不易，這恐怕也就是為什麼中國人較偏向於追求繁美的緣故。繁美與簡美在藝術的境界上雖難有高下之分，但在技術上則有難易之別。創造簡美之境雖說不易，創造繁美之境恐怕更難。這就是為什麼幾莖墨竹易於討好，全幅山水難以為工的道理。胡金銓雖說頗受日本電影的影響，但在美學的態度上還是一個中國傳統的審美底子。他的畫面所追求的常常是繁美而不是簡美，因此也就特別難以為工。《俠女》中的畫面，常常是又有蘆草、又有飛絮、又有夕照、又有人物，素材繁雜而擁塞。如果其中的結構稍稍失衡，就破壞了全部的美感，這種現象在《空山靈雨》中就改進了很多。譬如有的鏡頭就只寫夕照不及其他、有的鏡頭就攝一壁長牆或廟中的闊庭、石階，感染力反倒更為強烈。但一般說來，《空山靈雨》中的畫面仍嫌擁塞。如果再加以簡化，則更適合空山靈雨所意欲揭示的境界。另一點值得注意的是胡金銓過於計較素材的性質，而忽略素材的多寡。在中國傳統的詩詞上也許素材

的性質特別重要，只要用上竹林、蓮池、月光，夕照等字眼兒，就覺得詩意盎然。但電影是一種視覺的藝術，視覺的美感跟意象的美感不盡相同。在意象的美感上多求之於聯想，視覺的美則除了聯想之外，還有純粹線條、光影與色彩之感性美。因此不管什麼性質的素材，即如一堆狗屎，如果拍攝的角度與光影適合，都可以產生美感。日片《沙丘之女》在畫面構圖上，就盡量利用了純視覺的美感。一個藝術家的責任，不但在指示給我們原以為美的東西為美，更重要的是指示給我們原以為不美東西的美處。也就是說藝術家肩負了一種開拓美的境界的責任。費里尼的可羨處，就在他那種反醜為美的本事。費里尼可能是拍醜人醜事最多的一個導演，但費的作品無一不美，無一不極美。因此我覺得對電影畫面構圖、素材的多寡和地位遠較其性質為重要。很可惜胡金銓太強調素材的性質了，在美學上就不免流於守成而缺乏創新。最後有關畫面的一點是，胡金銓似乎迷上了背光之美，有太多的鏡頭是迎光而攝。光線由景物或演員後迎面射來，的確很美；但幾個美加到一起，並不見得就會更美，相反地只會產生抵消的作用。何況背光攝影在現代攝影的技術上並非難為之事，如過於濫用，則反為不美了。還有值得一提的是片頭的設計，我覺得很好，雅致而有力。以後如有人模仿或重複，自然又另當別論了。

第三、《空山靈雨》的音響（包括配樂與配音），遠較《俠女》為優。特別是京劇中鑼鼓的運用很能啟發場景的氣氛，並非是故耍花槍。使人聯想到黑澤明在《戰國英豪》中對鑼鼓的運用。《空》片中的配樂雜揉傳統與現代為一體，而無齟齬之感，是擔任配樂的吳大江的一大成功，也是導演之功。

　　以上就電影語言或電影的表現方式而言，《空》片優於《俠女》，但如就情節而言，則沒有顯著的改進。實在說起來，情節在電影中的地位並不很重要。好的小說尚且不必以情節取勝，何況是視聽藝術的電影！但一部電影，如果主要的內容即在講一個故事，那麼情節也就不可忽視了。如何引人入勝、如何開展情節、如何培養高潮、如何結局，在在都顯示出一個作者說故事的技巧。《空》片的情節像《俠女》一樣，也是雙線發展的。在《俠女》中是一邊復仇，一邊談禪；在《空》片中是一邊盜經，一邊奪權。雙線發展的情節並沒有什麼不可，但除了喜劇外，一般的故事則應有主副之別，不要使觀眾兩頭落空。在《俠女》的後半部，似乎談禪重於復仇。可惜的是仇易復而禪難談。作者捨易而就難，則不免使復仇失去目的，而禪也難以深入。《空》片的雙線情節則幾無主副輕重之別。站在觀眾的立場，我們不知道應該多關切盜經，還是應該多關切奪權。如以盜經而言，經盜到了手就達到了高潮；如以奪權而言，權位一定，也就到了高潮。可是胡金銓對高潮的處理，常常是採用一波未平一波又起的手法。《俠女》是如此，《空》片也是如此。到了後半部，有好幾次我以為該結束了，結果又延長了下去。這樣的故事真可以無止境地延長下去，那麼也就沒有結構可言了。採用這樣的手法，取巧處是不需要花太多心力來培養堆砌高潮，缺憾則是劇情永遠不會有萬鈞之力，因為一波又一波地把力量分散了也。黑澤明的電影所以有力量，恐怕跟他的情節單純和高潮分明有關。

　　情節中所含蓄或啟示的思想主題，是提高作品的境界所不可或缺的。有了有意思的思想主題，才可以使人看後追索回味不

能自己。對《俠女》中的主題,因為作者的野心太大,結果是力不從心,可以不談。《空》片中的主題則易於掌握,而作者未能好好地掌握,卻是件遺憾的事。很明顯地作者在《空》中選定的主題是描寫揭露人性中的貪慾。盜經是為了貪財貨,奪位是為了貪權勢。但如要使主題明確,首先須合理而不矛盾,其次須盡量突出主題。然而《空》片對主題的解說就不太合理。在主要的人物之間,有貪有不貪的。員外貪、白狐貪、官吏貪、佛家的大徒弟、二徒弟都貪;相反的,主持、物外法師、邱明和三徒弟就不貪。主持和物外法師之所以不貪,可能因修為而來,但邱明和三徒弟何以就不貪呢?我們實在不明白了。他們是不是人呢?當然是!他們是不是年輕人呢?當然也是!結果作者傳達給我們的主題已經不是人性中的貪慾,而成了某些人的貪慾。換句話說,好人就硬是好,壞人就硬是壞,天生的,沒有任何道理可說。所以這樣的思想仍不出善惡二元論的窠臼,竟追隨了一般通俗武俠小說的大流,在思想上落入一樣的水平了。另一點足以歪曲主題的地方,是主持傳位於邱明的自在意中而不盡合理。主持的高位是眾徒弟人人皆欲得之的,何等重要,怎能輕易地傳給一個偶然買牒出家的流犯?如要襲取五祖、六祖的故事也可以,那得要大力地從各方面說服觀眾。第一得有足夠的情節使我們感覺到邱明的確遭遇到人間至大的痛苦與慘變,使他真正看破紅塵遁入空門。而不只是臨時性的避禍。最好是顯示出他確有異於常人的慧根。第二也得有足夠的情節使我們瞭解到邱明除了慧根之外,還有足夠的表現,使主持認識到他有足以當此大任的智慧與能力。否則輕輕易易地抬出個「王洪文」來,那不是顯得主持老糊塗了嗎?

另外一點應有所取捨的地方，是作者既決定傳位於邱明，何以又讓三位徒弟辛辛苦苦地去提水？提了水還要說偈語，而邱明不與焉。如若三個人說的都不及格也就罷了，明明三徒弟說的滿像回事，如何也不起作用？既然以邱明影射六祖，在佛教史上六祖的偈語是很具重要性的，可是邱明又未說，邱明雖然以前也提過水，但那是他的日常工作，與慧根無關。也許在美女裸游時他能視若無睹，顯示了他一些道行，但這只是色戒一戒而已；何況觀眾對其所以目不旁視還可以有很不同的領會。結果使一場說偈語滿有意思的戲，竟流於一種無足輕重的穿插。其次要談的是主題不夠突出。以常情度之，奪權應重於盜經。我就看不出那位家財萬貫的員外何以必要破上性命去盜那卷廢紙（片中語）？如果要強調盜經，就使描寫貪慾的主題顯得膚淺了。記得在倫敦影展中映完《空》片後，有一位觀眾問主持討論的胡導演，為什麼片中的人老是在你追我趕？胡氏答曰：「你的問題就等於問一個畫家為什麼要用某一種線條，這是我的風格。」（大意如此）胡氏答得很技巧，只是不曾意味出那位觀眾的言外之意是說你追我趕的鏡頭太多了些。我自己也有同樣的感覺。如果減少一點盜經的你追我趕，多多增加描寫邱明這個人物的篇幅，不但易於突出主題，同時很可能為中國電影創造出一個難忘的人物出來。那麼《空》片在思想上也就不空了。

　　思想主題雖然有其重要性，但也不能凌駕於表現的形式之上。就如《空》片而論，思想性不強，但仍不失為一部值得一看的好電影。如果製作電影的目的，只為利用電影的形式來表現一種思想內容，甚或來宣傳、來說教，那無異是強姦電影，而不是

從事藝術創作。在上次倫敦影展中代表英國參展的一部叫做〈英雄之死〉的片子，就屬於這一類。作者在電影中喋喋不休地發揮他對政治對社會的大道理，看來叫人活活厭死！

　　至於《山中傳奇》，有幾點是《俠女》和《空》片所沒有的優點，也有幾點是前二片所已具有的缺點。一般來說，前半部佳於後半部。後半部像《俠女》一樣，使人覺得不必要的拖沓。開始的一長段山行非常好，氣派之大，在中國電影中尚未見過。山林、夕照、步聲，這一段就情節而論，足以引人入勝；就全片的格調而言，恰似定調的序曲。聽金銓說，山行一段本覺太長，乃聽了薩替雅哲・雷（Satyajit Ray）的勸告才沒有刪節。萬幸！萬幸！但也因此，使《山》片前後的情調很不諧一。後半部的激烈鬥法，不但把前半部婉約的抒情破壞無遺，而且鬥法的方式似乎又回到火燒紅蓮寺的時代，很沒有意思。就腳色而論（非就演員而論），番僧和道士實在可厭，既在主要的情節發展之外，又破壞了主要腳色間所造成的那種優雅神祕的氣氛。故事的結局也很有問題，既顯示鬼魅之真象，何又借取〈枕中記〉或〈南柯太守傳〉的技法？因為如此的白日見鬼，只是惡夢一場而已，與人生若夢的境界相去甚遠也。據以改編的原作〈西山一窟鬼〉，觀念情節都沒有什麼特色，應該有很大的改編自由。中國的神鬼故事，論者多以為其菁華在其猶如寫人間事，其糟粕則落入輪迴報應的迷信。我不懂胡氏何以不取其菁華而棄其糟粕？如定要寫輪迴報應，也未嘗不可，但應賦予一種新意；否則有啥可取？王媽媽那幾場戲，全屬人事之描摩，就顯得特別精彩。劉媒婆這類腳色在中國舞臺上早已活躍了幾百年，中國電影卻很少加以運用。

胡氏搬入電影之中，可說是繼承了優良的傳統。這幾場戲的編寫，值得為編劇鼓掌。

胡金銓電影中的對話一向考究，特別是《山》片中的對話，自然而流暢，絕無時下國片中叫人聽來肉麻兮兮的文藝腔。只有開場時的旁白，聲音略嫌做作。王媽媽那幾場三人戲，眉目傳情，一舉一動，無不伏仰合節，可以看出胡金銓指導演員的功夫。中國電影導演中有不少善於導戲而不諳電影語言者，亦有些熟悉電影語言而不善於導戲者，二者皆兼的很少。胡金銓卻是這少數者之一。在好的導演指導下，演員才能發揮出其所有的潛力。徐楓、石雋均有極好的表現，誰能說中國電影中沒有好演員呢？

在《山中傳奇》中，書生和女鬼的戀情本可大事發揮，可能胡導演怕挨剪刀，結果搬出了蜻蜓交尾的象徵手法，顯得很俗。也許在西方的文學、藝術和電影中看慣了對待性問題的一種較為健康與開放的態度，遇到這種猶抱琵琶半遮面的曲筆，不免會產生一種反感，覺得作者把觀眾看成啥也不知啥也不懂的未成年的孩子了，成年的觀眾豈能對如此的態度不生反感。

吳大江的配樂仍然非常好，陳亨利的攝影在《山》片中尤其出色，只有偶然的小疵。例如在山行中，有一場利用濾色鏡顯示黃昏的天色，不知為什麼黃色只罩住了大半個天空，下方卻露出一條藍天。尤糟的是接下去天色又恢復了藍色。這很可能是場記小姐的差誤，但最後仍不能不歸罪於導演。通常的情形，在拆景或更換外景地點前應已看過毛片，如遇到這種情形就該重拍的吧？

為了表現山中煙霧迷漓之緻，除了自然的雲靄外，胡導演似乎很喜歡放煙，卻從不施霧，真實霧景在技術上是可以解決的。

月色也沒出現過，大概也是技術問題，否則在《空》片中也無須白日盜經了。其次在《山》片中出現海景與海鳥，我覺得在格調上是一敗筆。如是在北美或日本，這樣的景色就不足為奇；但中國傳統的山景，並不跟海景聯在一起。山的主調是蒼綠，海的主調的是藍白，不管在意象上，視覺上和文化性的聯想上都不調和。還有那隻松鼠的特寫，不類國畫，而像西畫中工筆動物的手法，與全片的情調亦覺杆格不入。時常插入這樣的鏡頭，恐怕就不易保持全片格調的諧一了。

　　《山》片，只就前半部而論，很有超出《空》片之上的趨勢；可惜加上後半部以後，不但不如《空》片之完整，幾使人有潰不成軍之感。

　　我很少寫影評，原因是劣片不值得評，較好的片子總也有缺點，只捧而不評，便失去了影評的本意。但據實評起來，又難免澆人一頭冷水。喜戴高帽（文化大革命時的高帽除外），乃人之常情。藝術家也是人，又何能獨免？看到好評，自然高興；看到有人指出自己的缺失，難免會增加心理負擔。評論者，總免不了見仁見智。我以上的議論，恐怕偏見就不少。但若要把評論寫得四平八穩，怕也就不是評論了。我以為從事創作的人，既有膽子創造，就得有勇氣挨評。何況聽聽別人的意見，也並非全無好處。有了藝術批評，才會有更上一層樓的藝術，這就是為什麼我仍然明知故犯地不怕來增加金銓的心理負擔了。胡金銓是中國導演中少有的認真製作而又不停地企圖超越自我的人。這一點我是非常佩服的，因此我才敢於寫這種雞蛋裡挑骨頭的評論。

<div style="text-align:right">原載一九八〇年十月《幼獅文藝》三二二期</div>

談徐克的《蝶變》

徐克的《蝶變》

　　《蝶變》仍是屬於武打或功夫電影的一類。其內容稍有不同於以往的功夫電影之處，乃在情節上加了些花招，用神祕的馭蝶術所造成的懸宕來吸引觀眾的興趣，並不全靠演員的功夫。其實這種企圖以複雜的情節取勝的手法，在楚原根據古龍的武俠小說改編的作品中早已用過了。徐克這部《蝶變》所以仍不同於楚原的作品之處，並不在於情節上所加入的新的素材，而在其所用以表達的電影語言。

　　所謂電影語言，即是利用電影的特性（包括攝影、音響和剪輯的綜合運用）來表現內容。西方和日本電影大概遠在三〇年代已掌握了相當通暢的電影語言，中國恐怕到了五〇年代才有比較

成熟的表現。令人焦心的是，即使到了將進入八〇年代的現在，仍有許多電影導演依然停留在連環圖畫式、或舞臺劇式的階段，並不留心於電影語言的特殊性。

由《蝶變》看來，徐克可說是近十年來中國影壇上繼唐書璇之後第二個有強烈電影感的導演。由《蝶變》可以看出來，徐克對畫面的結構，已經很注意鏡頭的畫面和剪輯的聯合運用；同時在每一個鏡頭的畫面中，也極用心地關注到攝角、光影、焦距和演員（或景物）地位的問題。他已經嘗試讓畫面和音響效果直接來說話。所以氣氛的釀造以及對觀眾的感染力，不是依靠對話和演員的表情，而是依靠攝影、音響和剪輯的綜合運用。譬如說在掘墓的那一場，一盞白色的燈籠懸在陰影幢幢的松林間，在一片寂靜中只聽到掘墓者的鋤頭砸上土地的聲音。有一個掘墓者臉部大特寫，是用仰角拍攝。臉部三分之二為陰影所罩，三分之一映著燈光。這時候不用任何語言，甚至於無須演員有特別表情，就自然會傳達給觀眾一種恐怖而神祕的感覺。以電影手法來營造氣氛，印刷廠那場戲也是很好的例子。此外例子還很多，但最突出的是利用多雲的天空的長鏡頭造成風雲奇詭的印象，感染力非常之強。

在剪輯上用遠中景和特寫緊湊的快切所造成的強烈的對比和突擊性，很適合功夫電影的內容。此法遠較濫用伸縮鏡頭為強。但這並不是說徐克在技術上沒有濫用之處。譬如有一個鏡頭突然換成短焦距，焦點集中在畫面左方十色旗主頭部的側面大特寫，右方稍後呈現半身的青影子卻成了一片不必要的模糊，不知意欲何指？又如前半部時常插入烏鴉的特寫，本來有助於自然環境氣

氛的營造和對危機的暗示性，可是到了後來我們竟發現原來這隻烏鴉就是後來的火鴉，也是劇中的一個腳色。發現了後真叫人洩氣，對以前由烏鴉所得來的聯想與暗示因此不免一筆勾消。也許徐克認為這是伏筆，但伏筆卻不是這樣的伏法。其他還有幾個技術上的瑕疵。有一個鏡頭啞婢提燈進入山洞，燈籠尚未達，洞內已大放光芒，非常刺眼。更糟的是，鏡頭往後拉時，竟把一盞照明的電燈拍入畫面。這樣的鏡頭如不重拍，就該乾脆剪去。此外最礙眼（或也應說礙耳）的是對白與演員的口唇不合，而且時間亦有參差。我看過用英語發音的中國片，其參差處也無如此之甚。想原來是用粵語拍攝，改為國語對白而未用心配製的緣故。片中把「婢」字讀作「卑」字，也聽來十分刺耳。好在是在國外放映，多半的是用眼不用耳的。

就全片而論，前半部優於後半部。因為在前半部中，觀眾不但很容易接受徐克較為流暢的電影語言，而且時時可見其獨運的匠心。到了後半部，導演似乎被複雜的情節和愈來愈多的人物拖住，只有傾全力來交代人物和情節，已使人覺得有些力不從心了。

《蝶變》雖在電影語言上有很好的表現，但內容卻像所有的功夫片一樣的空洞貧乏。其所以空洞貧乏的原因不出三點：第一、人物是勉強製造的，既沒有真實生活為根據，也沒有自成邏輯的性格和情感。第二、強造人物也未嘗不可，但應該有一個明確的目的，即作者想通過一種奇特的不邏輯的人物來傳達一種奇特的消息，可惜在《蝶變》中沒有這種消息。第三，最重要的一點，就是不管任何藝術品，欣賞的人都不能不期待觸接到作者的

感情和靈魂。如果我們可以感覺到作者的真誠，我們甚至可以原諒其表現上的疏漏與缺陷。然而作者的真誠只有在作者自己情緒上有所鬱積需要發洩時──也就是說在作者有話可說的情況下──才可以做到。否則的話，一個作者只是無話找話說，不管說得多麼漂亮，也都是些虛浮無實的空話，絕難觸動人心。不過退一步來說，同樣的空洞與虛浮無實，說得漂亮總勝於說得笨拙。《蝶變》可以說是說得較漂亮的一場空話。

然而值得欣喜，正是《蝶變》的形式和所用的電影語言，因為此恰為中國人之所短。如以近十年的中國電影與近十年的中國文學相比，文學上的成就遠高於電影。中國的現代文學置於西方的現代文學中毫無愧色，電影就不行。此無他，中國人不諳電影語言之故。如果做到了這一步，就該離成熟的階段不會太遠了。所以我覺得《蝶變》有其重要性。

看慣了以演員為主的功夫片，驟看《蝶變》這樣的電影，的確有新穎感，像李小龍和成龍的功夫片，如把這兩個演員換去，就一無所有。楚原的功夫片，如不靠著古龍的複雜奇突的情節，也無啥可取，徐克的《蝶變》卻能把演員減低到無足輕重的地步。其中的腳色，不管由張三還是李四來演，都無大礙。至於情節之複雜性，我以為不但沒有為《蝶變》生色，反倒成了《蝶變》的累贅。如果情節再簡單一些，人物再少一些，恐怕更容易顯出力量來。至少不至使導演過於分心於介紹人物與交代故事的來龍去脈，而忘懷了他在創作一部藝術品。但無論如何《蝶變》乃是一部看導演的作品。我們真正欣賞到引起藝術上的美感的是導演的綜合性的處理，而不是演員的功夫或編劇的情節。

使每一個鏡頭不靠對白或旁白而顯示出其意義，應該是每個電影導演大力追求的目標。在近十年的導演中，英人肯‧羅素（Ken Russell）是很具表現力的一個。他所拍的畫面就有一種滔滔然向人傾訴的氣勢。德瑞克‧傑爾曼（Derek Jarman）是一位值得注意的英國導演的後起之秀。

《蝶變》雖是徐克的第一部電影（聽說以前拍過電視片），但已使人感到他的潛力。起用徐克的吳思遠可能是目前最具眼光的一個製片家。這也可以說明中國不是沒有懂電影的人，中國的電影也終該走上比較成熟的階段。但願今後的導演們再不要把拍不好電影的責任推到觀眾的身上。不說自己沒本事，卻一味埋怨中國觀眾的水準不夠，那不是自欺欺人嗎？目前臺灣的大學生滿街走，如說這樣的地區的觀眾都不夠水準，哪裡又有夠水準的地方？

<div style="text-align: right">原載一九八一年三月《幼獅文藝》第三二七期</div>

新銳的一代

人的電影

　　周作人曾經提出過「人的文學」這個口號，意指文學的正當途徑乃是從人的感覺出發而表現人事的文學。這種觀點雖然是在寫實主義的影響下形成的，有其先天的局限性，但對於糾正當時虛情假意的鴛鴦蝴蝶派及鬼怪不經再加公式化的武俠小說，倒的確是一副清涼劑。

　　其實電影也是一樣，應該也有所謂「人的電影」。二次大戰以後義大利的「新寫實主義」及五六〇年代法國的「新潮電影」都是「人的電影」。這兩個電影潮流的所以發生，就是由於當時義大利和法國的年輕人覺得上一代所拍製的電影愈來愈流於情感上的虛矯和商業性的公式，遠離了人的感覺。

　　最近一年來國內年輕一代的電影導演所追求的也是「人的電影」。因為多年來的電影風氣，都是為了迎合觀眾的口味來製造一個故事，在編劇上先天地已經不從人的感覺出發，更不去觀察表現社會的真實現象，只一味地在編織編劇者或者投資的老闆自以為可以討好觀眾的情節。導演拿到這樣的劇本以後，也只好公式化地轉化成畫面。因為劇本先天上便缺失了人的感覺，導演就是想從人的感覺出發，也無從下手。演員一般都是裝模作樣地表演一番，雖然有時聲淚俱下，叫人看了也只是在演戲而已。這樣的電影實在已經倒盡了觀眾的胃口，到了不得不改弦易轍的地

步。如果再繼續冥頑不化，中國的電影真要無路可出了。

　　就在面臨著這種絕境的當頭，忽然跳出了一群年輕人來，他們有自己的理想，有自己的抱負，最可貴的是他們有足夠的技術和學養來實現他們的理想和抱負，但更可貴的是他們竟然獲得投資者的信任，有機會來一顯身手。這最後一點是非常重要的，因為過去一定也有過有能力有理想的年輕人，卻可惜並沒有得到施展身手的機會。

　　在我最近所看過的不少電影中，至少有兩部使人覺得的確是從人的感覺出發製作而成的。一部是《油麻菜籽》，一部是《小爸爸的天空》。這兩部電影都是根據短篇小說改編的，先天上使編劇者可以少花一些經營的苦心。但重要的是這兩部電影從劇本的結構上看來，都是相當自然的人事，而非匠心編織而成的故事，所以至少避免了落入通俗劇（melodrama）的窠臼。編導肯於選取這樣的題材，足見其具有「人的感覺」的眼光。其次對話的編寫也相當口語而自然。如果採用流行小說中慣用的文藝腔，必定破壞了情節上的自然性和人物的真實感。

　　當然在編劇以外最重要的就是導演了。好的劇本如果落在缺乏「人的感覺」的導演的手裡也是白費。一個好的導演最重要的是對空間的掌握，他得有能力把人在空間中的「實」感和物體在空間中的「質」感表現出來。為了達到這一種目的，他得對布景、服裝、化裝等先做出一番精心的考究，然後再對鏡頭的焦距和畫面的構圖以及攝影機的動靜做出一番合理的安排。其次他應該把如何剪輯在拍攝以前就規劃好，不能等到事後再動剪刀，否則他便無法對節奏有恰當的掌握。這兩部電影的導演就在這些方

面顯出了他們的能耐。

同樣重要的是導演對演員的指導，在這兩部電影中都做到了生活化的要求。這跟導演起用非職業性的演員有關。《油麻菜籽》中的柯一正和《小爸爸的天空》中的吳念真都做到了一任自然地生活在戲中。管管在《小爸爸的天空》中演出也相當精采，但是多少過了一點火頭。不過比起職業性的演員來，管管就要自然得多了。譬如說《霧裡的笛聲》也是部相當清新的電影，但因為其中有一位職業演員無法擺脫「表演性」的表演方式，以致使得整部電影都有些做作的感覺。

《油麻菜籽》和《小爸爸的天空》都是小品式的電影，而非大製作，也沒有千鈞的劇力，但卻是屬於「人的電影」。這兩部電影拿到國外去放映，不一定會贏得多少彩聲，但至少不會使我們在外人的面前感到面紅耳赤，一再地找尋藉口把拍不成出色的電影的原因，推到資金不足或觀眾欣賞能力不夠的身上去。

原載一九八四年八月二十三日《中國時報‧人間》

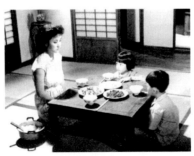

萬仁的《油麻菜籽》

評《看海的日子》

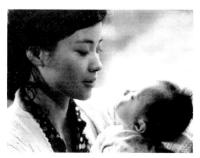

王童的《看海的日子》

　　電影是一種獨立的藝術媒體，本無須附屬於文學，大多數有獨創力的導演，像費里尼、英格瑪・柏格曼、路易・比女艾等，就很少借重於現成的文學作品。但他們拍出來的電影，有的像詩一樣的蘊藉含蓄，有的像小說一樣的細緻纏綿，常使我們在觀賞以後獲得類似文學作品的美感享受，這足以說明若與音樂、繪畫等其他藝術媒體相較，電影是最接近文學的一種藝術媒體。

　　電影既然如此接近文學，從文學作品中汲取靈感，或逕直地把文學作品改編成電影，早已成為一種不可避免的現象。在文學作品中最容易改編成電影的就是小說，因為小說不像詩之含蓄而義多，也不像舞台劇之受時空的局限，非常合乎電影的表現形式。正如白先勇在《小說與電影》一文中所言，西方過去根據小

說改編成的電影可說是不勝枚舉。我國過去也常見從小說改編成的電影。

從六〇年代起，我國的小說出現了推陳出新的現象，無論在文學技巧或描寫的內容與對象上，都以嶄新的姿態出現。在這群年輕的作者中，黃春明是很出眾的一位。黃的作品不但表現了對小人物的同情之心，充盈著濃厚的鄉土氣息，同時更可貴的是他清新的文字風格和不介入、不說教的比較客觀地對待主題的態度。我一直覺得黃春明的作品適合改編成電影，借以糾正一些過去影片中虛矯與作偽的積弊。

我自己的運氣竟如此之好，在甫返國門的頭一個星期就看到了四部根據黃春明小說改編成的電影。我先看了《兒子的大玩偶》、《小琪的那一頂帽子》和《蘋果的滋味》三部短片，心中按捺不住那一份喜悅與興奮，覺得終於看到了具有「人味」的中國電影了。我想這與原著已打好的堅實基礎有很大的關係。但各位導演也都盡到了力量，努力把原著的精神面貌表現出來，沒有把黃春明的一番心血辜負了。

緊接著我又看了《看海的日子》的試映，益發覺得有說幾句話的那種衝動。老實說，《看海的日子》就文學而論是黃的作品中較弱的一篇。其所以較弱的原因，是因為過分的「情感主義」和「理想主義」，好像作者向另一個比較主觀的「自我」妥協了。結果明顯地帶出有意美化主要人物白梅的企圖。這種強烈的主觀願望擊碎了黃春明一向不介入的冷靜客觀的立場，造成了《看海的日子》無能深入人性和客體社會真象的一種致命的阻障，因此便不能不顯得膚淺了些。這倒並不是說在文學上不能使

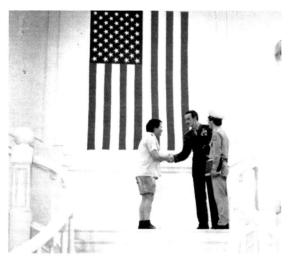

萬仁的《蘋果的滋味》（《兒子的大玩偶》第三段）

用主觀的觀點，而是要看作者的原始立意與企圖。如果作者原意追求的是客觀，卻又不能控馭一己主觀的介入，總算是未能完善地達成自己的意圖。

改編後的電影自然仍具有這種過分美化的傾向，但比起一般商業電影中那種只求人工塗抹無力面對真實的虛矯傳統來總算是比較接近真實了。特別是妓寮中的幾場戲，導演在選擇腳色和場景的佈置上都可以看出力求逼真的用心。可惜是白梅返鄉以後的場景似乎未能體現出原作中所描寫的那種貧困的面貌。特別教人覺得不自然的是農村中的鄉民彆彆扭扭地說出一嘴國語來，甚至於在家人之間也不例外。這種故作的聲勢非常虛假，完全把觀眾進入情境的願望驅排開去了，使人覺得莫名其妙。若是一部以宣傳使用標準語為目的的教學用的影片自然另當別論，一部藝術性

的影片，卻應該把藝術的標準放在第一位，其他的顧慮都該是次要的。

這部電影之所以比較接近真實，除了原作所打下的基礎外，有三點是重要的因素：第一、負責寫對話的人努力盡責地把所有人物的語言都寫得相當的國語化；第二、導演對選擇腳色別具慧眼，幾乎所有的腳色都相當「對型」，不用演戲，戲已在其中矣；第三是導演在場景的設計上力求逼真，雖然做的仍覺不夠，但可以看得出導演在這方面是煞費了一番苦心。如果有一天王童的場景使觀眾感覺不出他的苦心經營來，那麼該是又往前邁進一步了。

在場景的設計上，如與原著比較，我以為刪去了漁郎在漁船上的一場戲是非常可惜的，那場戲的電影感很強。在火車上看海的一場是原作的重點，但在電影中相當潦草，也未能把大海在白梅心田中所引起的反響表露出來。最後生育的一場，也算是重頭戲之一，逼真固然相當逼真，但變化太少，運鏡不夠靈活，以致缺乏清晰的層次，使本可以產生張力的一場戲反倒顯得拖拉冗長了。

我自己在讀《看海的日子》小說時，我的視覺感受是黑白片，而不是彩色片。在我的想像中，也許黑白片的光影對照更能顯示出原作的氣氛，特別是大海在白梅心田中所產生的那種廣袤紗遠、搖曳浮蕩的景觀。白梅對海的嚮往，不但潛在的影射了白梅的胸懷和做人的態度，也應該跟漁郎的海洋生活之間有某種隱含的默契。這一點借用海景的「蒙太奇」定會產生奇妙的暗示作用。電影中似乎不曾善加利用，是至為可惜的一點。

狄西嘉的《單車失竊記》

　　以上的幾點幾近於苛責。總體而論，我相當喜歡這部電影，主要的是因為編導都有心地企圖力求真實。寫實雖然並非電影作品的唯一表現方式，但卻是電影的基本特性之一。如與其他藝術媒體相較，電影在技術上更有能力把生活中的細微末節具體地呈現出來。因此，捨棄了電影這一個基本特點不知善加利用，是非常可惜的一件事。但這卻也並不意味著所有的影片都該是寫實的。真正有創意的作品，當然仍以導演個人的風格為主。在建立了個人的風格之時，便可以超出於寫實之上，像費里尼、帕索里尼、海奈、肯・羅素、塔爾考夫斯基（蘇聯導演，其作品時常為蘇聯執政當局所禁）等人的作品均不是寫實的，但都是第一流的巨構。然而老老實實地從寫實入手總是電影藝術的一條正途。過去我國的影片使人覺得既未樹立起個人的風格，又乖離了這一條正途，因而就難以避免陷入脆弱、膚淺、矯偽、做作的泥潭中無力自拔了！看了《看海的日子》，使我覺得是中國電影的一次再出發。如果循此前進，有一天能夠拍出像《單車失竊記》或《木

屐樹》那一類寫實的影片來，才可以說是對生活的本質真有相當
的瞭解與把握。

　　好的電影本不一定要取材於小說，但從小說改編倒確是一
條捷徑，因為在小說中原作者至少已為導演做好了主要舖路的工
作，人物、場景、主題都已具備，所缺的只是把敘述的場景與人
物轉化為視覺的場景與人物，把旁敘部分地改作對白而已。特別
是現代受過電影影響的小說作者，其作品的視覺性本來就已很
強，有時候可以說小說作者已把自己假想成具有一副攝影機的眼
睛，對場景的描寫早已有逼真的表現。在這種情形下，導演的工
作可以說是事半而功倍，再省力不過了。問題是需要導演的敏感
來區別哪些現代的作品是可以轉化而又值得轉化為視覺藝術的。
黃春明作品改編的成功已證明了這一點。白先勇的《金大班》也
就要開拍了，可見目前的導演們已經對現代小說發生了相當的興
趣。我自己覺得王文興的《家變》和七等生的某些小說都有非常
強烈的視覺性，敏感的導演一定不會放過這樣的作品，任其長久
地存貯在靜定的書頁上。

　　但是我所擔心的是一窩蜂地搶拍濫製。小說改編成的電影雖
說是一條捷徑，卻也需要導演更大的捨己以從人的藝術灼見與良
知。這一點導演《看海的日子》的王童一定有過深切的體會。

一九八三年九月於臺北
原載一九八三年十月九日《中國時報‧人間》

但漢章的情人

在加州大學學電影的但漢章，這次回國帶來了他的情人，既羞澀又驕傲地介紹給臺北一些與影劇有關的朋友們，並且謙虛地徵求對他的情人觀賞後的意見。

《情人》（Lovers）是但漢章在洛杉磯加大電影導演系畢業製作的影片的片名。片長一小時零四分鐘，以十六釐米彩色同步錄音攝製。這部影片拍攝的是一個叫做丹尼的青年在好萊塢一段生活的縮影。

丹尼是在西方大城市中隨時可見的那種年輕人，漂亮、體面，有一副好身材，野心勃勃地想靠了他這種自然的本錢出人頭地。很自然地他來到好萊塢，想在影劇演藝事業上有所發展。但正像無數做著明星美夢的青年男女一樣，在幸運之神的光顧之前，只能在藝術光輝的邊緣地帶分沾一些光輝的藝術所造成的不多麼光輝也不多麼藝術的陰影。丹尼的野心和當下的生活問題使他很自然地利用他自然本錢的身體做為暫時謀生與跟人交接溝通的工具。我們不能拿心地善良或天生惡劣這種字眼來形容他，因為他不過是一個極普通的年輕人，具有他這種年紀的人的一切的長處與缺點。例如他跟有夫之婦同宿過之後，在電話裡揭穿婦人對她丈夫的謊言，純粹出於一種年輕人的惡作劇的心理，並不一定考慮到他的惡作劇所引起的後果。又如一天丹尼回到家裡，聽

到朋友打來電話的錄音還有他母親祝他生日快樂的電話錄音都無
動於衷，只有聽到戲院約他試演的電話時，眼睛才亮了起來。這
一切不過顯示出在疏離了的當代西方社會中人際關係物化的傾向
與危機。這並不是丹尼一個人的問題，也不是丹尼一個人特別缺
乏心肝，而是整體的社會環境所造成的一種普遍的現象。在丹尼
的交友中有兩個人本來可以與丹尼產生進一步與深一層的關係，
一個是跟丹尼過著類似生活的大衛，另一個是與丹尼相互吸引的
崔茜。與丹尼稍有不同的是大衛屬於只為同性所吸引的gay一類
的人，他自然比丹尼有更多的心理問題與更重的疏離孤寂之感。
他處處幫助丹尼的好意自然透露出他對丹尼的好感，甚至可以說
是愛意。可是有一晚他提議與丹尼共同生活時，卻得不到丹尼絲
毫的反應，甚至連共處一夜的希望都被丹尼拒絕之後，只有放棄
了建立更進一步關係的企圖。與崔茜的關係也是如此。開始時兩
人都感到有相當強烈的吸引力，但在崔茜認起真來的時候，丹尼
又卻步了，找出種種理由做為無法維持關係的口實。對跟大衛的
關係，也許可以解釋成丹尼本不是一個真正傾向於同性的人，但
對崔茜的關係就不能說丹尼不可能愛上崔茜，而實在是丹尼有意
地拒絕建立與任何人親密的關係。對這一層可以說但漢章極敏銳
地把握住當代「孤絕人」的真正精神面貌。

　　我們都知道在西方的社會中，離婚率很高，家庭生活不穩
固，年輕人結婚的意願愈來愈低，也就是說人與人的關係日漸疏
遠，個人有日漸孤立的傾向。生活在比較傳統社會中的人對這樣
的趨勢懷著深切的恐懼。其實這種恐懼是誇大了的。親身遭遇到
這種情況的西方人，並沒有傳統社會中的人所想像的那麼道德淪

喪、惶惶不可終日。每一種社會都有自己一些特殊的問題。比較言之，傳統社會中所遭遇到的問題也許更要嚴重百倍。就以道德觀而論，也是因時因地而異的。比較傳統社會中的人很可以視工業社會中比較開放的性關係為不道德，但工業社會中的人也可以視比較傳統社會中的人的不遵守法律、不負責任、動輒貪污倒會的行為極不道德的。所以說以傳統的標準批評現代與以現代的標準批評傳統一樣，都是不著邊際的事。對不同的社會和不同的時代，溝通的媒介應該是瞭解，而不該是帶有成見的批評。如果以瞭解的眼光來看但漢章的《情人》，其中的人物就並不是不值得同情的。

　　另一點重要的是，在時間的魔流中，只有從傳統流向現代，而卻不可能從現代流向傳統。老舊的文化中雖然有許多值得珍惜的事物，但是總要過去的。當前臺灣的社會就處在這種從傳統向現代蛻變的過程中。林安泰古厝拆遷了，林家花園也快要失去了蹤跡，代之而起的卻是十幾二十幾層的鋼鐵與玻璃的大廈。工廠一天天地建築起來，高速公路網已遍布全省，農田一日日地縮減，農民也只好戴起頭盔，騎上摩托車，開進工廠去了。經濟上既然發生了如此大的變化，政治上自然也一日日向民主的方向邁進。同時個人意志與行為自由的要求也日漸迫切，這種巨大的歷史潮流是任誰也無法抵擋得住的。處在這樣的環境中，與其對未來懷著過度的恐懼、或奮力抗拒，倒不如鼓起勇氣來面對現實，如果承認西方人也是人類之一種的話，那麼他們在某種社會環境中所遭遇的問題，其他民族到了類似或相同的社會環境，也必定會遭遇到類似或相同的問題。從這一個觀點來看，反映當代西方

社會的作品對我們無寧也是相當重要的。

　　除了在主題方面可以看出但漢章是一個敏感的藝術工作者，他有能力把握住時代脈搏的跳動以外，在表現方面但漢章也是用了現代的表現方式。所謂現代的表現方式就是至少繼承了二次大戰後電影藝術上兩次革命的成果。第一次是以義大利導演狄‧西嘉（Vittorio De Sica）和羅塞里尼（Roberto Rossellini）等為代表的新寫實主義，第二次是由法國當日的青年導演如楚浮（Francois Truffaut）、高達（Jean-Luc Godard）、亞倫海奈（Alain Resnais）等所推動的「新潮」電影。前者以有意識的追求客觀和再現日常生活細節的方式，使電影更接近了一般群眾的平凡生活。後者則因為當日一群為《電影筆記》（Les Cahiers du Cinéma）寫影評的年輕人對法國電影的不滿，自己執起導演筒來刷新了五〇年代末期和六〇年代初期的電影表現方式。因為這些年輕人當時對法國小資產階級價值觀念所懷抱的惡感，使後來的人常把注意力集中在他們電影主題所含有的反叛性上，而時常忽略了他們在電影表現方式上的重大貢獻。這些當日叛逆的青年，今日有的又重新擁抱了小資產階級的價值觀，有的甚至於迅速地屈服在商業電影的市場要求的壓力之下，有的則在堅持其革命思想的信仰，使其作品一日日脫離了藝術的領域，流於教條的宣揚。所以現在看來「新潮」電影的真正貢獻，無寧在於其刷新了電影的表達方法上。過去的電影（包括新寫實主義的作品在內）無不是在傳達一個事先構思好的故事，也就是說生活的細節是經過編導的重新組合以後，再現在觀眾的面前。這種表達的方式無寧說是一種間接的呈現。當日的新潮導演們卻企圖把生活的細節不經人為的構思

與組合地直接端將出來呈現在觀眾面前。在這樣的表現方式的初期，有意地不求故事的完整與邏輯的條理，時常夾雜了許多即興的場面，所獲得的成果自然是相當粗糙與紊亂的。但在粗糙與紊亂中卻帶來了一種嶄新的表現的方式，就是與小說中意識流的手法平行發展的一種「直接呈現」人生的方法。後來受到法國新潮電影影響的幾個電影界的巨匠，像安東尼奧尼（Michelangelo Antonioni）、波蘭斯基（Roman Polanski）以及法國新潮導演後來的作品則逐漸擺脫了「直接呈現」式的粗糙與紊亂，而保留了這種表現方式所帶給觀眾的一種不可抗拒的對生命與生活的直視的切迫之感。但漢章的《情人》正是採用了這種「直接呈現」的表現方式。我不能說在劇本中沒有人為架構的痕跡，但作者的原始意圖很明顯地放棄了傳統的編劇方式，而且在把生活直接呈露的表現方式上取得了相當的成功。

　　落實到技術而言，「直接呈現」的表現方式有幾個特點：一是採用長鏡頭，盡量不把畫面的流動切成碎段，以保持動作的自然節奏。在採光方面，強調自然光，不人工地追求畫面清晰的效果。二是同步錄音，保持音響的實況，因為任何技術精密的後期配音都無法完整地恢復實況的音響效果。同步錄音所具有的音響的瑕疵都遠優於乾淨的後期配音；何況有些馬虎的後期配音連口型都配不正確。第三是忌用職業演員（除非職業演員放棄他的職業表演方式），因為生活是呈現的，而不是表演的。《情人》中以大衛一角表現得最自然、最細膩、最出色，就因為該演員在演他自己，不是不熟悉那種生活的職業演員所可以模仿得來的。在這三方面，但漢章似乎都注意到了。

　　當然在技術之外，更重要的是一種態度，也就是說一個藝術家在面對人生與表現人生時所採取的態度。在此我們不妨來問：一個藝術家面對人生時應該像一個科學家面對自然，盡量抑束自己的成見，客觀地觀察人生真象呢？還是應該像一個道德家面對世相，企圖分辨出善惡的準則？在表現的時候，應該把人生如其所是地端將出來？還是加以揀選組合以後再來示人？在這種問題上，可說是見仁見智，不容易獲取一致的結論。好在這兩種不同的態度並不必需互相排斥，反倒可以彼此補充，正像科學與宗教可以共存一樣。生活在現代的人都早已瞭解到「多種」比「單一」更好。特別在藝術的鑑賞方面，現代人的口味比上一代的人廣闊得多。所以不同的藝術表現形式的共存，在今日應該不成為一個問題。

　　但漢章所運用的表現形式是會豐富今日中國的電影的。做為一部畢業的的製作，經費和技術都有很大的局限。但在種種的局限中，但漢章的成績非常出色。就正如新寫實主義和新潮派的作品無不是在經費和技術有限的情況下拍製的。這就足以說明一部佳作的成功，藝術比技術和資金都更為重要。一個導演是不應該把拍不出好電影的責任完全推到資金不足或技術不良的上面去的。就《情人》的成績而言，實在遠超過了我所看過的英、美、法、義以及東歐的一些電影學院的畢業製作。可以和後來做為商業性電影放映的波蘭斯基的畢業作品《二人與衣櫥》（1957）或塔爾考夫斯基（Tarkovsky）的畢業作品《壓路機與小提琴》（1961）媲美。

　　我真高興看到這種新生的力量在我國的電影界萌發起來。更高興的是看到但漢章受到如此多影劇界前輩的熱情的鼓勵與支

持。最使我感動的是老友李行對後輩的真誠的提攜與無私的幫
助。參加那天放映會的幾位影片公司的老闆和經理據說就是應李
行之邀而出席的。有幾位在看了但漢章的《情人》之後，已經準
備出資請他拍片了。

　　一個藝術家最重要的是忠實於自己的藝術良知。所以我盼
望但漢章不要自我否認，不必把Lovers譯成帶有道德批判色彩的
《色情男女》，也不必要對觀眾解釋自己在批評什麼什麼不良的
現象。這許多額外的說辭和節外生枝，不但歪曲了自己原來表現
態度，顯示出對自己的藝術手法欠缺充分的信心，而且等於是輕
看了國內觀眾的鑑賞水平（我相信我們的藝術鑑賞水平是一代代
一天天在提高的），反倒顯得有些言不由衷了。

　　　　　　　　原載一九八三年十一月四日《中國時報・人間》

小市民的通俗劇

聽了朋友的介紹去看《老莫的第二個春天》，竟買不到票！幸好有黃牛，票價一百廿，但總比打道回府強。

這部電影之所以如此賣座，因為是一部對了觀眾口味的通俗劇，就是西方人叫作melodrama的那種。通俗劇也有不同的等級，雖然目的都在拍觀眾的馬屁，但也有許多拍到馬腿上的。

什麼是通俗劇的特點呢？通俗劇的特點就是以世俗的觀點為觀點，以小市民的看法為看法，正像薛寶釵伺候賈母看戲，專揀熱鬧而不傷大雅的那種戲。所以在通俗劇的電影中，劇作者和導演且不可有獨特的觀點和手法，如果有了，讓觀眾側目而視，那就賣不成黃牛票了！

真正藝術性的電影，常常是屬於實驗性的作品，雖然並不一定就不賣座，但所冒的風險很大，沒有足夠的眼光和充足的銀子的製片家不敢輕易嘗試。

藝術性差一點，在內容上比較有深度的電影卻是可以拍的。不過這得要要求劇作者和導演也得有些深度才行。譬如說，多懂一些心理學，把人物的心理刻畫得深刻些；或是多懂一點社會學，看得出社會問題的癥結所在；或者具有豐富的歷史感，把這一段時間恰當地放置在歷史的長流中；或者對某一種哲學有研究，啟示出一種人所未見的哲思，如果這些都沒有，那就只能人

云亦云地在討好觀眾了。

《老莫的第二個春天》中所表現的老莫的一派樂觀的形象，是否真實地寫出了退役老兵買少妻的真實命運呢？大概不曾！十個買少妻的老兵也沒有一個像老莫這麼幸運的。做為老莫對稱的另一對倒是有點接近事實，但可惜劇作者和導演卻不敢拿這一對做為主要人物來進一步發掘。相反地，劇作者卻以這另一對的一傷一死來做為道德教訓的反面教材，以便襯托出老莫的虛假幸運的道德上的安慰。從這一點看來，《老莫》一片又回歸到「說教」電影的正統了！

演老莫的孫越演得實在好，是使這部片子生色的主要原因。但相對地張純芳卻被犧牲了。從編劇上看來，既是一部通俗劇，自然不會仔細研究人物的心理，特別是不會從這位年輕的山地姑娘的視野和感覺來看問題。因此這位山地姑娘竟成了一個沒有自我、沒有感覺的人。還不如另一位同樣命運的山地姑娘，以自甘墮落來反抗和控訴被人強加於己的命運。一個年輕的山地姑娘自己心甘情願地愛上了一個老頭兒是一回事，被父母賣給一個老頭兒又是一回事。看了《老莫的第二個春天》倒覺得編劇和導演在歌頌這種老夫少妻的不正常的婚姻，去鼓勵我們退役的阿兵哥老年來快去積些銀子以完成晚來的桃色夢！

我雖然做了這種苛刻的批評，但是我不能否認編劇的對話寫得很好，導演的技術也不差，而且可以說很有才氣，是一部上乘的通俗劇，很可以滿足觀眾看別人笑話的那種心理。不過我覺得這樣的電影最好不要拿到國際影展上去參展除非是有一個 Melodrama Festival。同時呢，像吳念真這樣有才華的人，才編劇

不久就向票房價值低頭，未免可惜了！

原載一九八四年八月十五日《中國時報・人間》

李祐寧的《老莫的第二個春天》

從文學的《玉卿嫂》到電影的《玉卿嫂》

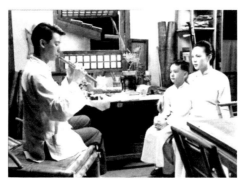

張毅的《玉卿嫂》

電影雖說是一種獨立的藝術，並不依附於文學，但因一般劇情片所表現的也不過是人物與故事，與小說類似，中外從小說改編的電影就屢見不鮮了。

由小說改編電影，特別是由名著改編，其利乃在名著本身已經做好了先聲奪人的宣傳，其弊則在觀眾已具有先入為主的文學印象，文學印象需要想像的填充，以具體聲色出現的電影就不易討好了。

張毅根據白先勇的名作改編的《玉卿嫂》，也有同樣的問題。好在由於導演的匠心獨運，雖與原著並不完全契合，也自有其媚人之處。

原著是短篇小說，著力點在寫人物，自然對背景的描寫著墨不多。而且文學的筆法，可以採重點描述，電影的畫面卻需要全面呈現，小說中的一句話，到了電影裡就可能變作一堂完整的布景。譬如那時街道的建築、房舍庭院的形式、廳堂中的擺設、裝飾、人物的服裝、用具，這許多在小說中未曾細寫的烘托時代和地域氣氛的襯景，都需要導演及其他工作人員運用考證及想像力予以補充。在電影的《玉卿嫂》中所表現出來的成績，如果叫生活在那個時代的桂林人來看，可能其中漏洞不少，但對一般觀眾而言，卻相當調和而足以使人假想那大概就是四〇年代桂林的情景。縱有破綻，也很容易為導演所運用的攝角及時間的控制而矇混過去。因此在背景氣氛的醞釀上有相當好的成績。

對於人物的描寫，電影的《玉卿嫂》就有相當乖離原著的地方。在原著中，玉卿嫂、慶生和容哥兒是鼎足而三的人物。雖然寫玉卿嫂的筆墨較多，但慶生所具有的個人魅力要遠在玉卿嫂之上。原著中所寫的玉卿嫂是個三十已過的中年婦女，雖說看起來很清爽，但畢竟「額頭上那把皺紋子，卻像那水波浪一樣，一條條全映了出來。」慶生則是「年紀最多不過二十來歲，修長的身材，長得眉清目秀的，一頭濃得如墨一樣的頭髮，額頭上面的髮腳子卻有點點鬈，也是一根直挺挺的小蔥鼻……長了一口齊垛垛雪白的牙齒，好好看……他的嘴唇上留了一轉淡青的鬚毛毛，看起來好細緻，好柔軟，一根一根，全是乖乖的倒向兩旁，很逗人愛，嫩相得很。」以至容哥兒見到慶生之後，興趣已有大半從玉卿嫂身上轉移到慶生身上去了。第二天，「連上著課都想到慶生。」夏志清先生在白先勇小說集的序言中談到《玉卿嫂》時也

說：「容哥兒雖很喜歡玉卿嫂，因為她生得體面，百事順他，顯然慶生對他的吸引力更大。」正因慶生的巨大魅力，才會使玉卿嫂愛他愛得如此入迷，也才使最後的悲劇更具有說服力。在電影中的慶生則太不顯眼了。倒不一定是演員選得不合適，而是導演的注意力太過集中在玉卿嫂的身上，對慶生總是輕輕帶過。就是玉卿嫂與慶生演對手戲時，導演也不情願多表現一下慶生，總是匆匆地把鏡頭回到玉卿嫂的身上。容哥兒獨自去找慶生的那場戲，對表現慶生非常重要。原著說：「我走到慶生房子門口，大門是虛掩著的。我推了進去，看見他臉朝著外面，蜷在床上睡午覺。我輕腳輕手走到他頭邊，他睡得好甜，連不曉得我來了。我蹲了下來，仔細瞧了他一陣子，他睡著的樣子好像比昨天還要好看似的。好光潤的額頭，一大絡頭髮彎彎的滑在上面，薄薄的嘴唇閉得緊緊的，我看到他鼻孔微微的搧動著，睡得好斯文……我一看見他嘴唇上那轉柔得發軟的青鬍鬚就喜得難耐，我忍不住伸出手去摸了一下他嘴上的軟毛毛，一陣癢癢麻麻的感覺刺得我笑了起來。」這裡原作者多麼著力來寫慶生的姿容！但張毅卻並沒有把握住這個機會像細描玉卿嫂似地來好好地表現慶生。主要的可能是導演只注意到玉卿嫂的魅力，而感覺不出慶生的魅力來，使我們也感覺不到容哥兒對慶生的愛悅。

　　在演員的化妝上，導演居心盡力美化玉卿嫂，使她臉上的皺紋一點也看不出來，對慶生卻任意暴露演員身上的弱點，因而使人覺得慶生配不上玉卿嫂。玉卿嫂如此地痴戀慶生，以致演出最後的悲劇，也只能說是鬼迷心竅了。

　　不過導演對另一個陪襯的角色金燕飛點到為止的做法卻相當

合適。幾個樊梨花的特寫,已足以顯出金燕飛的魅力。下裝後採用較遠的鏡頭,正好可以保留觀眾對金燕飛的神祕感。

電影裡表現容哥兒的戲不少,把一個嬌縱淘氣的富家小孩生動地顯示了出來。但可能太過強調嬌縱的一面,敏感而憂悒的一面似嫌不足。

電影的《玉卿嫂》雖不盡同於原著,卻也有自己的特色。在氣氛和節奏的掌握上相當好,符合文學電影的要求。氣氛的營造主要的是靠光色和配音的運用以及精心製作的布景,道具的陪襯。黃昏的色調在外景和內景中都一再出現,決定了全片色感的主調,暗示出時近黃昏的悲情。幾次窗中透露的天色,與時間配合得相當恰當,光線的控制也很準確。布景、服裝、道具都甚為考究。有關玉卿嫂的服裝與道具,可能過度精緻了,有失實之感。譬如玉卿嫂的服裝,質料太華美,玉卿嫂的化妝用具放在女主人的化妝台上還差不多。特別是玉卿嫂面部的化妝,完全是現代女性的。影片中一再出現的玉卿嫂描眉的手法,也完全是現代女性的。在那個時代,恐怕只有上海的舞女有那麼講究的化妝方式。這種過度的雕琢和時代的差誤,自然減弱了電影的真實感,卻並不是增強電影美感的必要手段。

張弘毅的主題音樂寫得相當動人,也很適合劇情的要求。特別是用胡琴和嗩吶一類的中國樂器奏出,更增強地方情調。但是不知為什麼中間加插了一段貝多芬的交響樂,相當破壞氣氛,而且在劇情上顯得乖謬。那時候一架留聲機不是玉卿嫂買得起的,如說把如此大的一架留聲機從容哥兒家中借出來也不容易。進一步說,即使弄到了這樣一部留聲機,聽聽京戲或流行歌曲還可

以，怎麼會聽起貝多芬的交響樂來？對容哥兒、慶生、玉卿嫂都不襯。音樂以外的背景音倒是相當用心配製，例如玉卿嫂夜中繡花時的鐘擺聲、雞叫和小娃的哭聲，慶生和金燕飛下戲後的街上的小調聲，以及元宵節的鑼鼓聲，都很能增強氣氛。

　　節奏決定於每個鏡頭的長度、攝鏡運動的快慢和最後的剪輯。張毅在《玉》片中用了不少長鏡頭。運動的長鏡頭遠比固定的分割鏡頭難拍，但是容易製造空間感，使觀眾跟隨攝影機的運動產生身歷其境的感覺。玉卿嫂和慶生吵架的一組長鏡頭拍得就很好。攝影機的運動一般都相當緩慢，因為《玉》片不是動作片，慢節奏是合調的。利用攝影機的運動攫取觀眾的情緒，是現代導演常用的手法，張毅也頗在行，譬如有一場玉卿嫂歸來的鏡頭，用攝影機朝前推動迎上前去，就很能加強觀者迎向玉卿嫂的急迫心情。

　　《玉》片另一點出色之處是畫面的結構考究。例如內景中那具圓形白罩的檯燈（是否合乎時代是另一個問題）在畫面構圖上發揮了相當好的效果。外景中的竹林和放風箏時的雲霧均有很美的構圖。有一個容哥兒在樓上俯瞰玉卿嫂在後院洗衣的鏡頭，畫面上呈現了遠中近由上而下的三種景距，完全採取了國畫的構圖方式，在一般電影中非常少見。

　　在細節上，張毅有幾處增添，例如容哥兒跟蹤玉卿嫂，在小巷中遇到打孩子的婦人，以致迷失了玉卿嫂的蹤跡，可說為容哥兒的迷失找到了合理的藉口。玉卿嫂殺魚，也是原著沒有的，加添得好，顯示出玉卿嫂溫柔以外的另一面。玉卿嫂聞知慶生變心與滿叔來引見新娘的對比也處理得好。容哥兒燒荷燈也具有強烈

的暗示作用。

　　演員方面，容哥兒演得自然而突出，非常難得。最出色的當
然是楊惠姍的玉卿嫂。電影演員不同於舞台演員的是並不需要時
時全神貫注，只要把幾場重頭戲演好就把角色撐起來了。譬如年
除夕，玉卿嫂喝了一些酒，春心盪漾的一場戲演得實在好，看
到慶生和金燕飛，玉卿嫂痛哭失聲，配以昂揚的嗩吶聲，很有
力量，特別是那場與容哥訣別的戲，演得蘊藉而貼切絕不下於三
四○年代的名演員白楊。楊惠姍忽然有此出色的表現，當然導演
的功效很大。慶生的角色本來就難演，導演又未重視，就欠缺顏
色了。

　　就全部電影的格調而言，長處在典雅精緻，短處則在欠缺激
情。導演注意力太過於集中在表現美感，而有些忽略了實感。因
此，除了玉卿嫂的幾場戲以外，導演對演員的要求似乎偏重外在
的表現，不十分留意內心的情緒。特別最後殺人的一場，原作中
容哥兒所見到的已是玉卿嫂殺人又自殺而後的兩具屍體。電影中
容哥兒卻正逢其時地看到了玉卿嫂自盡的場面。玉卿嫂一面瞅著
容哥兒、一面把刀一再地插入腹中，造成幾分喜劇感，一如演員
在表演自殺一般，可說是全片意外的一抹敗筆！

　　原作者白先勇認為張毅的《玉卿嫂》美則美矣，而失之於
冷。我看過後也有相似的感覺。張毅的玉卿嫂不曾進入玉卿內心
世界，使人不易感到玉卿所具有的激情，造成觀眾與戲之間相當
大的距離。但是如果張毅像布雷赫特似地居心製造疏離的感覺，
那也可以說自成一格，有其應該肯定的成就。這種手法，更接近
我國傳統的戲劇。我國傳統戲劇一向講求情緒收斂，無寧更加意

形式上的完美。形式美，也有雅俗之別。譬如有些根據言情小說改編的電影，其美學觀實在傖俗不堪。張毅的《玉卿嫂》卻力求一種典雅之美，所以其成果雖未必能感人，卻予人一種精心雕琢的驚訝，就像在故宮博物館看到一方雅緻而精細的翠玉白菜時的心情一般。

國四英雄的悲哀

　　很久沒有在電影院中這麼痛快地流淚了，麥大傑的可憐的英雄卻讓我忍不住眼淚紛紛地流個不住！

　　成長中的兒童得不到父母應有的關注，也是常事了！成長中的少男少女在教室中挨老師的手板，也是常事了！但是為什麼麥大傑的英雄就這麼觸動人心？我所以在臨啟程的前夕，在辭行送別的匆促時光中抽出不可多得的兩小時趕到戲院去，也不過是因為好幾位朋友一再叮囑我這是部不可錯過的電影。果然我沒有浪費掉兩小時寶貴的光陰，我看到了，也深深感受到了目前我們落榜子弟所處的悲境。

　　望子成龍本是每個父母皆有的通「病」，然而此「病」卻特別以我們中國人為甚，因為在我們的傳統中早就有「光耀門楣」這一條格律，做父母的總不由己地把自己負不起的重擔加在兒女的肩上！如果只是家庭的問題，還可能有所逃避；無奈今日這種現象已成為社會問題，家家如此，戶戶皆然，如不其然，怎會有如此眾多的「補習班」來代替野心的父母承擔起培養龍鳳的大任呢！

　　要是社會上父母心目中的龍鳳本有一定的限額，就是打死豬狗也成不了龍，逼殺雞鴨也成不了鳳。為什麼不讓豬自為豬，狗自為狗，雞自為雞，鴨自為鴨？豬狗雞鴨雖非龍鳳，難道就不能獲得以盡其本性的快樂嗎？

補習班為了迎合父母的扭曲心理，無不用其極地把發育中的少男少女戕賊成同一模式的「升學蟲」。男的瞄準了建中，女的瞄準了北一女，升學成了人生唯一的價值標準！在這樣的大前提下，體罰，侮辱，都在「為你好」的口實下成為成年人發洩虐人狂的正當手段！

打幾下手心本算不了什麼，可是這種體罰使我不由己地聯想到自己在高壓下所度過的漫長的青少年時代。我的父母也曾把我交給了學校，而我上過的學校也無不在「為你好」的口實下，發洩著虐人的狂症；剪短你的頭髮！罰你站在牆角！在訓導處的門前喊「報告」！穿叫你一輩子都在痛恨的制服！……這許多看來不重要的細節，實在具有著十足的象徵意義，就是屈辱你的人格，使你絕對地屈服在成年人的淫威之下，不敢吐一個「不」字！

如我以後沒有看到過別人的教育方法，我也會認為這種屈辱人的教育方式，本也就是天地間的常規，不幸後來我看到別人的文化、別人的社會，並不是這麼教育兒童的，我就不免為我自己過去的經驗和目前一代又一代的中國兒童叫屈了！

為什麼我們的兒童總要忍受成年人如此的擺佈和屈辱？雖然我早已度過了被屈辱的階段，而目前有十分的資格去屈辱別人了，可是我仍然不能不問出這樣的問題！

原載一九八五年九月十二日《中國時報・人間》

陳坤厚的《結婚》

陳坤厚的《結婚》

　　最近我所看到的留英中國同學會放映的《結婚》，已經是陳坤厚的《結婚》，而不是七等生的《結婚》了。

　　雖然電影中的人物和故事架構與原著的差異不大，但給人的感覺是與原著迥異的。七等生《結婚》中的人物主要的活動場所是在一個小鎮的一家雜貨店中。這家雜貨店之古老、陰暗，就如七等生筆下的雜貨店的創業者老曾夫婦所給人的印象一樣。在電影裡，雜貨店變成了中藥店，看起來要清爽得多，而且田野外景佔了一個重要的比例，因此全片的色調，就從原著的陰暗、古舊，轉化作明麗、輕快。原著中美霞失戀後的瘋狂自棄和羅雲郎的懦怯氣狹似乎是作者對這兩個人物描寫的一個重點，但在電影

中完全刪除了，代之的是美霞與羅雲郎最後的一舞，飲農藥自
盡。然後以喜劇的手法呈現出在原著中本該悽惻的冥婚的無奈與
荒謬。因此在電影的《結婚》中，我們已感覺不到七等生的灰色
悽惋的格調，所見的只是陳坤厚一貫的明麗喜謔的手法。

評論者常常以乖離了文學原著的精神與風格為電影改編的一
大缺點，其實也不盡然。兩個藝術工作者的風格很難完全一致，
有的電影導演為原著的風格所吸引，那麼盡力捨己以從人，詮釋
原著的精神，固然有其可取之處；有的電影導演可能只看中了原
著的故事和人物，便不免改頭換面，截長補短，最後編排成適合
自己口味的一種形式。電影的好壞應就所拍成的成品本身而論，
與是否忠實於原著，沒有決定性的關連。

陳坤厚的《結婚》雖然在格調上不同於七等生的《結婚》，
但仍是一部可觀的好作品。

從《小畢的故事》中經《小爸爸的天空》、《最想念的季
節》，到《結婚》，陳坤厚使人覺得已經形成了一種個人的風
格。他這種個人風格，在內容上可以說是集中在表現當前臺灣社
會轉型期間的個人成長與人際關係，在形式上則採用溫馨的喜劇
手法。我之所以稱其為「溫馨的喜劇」，因為他所用的引起笑聲
的場面，不是乖謬的誇張，而是自然的流露；不是控訴，而是喜
謔；不是譏諷，而是同情。因此他的作品欠缺辛辣的味道，也沒
有振人心弦的力量。但是處處充溢著溫和的幽默感，在觀賞的過
程中，使人覺得是一種相當開心的享受。

《結婚》分明是一個悲劇，在陳坤厚的處理下卻成為一齣
可以使人開心的喜劇。這並不是說觀眾沒有準備好足夠的淚水，

陳坤厚的《小爸爸的天空》

而是陳坤厚不願給我們流淚的機會；相反地卻時時引發我們的笑聲。就《結婚》的故事結構而言，可以說是「羅蜜歐與朱麗葉」的另一個樣本，也可以說是「梁祝」的翻版，很容易使觀者與劇中人物認同而一掬同情之淚。如果這樣拍的話，便很容易拍成一部濫情片。但陳坤厚一開始就使我們跟劇中人保持一種距離。他所用的辦法是選用適當的無名演員，而絕不美化主要的角色。所以在這兩個面貌平庸的鄉下孩子的戀愛過程中，我們可以站到客觀的地位來欣賞，甚或嘲笑他們愚拙的行為，而不會覺得他們是足以贏取或企圖贏取我們心靈的大情人。因為觀眾始終與劇中人保持了相當的距離，所以我們可以玩賞、批評，而不至於在情緒上為劇中人所帶走。自亞里斯多德以降，對喜劇的定義，均認為喜劇中的人物在行為和智慧上低於一般常人，使觀眾在心理上站在比較高的地位來俯視劇中人物，因而才能造成喜感。陳坤厚就是捉住了這一點，才會把一個悲劇的題材轉化為喜劇的感覺。

除了使劇中人物低於一般常人外，造成喜劇效果的手法有

兩大類：一是語言上的喜感，就是利用機鋒的對白或俏皮話引起觀眾的笑聲；二是人物的喜感，是利用角色的造型和動作造成喜劇效果。這兩種手法陳坤厚在《結婚》中應用得都很成功。關於第一類，譬如羅雲郎和他的朋友找到美霞在基隆寄居的三叔家的時候，羅雲郎的朋友對年紀尚輕的美霞的三叔口稱「老伯」，對方立刻回道：「我還沒有這麼老！」是一種帶有喜感的機鋒。又如在警察局長的宿舍裡審問美霞和羅雲郎，美霞的母親因隨意插嘴受到申斥後嘟囔說：「這裡又不是警察局！」警察局長立刻回道：「我在哪裡，哪裡就是警察局！」引起了觀眾的大笑，也正因為是同一類的機鋒。然而語言的喜感本為戲劇的手法，像王爾德和蕭伯納的喜劇，無不是靠了語言上的機鋒而取勝，在電影上便有所限制。電影包括了一部分不懂原來語言而依靠字幕的觀眾，所以電影便不能像舞台劇似地全靠對白上的機鋒引起觀眾的喜感，更重要的則是靠角色的造型和動作。《結婚》中的媒婆造型，是帶有相當喜感的一個角色。雲郎教美霞騎車的一場，也具有明顯的動作上的喜感。因為陳坤厚的風格既然是「溫馨喜劇」，而非鬧劇，便不能像有些喜鬧的港片中一再襲用踩香蕉皮或擲蛋糕一類的機械式的喜劇動作，只能在合情合理的範圍內，設計出自然的喜劇動作，所以特別難為。像羅雲郎洗非肥皂澡和扭結耳朵的兩場，就是有意設計的較為合理而自然的喜劇效果。可惜的是跳探戈舞的幾場，本可以有製造同類效果的機會，而未曾好好把握，以致顯得平板而冗長了。

　　但是就電影而論，除了以上所言的兩種製造喜感的手法以外，還有一種重要的手法（也許對電影而言是更重要的一種），

就是利用攝影和剪輯上的對比和節奏製造喜感。陳坤厚在《結婚》中似乎沒有應用「對比」的手法，但卻運用了節奏上的喜感。最明顯的例子是用長鏡頭拍攝的包括吹鼓手、媒婆、花轎、新郎在內的冥婚的行列，節奏上所產生的喜感相當強烈而動人。好的喜劇片，大概需要依靠這幾個方面的綜合，始能為功。

　　然而《結婚》一片在喜劇和戲劇的效果上也並非沒有缺憾。僅次於兩個主要角色的雙方的媽媽，選角都不夠理想。羅雲郎的母親應該是更土氣更窮苦的一類鄉村婦人，要不是在警察局中的一個特寫鏡頭，給了她一個表現呆怨之氣的機會，在全片中都起不了多少喜劇或者戲劇的效用。但最不適當的是美霞的母親，一臉的俊俏秀氣和一身的時髦衣著，難以使人相信會是一個腦筋保守頑固而又手段狠毒的婦人。在女兒的眼淚和遍體鱗傷的景況下，仍能執鞭子的母親，面容應該不是這般娟秀、清爽而平和的！

　　幸好兩個主要演員選角的恰當和表演的自然完好，掩蓋了次要演員的不當。特別是飾演羅雲郎的揚慶煌，很適合演這種農村或小鎮的泥土味很重的孩子。靠了這兩個主要演員的造型和表演的近似，彷彿真正把我們帶回了三十年前的臺灣小鎮的光景。

　　我說是近似，因為並不逼真。導演的目的既不在一味追求寫實，那麼近似也就足夠了。在不追求完全寫實的前提下，影片中的時空，便不能像真實生活中的一般瑣碎，而有些像舞台劇的集中化和風格化。陳坤厚在《結婚》中便使幾個集中的空間，帶有了風格化的味道。第一個是美霞被囚禁的小樓，象徵了閉鎖與窒悶。相對的是開闊的綠色田野，是美霞與雲郎遊戲生情的場所，也是美霞私奔時奔向車站的路途，象徵了自由與歡愉。農會的年

輕人跳舞的那間房子，則是一個零亂的場所，代表了麻煩與困境的來源。但是對這一個空間，陳坤厚似乎未曾善加利用，以便在觀眾的心目中產生暗示的作用。羅雲郎的老家，雖然是一個窮困閉塞的地方，但隔了一條河流，似乎導演有意地利用環繞的翠竹和歡愉的兒童遊戲造成一種可望而不可及的世外桃源的幻覺，代表了這一對戀人無能到達的一種境地。但最突出的是在海港的一景，畫面上只有美霞和雲郎兩個人，背景是一片鮮紅色，因為鏡頭的局限，弄不清是否是一面紅牆，還是一艘紅色的輪船。二人的對話也相當奇特。羅雲郎夢想帶美霞一起到東部旅行，每說一句，美霞都回應說：「好啊！」大概有四、五次的重複，造成了一種很奇特的效果。這一場就如一個不真實的夢境一般，為其他的時空形成一種反襯，很有力量。其他像美霞家廟宇似的門牆，代表了傳統與保守的權力，對結局也具有暗示的作用。但可惜導演使這幾個很富有風格化和象徵意義的空間，在調配上有些零亂。第一，我們不清楚美霞被囚的小樓、廟宇似的門牆以及中藥店之間地理上的關係。第二，美霞懷孕後到雲郎故居造訪雲郎，為雲郎的母親所拒，黯然渡河返鎮，雲郎乘舢板渡河追上，兩人會面時應該在河的對岸；然而鏡頭顯現的卻是在雲郎故居的竹林之間，造成了時空的錯亂，這恐怕是出於場記和導演的大意了。

　　由《結婚》看來，雖然對時空的處理不夠完善，但很明確地顯示出陳坤厚對時空（特別是空間）處理的用心，似乎有意利用空間的色彩和暗示作用，形成其戲劇風格的一個重要的組成部分。這種傾向在他以前的作品中已經顯現了，這是陳坤厚同一輩的其他導演所不曾注意的地方。

　　《結婚》，正像陳坤厚以前的作品，除了具有賞心悅目的喜感以外，也予人有回思的餘地。因為他有意避去了對事件與人物的主觀評斷，留給了觀眾自行判斷的自由。我們可以因美霞的悲劇，怪罪雙方家長的封建頑固，也可以怪罪羅雲郎的怯懦無能，但更可能的是我們覺得當事人雙方負有更大的責任。因為他們都不具有足夠的追求自由與幸福的決心、勇氣與智慧。家長的壓力固然很大，但並沒有強大到無能抗爭的地步。自己的幸福，難道要等得上一輩的人依照傳統的方式來安排嗎？

　　這樣回思的結果，只有在作者本身不做主觀評斷的作品中才可以發生。如果像以前的電影，作者早已把好人壞蛋分得一清二楚，居心對觀眾指明何是何非，我們除了跟著作者走以外，就是對他嗤之以鼻，別無其他選擇了！由此看來，陳坤厚的不說教的「溫馨喜劇」更能夠代表我們這個階段的時代精神！

　　　　　　　　　　　　　原載一九八六年六月十二日《中華副刊》

倫敦影展的幾部中國電影

　　今年有四部中國電影參加第二十八屆倫敦影展。一部來自臺灣，一部來自大陸，兩部來自香港。除了代表臺灣的《風櫃來的人》是在英國國家影院的只有一百六十二個座位的第二放映室映出的，其他三部都是在有四百六十六個座位的第一放映室映出。但是除了來自大陸的那部電影賣了滿座，其他都沒滿座。而且觀眾中大多數還是華僑，其次是學中文的學生和跟中國有些關係的人士，真正為欣賞電影而來的觀眾可說很少。這可以說明中國電影的藝術聲譽在國際上還沒有建立起來，與座無虛席的日本電影及日漸顯露光彩的印度電影尚不能同日而語。

　　然而賣座鼎盛的由西安製片廠去年出品的那部電影卻是四部中國電影中最差的一部。其所以賣滿座的原因，不外是代表了一個有十億人口的地區。這部片名《沒有航標的河流》的電影，是典型的政治宣傳片。故事仍是過去的老套：壞人迫害好人，英雄最後做出雷鋒式的犧牲。文化大革命時代所強調的「歌頌光明面」、「三突出」等教條仍是遵循的公式，所不同的只是左派變成壞人，右派變成好人，雷鋒式的英雄竟是個標準的走資派。編劇的人也不想想走資派與雷鋒精神之間是否有所矛盾，儘一味胡謅，結果是該悲哀之處，卻叫人失笑，該笑的地方又不免叫人皺眉或起雞皮疙瘩，看不下去的觀眾只好逃之夭夭。在攝影上淨選

侯孝賢的《風櫃來的人》

風車、夕照一類的風景畫面，倒好像是從旅遊指南上剪下來的畫片。既然把這樣的電影拿來參展，大概是沒有更好的。看了這部電影的觀眾，明年是否肯再花將近四鎊的票價來為中國電影捧場，恐怕很成問題了。

其他的三部素質都不錯，雖沒有賣滿座，倒也沒見有中途退場的觀眾。

侯孝賢的《風櫃來的人》我在臺北時已經看過原版。這次看的是重新剪輯過的。如果我的記憶差誤不大，這個新版本中的音樂與原來的不同，節奏感修整得比原來好。譬如在海濱嬉鬧的那一場，原版太過拖沓，新版似乎剪掉了一些。最後高雄的菜市場，似乎又加了些鏡頭進去，增強了環境氣氛的烘托。整體來說，《風櫃來的人》是部相當清新而平實的電影。跟《油麻菜籽》和《海灘的一天》等都是最近一兩年我所看過的中國電影中不可多得的佳作。

但是我也想在此談一談我自己認為這部電影美中不足的地

方。從這部電影的表現形式來看，導演和編劇無寧都在企圖進入生活，而無意編織故事或架構主題。這種原始意圖是非常可取的。但是如果想直接呈現生活，似乎應該對人與環境的關係更要多加注意。片名《風櫃來的人》，做為地理背景的風櫃應當非常重要。澎湖本就是一個風大沙多的地方，風櫃之名是否因風而起呢？但在影片中除了表現風櫃是個小海港外，並沒有細寫風櫃的自然景觀及地理環境對人物所可產生的某些影響。如果這部電影有專寫澎湖地理人情風物小說的作者呂則之參加，可能會使內涵更加深刻化。現在這部電影給人印象最深的畫面仍是風櫃的海景、漁婦剖魚時落滿了蒼蠅的鏡頭和高雄市場的一些生動的特寫。因為這些鏡頭所呈現的正是未加編織的生活本體和原貌，最符合作者捕捉生活真相的原始意圖。

其次，這部電影既不以故事取勝，人物便更形重要。但是飾演主要人物的年輕演員，雖然演來很盡職，卻並不是理想的人選。也許導演企圖選一個平凡的演員來飾演主角，但所選中的演員既不夠平凡，也不夠突出；特別是缺乏一點內在的魅力，難以把這個具有些反叛性格的青年人支撐起來。試想《慾望街車》中如果沒有馬倫白蘭度會變成什麼樣子？《伊甸園東》的主角如果不是詹姆斯狄恩會有什麼結果？所以如果《風櫃來的人》的主角更合型的話，可能會使整部影片的魅力改觀。

第三是目前年輕一代的國內導演共有的一個現象，就是力求作品的完善，而不敢發揮自己的個性。其實藝術作品是不能避免瑕疵的，重要的是能盡量發揮一己的個性與特點。

除以上的前兩點外，我覺得《風櫃來的人》的取材、作者的

原始意圖以及實現其原始意圖的能力,都已經具備了佳作的基礎和骨架,所以《風櫃來的人》不但是一部可觀的作品,而且已經好像擺好了更上層樓的架式。

代表香港的兩部電影,一部是許鞍華的《傾城之戀》,另一部是方育平的《半邊人》(在倫敦影展上映時改名為《阿瑩》。我不明白《半邊人》何所指,如指片中教師瘸了一條腿,則沒多大意思。)

《傾城之戀》在香港上映時並沒有得到十分好評。但平心而論,做為一部商業電影,卻應該算是一部佳構。這部電影先天上已有張愛玲的原著做原始架構,蓬草編劇的分場和對話都寫得頗具匠心。但最重要的是許鞍華導演手法十分平穩順暢,無論運鏡、轉場、對演員的指導和剪輯的節奏以至於畫面的框架、景深、音效等細節,都掌握得很有分寸,而且很具氣派。如以同類電影相比,遠超過大陸根據茅盾的《子夜》所拍的電影之上。如果也有一些美中不足之感的話,最扎眼的就是飾演白流蘇的演員並不十分恰當,使人覺得保守、僵硬有餘,而細膩嫵媚不足,難以令人信服范柳原對這樣的女人會一見鍾情,而又鍥而不捨。

另外一點使《傾城之戀》難以成為一部縈繫人心的傑作的原因,乃在內容的空虛。雖有技術上好的編劇、導演、攝影和剪輯,但除了表現一個令人不怎麼能進入情況的愛情故事外,又表現了什麼呢?然而這一點也許我們更應該問張愛玲才對。

《傾城之戀》所缺乏的,我們正可以從方育平的《半邊人》中獲得。《半邊人》可說是一部言之有物的電影。不但言之有物,而且導演有足夠的能力和技巧把其所欲言之物恰當地表現出

來。《半邊人》所言的是什麼物呢？其所言之物就是方育平藉劇中人之口所說的要為現代香港人的真實生活留下一種實錄。他所採用的手段是從一個真實的家庭生活出發，在這個家庭的成員（包括主要人物阿瑩）都是自己演自己，所以一點也不需要表演，只要每個人把自己在日常生活中所做所為如吃飯、睡覺、工作、談話、生氣、吵架等呈現出來就行了。其他的角色，像阿瑩的從美國回來的表演課老師、阿瑩的男朋友等，也幾乎等於自己演自己。所以這部電影並沒有一個先天編好的劇本，而是從真實的人物和真實的生活出發，然後再根據實際的情況求其發展。

但是這部電影仍拍成一部引人入勝的劇情片，而不是一部記錄片，那主要的當然是靠了人物和一個大概的故事的骨架。記錄片所強調的是資料，不管拍得多麼生動，主要的仍是使人獲得豐富的資料和知識，所以記錄片應該屬於科學的範圍。劇情片所強調的絕不是資料，目的也不在增進我們的知識，而是以人物與情節為重心，在引起我們的同情與共鳴，我們所得到的是感性的滿足，而不是知性的滿足，所以劇情片屬於藝術的範圍。《半邊人》正是靠了以人物和情節為重心，才能夠吸引住我們感性的關注和興趣。對日常瑣事的細寫不但不會流於記錄片的枯燥或資料性的傳達，反更足以加強了人物的真實感。因此《半邊人》才會具有那麼強烈的生活氣息。

導演所以能夠達成如此的成就，在技術上當然也有值得說明之處。第一、導演和編劇首先拋棄了所有的成見，擺脫編故事的意圖，劇情的發展全以實際的觀察和合理的自然進展為準。第二、演員一任自然，不做任何假想面對觀眾的表演。第三、鏡頭

的長度與運轉以人物的真實行動為準，不做藝術性或技術性的花巧表演。第四、同步錄音，把人物自己的聲音和環境音都忠實的記錄下來。第五、選擇非職業性的演員也必須細加考求。《半邊人》的成功，兩位非職業演員選擇的恰當是一個必備的條件。

《半邊人》雖然也有些瑕疵，卻給人留下非常深刻的印象，使人不容易忘記，是一部真實而有力量的作品。這一類的有特出成就的電影最容易招徠影展的觀眾，因為參與影展觀眾的心中所期盼觀賞的正是具有特點的作品；是否帶來某些瑕疵倒是其次的問題。

原載一九八四年十二月廿二日《中國時報·人間》

電影中國夢
——從倫敦影展中的幾部東方電影談起

　　未來電影製作有超越國界的趨向。

　　今年第二十九屆的倫敦影展，當然仍以西方電影為主，特別是美、英、法、義這幾個生產電影的大國。在一百五十餘部這兩年中所拍的影片裡，美片佔了三十二部，英國以地主國的原因，有二十一部參展，法國十四部，西德七部。很意外的，義大利只有三部，紐西蘭倒有五部，蘇聯也有四部參展。此外還有些由兩國或三國合拍的，未計在內，否則法國片就有二十多部了。

　　好像法國人特別喜歡跟外國人合資拍電影，有跟英國人合作的，有跟日本人合作的，有跟瑞士人合作的，有跟葡萄牙人合作的，有跟阿根廷人合作的，有跟埃及人合作的，有跟突尼西亞人合作的，算下來竟有十部之多。其他兩國或三國合製的還真不少，可見電影的製作，將來有超越國界的趨向。

　　然而這一次也有個特別的現象，東方電影似乎比歷年都多。最多的是日本和印度，前者有七部，後者有五部。中文電影合起來有六部之多，包括香港的三部、臺灣的兩部和大陸的一部。此外，還有南韓的兩部、菲律賓、泰國和斯里蘭卡各一部。總算起來，東方的電影竟有二十多部，幾佔全部參展影片的百分之十六。數量多還不算，而且相當受到重視。影展的開幕片就是黑澤

明的《亂》，閉幕片雖然是美國片《龍年》，可是恰巧又跟東方人有些瓜葛，所以有人取笑說今年的倫敦影展是東方影展。

一、日本參展影片市儈平庸，沒有風格

在這二十幾部東方影片中，因為時間和訂位的關係，也沒有辦法全看。譬如說，黑澤明的《亂》，票馬上賣完，我因不願在上映前站在門口等人退票，所以沒看。幸好臺灣參展的兩部影片和香港參展的《似水流年》，都是早已看過的，所以這次在東方影片中只看了大陸的《黃土地》、菲律賓的《推船人》、印度的《面對面》和另外三部日本片。

就我所看的這幾部影片中，日本片意外地令我失望。小林正樹的《空桌》，虛張聲勢，說理既不深，又不感動人，畫面上表現的是虛假儈俗，白白糟蹋了美好的攝影人員和仲代達矢這樣有表現能力的演員。伊丹十三的《葬禮》，雖然有些趣味，但太平庸，幽默處使人皺眉，風趣處叫人寒慄，據說是新進導演的處女作，故掌握不穩。柳町光男的《火祭》是比較好的，但有些故弄玄虛。既然不以故事為綱，就該有些別的長處。不幸作者企圖用一些不相連貫的情節似乎來表現人的潛意識，結果是觀眾看不出潛意識的脈絡，只存留下一些似斷似續的場面與人物。如果說潛意識的表現本就是零亂無序的，那就只能在生活中出現，不能成為一種藝術形式，因為藝術基本的條件之一就是「秩序」。亂中有序，才能成其為藝術。就像碧姬芭杜的亂髮，是故意精心設計出來的，不是任意給大風吹亂的結果。所以藝術都是人為的，

自然之美是另外一種，不在人的製造範圍之內。除了黑澤明的
《亂》，暫時不能置喙以外，這幾部日本電影都表現出一種平庸
的市儈氣，也就是說沒有風格，欠缺才華。只有具有才華的人，
才能顯示出一種風格，像早期的溝口健二、黑澤明、小津安二郎
等都是能建立自己風格的導演。使人覺得目前的日本電影界有些
後繼無人的趨向。

二、印度片有長足進步，菲律賓片跳不出商業框框

　　倒是印度的電影，這些年來進步很大，從靡靡之音和靡靡
之舞的商業電影到今日內容深刻、表現手法生動的藝術電影，可
以說飛躍了一大步，很不容易。薩替雅哲・雷已經是國際公認的
大師，這次影展中就有一部以薩氏為主題的傳記紀錄片。記得八
四年初在臺北時看過一部印度片《秋林巷三十六號》，印象十
分深刻，至今難忘。這次影展所看的《面對面》是一部很有力
量的政治片。以真實的歷史事件做背景，主要地描寫印度克雷
拉（Kerala）地區，一九五七年當地的共產黨在競選中獲勝，曾
短期當政。其領袖因被懷疑為殺人兇手而逃亡。十年後重回故
鄉，成為一個失去思想和行動能力的酒鬼。在其間當地的共產黨
也已經分裂成印度共產黨和馬列主義共產黨兩個勢不兩立的敵
對黨。在兩黨的激烈鬥爭中，成為酒鬼的原來的領袖終於為人暗
殺，目的在於宣傳，把他捧為英明的政治領袖和無產階級的歷史
英雄。這部影片的力量乃來自穿破政治的假象，直顯歷史和生活
的真實。據當時出席與觀眾座談的導演阿杜・古帕拉克雷史那

（Adoor Gopalakrishna）言，這是部小資本製作，拍攝的時間也很短，不到兩個月。片中前後兩部分有十年的距離，不少演員需要給予觀眾這種時間進展的感覺，化妝與表演上都做到十分逼真的地步，可以由此看出印度電影技術和藝術上的巨大進步。其中的主要演員竟是從未演過戲的非職業演員！

菲律賓這次參展的《推船人》，跟我過去看過的菲律賓電影類似，是一部用心拍製的商業片，不外是色情加暴力浸泡在羅曼蒂克的糖漿裡。故事是說一個鄉下為遊客推船的年輕人，受了大都市的誘惑，來到馬尼拉後成為專演春宮片的明星，因為與某財閥的情婦有染，而終為殺手閹割。據說目前菲律賓的電檢尺度相當寬，才拍得出這種題材的電影來。不管導演多麼精心製作，其討好與迎合觀眾的意向至為明確，結果自然衝不出商業電影的框框。

三、中文電影水準提高，導演各有擅場

令人高興的是這次倫敦影展的中文電影比前幾年的水準都要高。香港參展的三部是《英倫琵琶》、《上海之夜》和《似水流年》。前兩部看片名，商業氣息十分濃厚，因此未去看。《上海之夜》是徐克導的。我本覺徐克在拍《蝶變》時頗有才華，可是後來看他越拍越講包裝，不免流於繡花枕頭一類，至為可惜。大概香港那個社會就是這樣，不從俗則無以生存。第三部去年在香港首映時，我正巧在港，朋友拉去看過，同時也見到了該片的導演嚴浩，年紀跟目前國內的青年導演不相上下。《似水流年》嚴

楊德昌的《青梅竹馬》

格說來商業氣也很重，不過拍得相當用心，故事婉轉，演員表達自然而細膩，攝影明媚可喜，如此而已，比不上臺灣參展的《青梅竹馬》和《玉卿嫂》。

　　楊德昌的《青梅竹馬》是今夏在北時看的，覺得相當有格調。人物自然化的傾向與臺北的背景融合得很好。最可貴的是導演對氣氛和節奏有很穩當的掌握，這一點是在創作上相當成熟的地方。所可惜的是導演所表現的情調太接近義大利導演安東尼奧尼的風格。不熟悉安東尼奧尼作品的人大概不會有這種感覺，恰巧安東尼奧尼的電影我多半都看過，而且相當喜歡，看來就不免有些似曾相識。但這也可能只是巧合。即使有意模仿，也並不為忤，取乎上，總可以得乎中了。只是安東尼奧尼影片中那種深沉而悲悽的人生蒼涼之感，似乎出之於個人獨特的感覺，卻是難以仿效的。《青梅竹馬》也有些深沉，但卻並不悲悽蒼涼，所以楊德昌的感覺畢竟不同。以這樣的掌握氣氛與節奏的能力，如果將來在劇本上多加斟酌，是可以拍得出好電影來的。

　　《玉卿嫂》我看過兩遍，第一次是在倫敦一次中國留學生聚會上看的，看完後想寫一篇影評，覺得其中還有很多地方未曾留意，特別是配音、攝影和鏡頭移動的細節都沒有聽清楚、看清楚，很想再看一次。後來跟在倫敦學電影的劉台平君偶然談起，承他聯絡「自由中國中心」又放映了一次。第二次比第一次的感受更好，可見這部電影相當受看。張毅的電影與白先勇的小說，在對人物的詮釋上有相當的距離，特別是對慶生一角的忽視，是電影的《玉卿嫂》最大的缺憾。但是除此之外，張毅確是極用心地拍製了這部電影，而且顯示出了相當原作的魅力。最值得稱讚的地方，是張毅具有建立風格的才情。雖然目前還不夠成熟，但那只是時間的問題而已。

四、從「理想主義」的泥淖中掙扎出來的《黃土地》

　　但今年倫敦影展中最大的意外，卻是廣西製片廠拍製，由陳凱歌導演的《黃土地》。如果說去年大陸參展的那部《沒有航標的河流》很令觀眾失望，那麼今年的《黃土地》卻給觀眾帶來了對中國大陸電影的頗大的期待與熱望。雖然影片的頭尾也裝上了政治教條的框架，但是整部電影表現手法卻不是政治的。觀眾對一頭一尾可以閤閤眼睛過去，只欣賞中間的主體。這部電影所以出色之處，是導演的構想與表現方式已從理想主義的泥淖裡掙扎出來，有勇氣，也有興趣面對真實的生活。由於觀點的轉變，人物與景色立刻就充溢著活潑的生機了。

　　陳凱歌最大的突破是不完全依賴故事的架構，直接求諸於

視聽的效果來打動觀眾。這自然是電影的正途，卻恰恰是數十年來中國大陸的電影導演所忽略了的。陳選擇了貧瘠的西北黃土高原地帶做為影片的背景，也具體而微地象徵了大陸人民貧困的處境和所遭受的自然與人為的苦難與折磨。落日下的一漫無盡的黃土、滾滾然挾泥沙而下的永恆的黃河、農民的為烈日和風霜彫刻成的一張張呆滯的臉、婚禮的樂隊所吹奏出來的那種蒼涼淒慘的腔調、婚宴上叫化子也似的農民的潑野嘹喨的歌聲，這許多景象和聲音比任何人為的故事架構都更能打動人心。在盡量利用自然景觀和民俗的情形下，故事自然是越簡單越好，對話也不能太多，這一些編劇與導演都注意到了。影片中夾插了農民祈雨和一千多人的腰鼓隊的活躍場面也很能激動人心。前者在表現農民的迷信中透露了人心在永恆的自然之前的卑屈、慌恐與無奈。後者顯示出青年農民的活力，一種無能為苦難所壓服的活潑潑的生命。

　　當然這部電影中的缺點還是相當嚴重的。除了無能為力地不能完全突破政治和意識型態的教條的局限以外，有些細節導演可以做好而未做好，則至為可惜。譬如所用的語言既然有一部分是陝西土語，那麼就應該放開手來用。結果在土語中又夾雜了很多普通話，就未免看輕了觀眾對求真的要求了。懂不懂對話倒在其次，破壞了真實感在藝術創作上是相當嚴重的一件事。同理，對地方民歌的運用也有同樣的問題。婚宴中農民所唱的民歌實在感人，但是輪到女主角唱時，卻變了鄧麗君似的民歌了，使人覺得這樣的歌只有在上海和香港唱才合適。這些都可以說是這部在視聽效果上十分激動人心的電影的破綻。

從《黃土地》使我想到今日中國（或者說中文）電影的動向。這許多年來不少人都夢想如何以先進的技術、現代的構想拍製出具有中國風味的電影。《黃土地》雖然具有不少缺陷，卻是這種夢想的具體實現。這部電影的構想是現代的，但其風味從任何角度來看都是中國的。中國是一個大國，並不只有西北的黃土高原才可以代表中國的景觀。華北平原、黃浦江口、珠江三角洲、四川盆地、臺北盆地、嘉南平原等各地的人民生活都足以顯示出中國的風貌，問題是要看創作的人如何深入細緻地觀察，不帶一己成見的表現。陳凱歌所以給人一種比較客觀的印象，實在也由於尚未為現代文明改變面貌的西北高原幫了他的忙。那裡的景觀單調刻板，不管怎麼拍都不容易走樣；那裡人民的生活實在簡陋而貧困，也不容易任意扭曲。如果換一個地區，陳凱歌是否能拍出同樣的成績來就很難說了。

五、寫實片如何「寫實」？

那麼說，是否拍攝的對象，或者說所運用的素材就足以左右一部電影的內容？也不能完全這樣說。對象與素材至多只能左右電影內容的一半，另一半還要依賴導演的藝術觀點和處理手法。電影不同於其他藝術媒體的地方，乃在具有了具體展現畫面與音響的能力，也因此更容易露出破綻。在文學上重點描寫、籠統帶過的，在電影中都辦不到。一部電影不可能全用特寫，只要你一改換為中景或遠景，或者在鏡頭運動時，所有意想不到的細節都會暴露出來。所以對電影藝術求真求實的要求超出於任何其他藝

術媒體之上。因此在電影創作上可以說有兩個大方向：一種是寫實，一種是反寫實。二者之間的交互運用，當然又可產生出種種不同形式和風格的電影。反寫實，並非指不用實景，而是說在藝術的構想上不建立在模擬真實的基礎上。只要作者的意圖明確，觀眾自然不會向真實情景和生活比附。表現主義的電影、費里尼的大多數影片和所有的科幻電影都屬於這一類。反寫實有時候可能會揭示出更深一層的真實。

　　至於寫實片，到底如何才能算達到寫實的目的呢？如果不加以藝術的構思，直接把鏡頭對準了真人與實景拍攝下來，不是最寫實了嗎？如果那樣的話，何勞拍製呢？每個人一天到晚所見所聞的都是實景與真人。有什麼道理要買票到電影院裡去看同樣的東西？可知不管多麼寫實的電影，仍只是以真實的素材經過作者重新構思組合的成品。觀眾要看的不是真實的實體，而是通過作者的觀點所顯示出來的真實，也就是作者心目中的真實的意旨。缺掉這後一項，真實是沒有藝術意義的。在這種情形下寫實無寧是一種手段，而並非目的。但是運用好寫實的手段是一種十分不容易的事，正因為其中含有藝術創作的獨斷性和真實體現的客觀性之間的基本矛盾。在我所看過的寫實電影中，義大利導演艾爾瑪諾・奧米（Ermanno Olmi）的《木屐樹》（ *The Tree of the Wooden Clogs* ）是處理這一矛盾最佳的例證，使人覺得已經到了寫實的極致了。拿奧米所達到的標準來衡量《黃土地》，便覺得作者體現寫實的手段非常青嫩了，跟港片《半邊人》相比，也差了一段相當的距離。倒好像《黃土地》所表現出來的成績似乎是電影的素材影響下的一種偶然現象。聽說正因為《黃土地》具有相當的寫

實性，在大陸上反倒不受歡迎，當政的人認為透露了太多貧窮落後的陰暗面，一般的觀眾在目前的心境下也許更喜歡看軟性的愛情片。要不是英國的影評人偶然發現了這部電影，恐怕電影學院出身的陳凱歌也沒有揚眉吐氣的這一天。如今有人說，由於《黃土地》的成功，肯定陳凱歌將來會拍得出更好的電影來。我自己卻沒有那麼樂觀，缺乏精確影評的引導，作者不一定知曉自己的優點與缺點，何況陳凱歌如今一出名，就免不了要受到首長的關懷，經過首長關懷以後，還能拍出好電影來嗎？我實在懷疑。

　　（寫完此稿後，據聞《黃土地》獲得由十三個評審委員選出的Britsh Film Institute的最佳影片。在不正式比賽的倫敦影展中這是最重要的獎了。）

<div style="text-align:right">原載一九八五年十二月三十日《中國時報・人間》</div>

在英倫看臺灣新電影

一

　　這些年來在每年一度的倫敦影展中，雖然都有臺灣的影片參展，但單獨拿臺灣出產的電影當作一個單元來展出的，今年恐怕是第一次。

　　為什麼西方人忽然對臺灣的電影重視了起來？主要的原因是最近兩年臺灣出現了一批新導演，拍出了一些具有新感覺和新表情的電影出來，所以這次影展的名稱就叫作「新臺灣電影展」。其實英文的名稱New Chinese Cinema From Taiwan（臺灣的新華語電影）也許更恰當些。

　　這次從二月三日到二月二十七日展出的場所就在每年舉行倫敦影展的國家影院（The National Film Theatre），名義上由英國國家影院和「自由中國中心」共同主辦。參展的影片據說是由英方的影評人德瑞克・艾里（Derek Elley）挑選的。此人懂華語，又常看中國電影，挑選的大致不錯。

　　參展的影片包括從一九八三年到八五年三個年度出產的影片。計有八十三年度的《小畢的故事》、《兒子的大玩偶》、《台上台下》和《海灘的一天》四部；八四年度的《油麻菜籽》、《冬冬的假期》、《殺夫》《單車與我》、《老莫的第二

個春天》、《看海的日子》和《小逃犯》七部；八五年度的《最想念的季節》和《策馬入林》兩部；共計十三部，數量不算少了。

　　但最近幾年出產的電影，實際上值得一看的比這個數目可能要多一些。像《風櫃來的人》、《玉卿嫂》、《青梅竹馬》等，因為剛在前年和去年的倫敦影展中展出過，所以沒再重映。至於去年出產的《我這樣過了一生》、《童年往事》、《國四英雄傳》和《結婚》，都應該是值得展出的作品而沒有參展，據說是因為艾里在臺北選片時沒有看到，因此無法推薦，至為可惜！

　　這十三部參展的影片，在我看來水準並不整齊，有的拍得相當精緻，但在國內並不賣座；有的在國內相當賣座，實在是失敗之作；特別在跟其他影片一比，馬上就比下去了。其中《海灘的一天》、《小畢的故事》、《台上台下》、《兒子的大玩偶》和《看海的日子》在國內早已有口碑與評論，暫且不論。僅就其他幾部，特別是使我感覺意外的（不論是正面的還是負面的意外），以抒我個人的看法。

麥大傑的《國四英雄傳》

二

　　先說陶德辰的《單車與我》，是一部意外好的充滿了幽默與機智的小品。作者應用「現在」與「過去」交疊出現的方式，相當自然流暢地一層層剝露出「我」的心理發展過程以及其所接觸過的人物的行為與反應。艾里在對這部電影所寫的介紹裡，稱其為中國第一部真正的「黑喜劇」（Black Comedy）。其實並不夠黑，不過相當真實而已。只是其中有一點有些奇怪。劇中不時穿插了有關人士——像父母、老師、同學和朋友——對主人翁的評論，好像是最後主人翁發生了什麼嚴重的意外，有關人士被記者訪問時的倒敘。但實際上最後卻以輕鬆的喜劇收場，使這些有關人士的倒敘有些莫名其妙。最後如果不是如此輕鬆的收場，就真成為一部「黑喜劇」了，也會為這部影片加強一些表達上的邏輯。

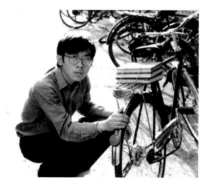

陶德辰的《單車與我》

　　但無論如何這部影片賣了滿座，表示幽默的英國人很能領略其中的幽默。事後跟英國朋友談起，他們覺得題材和表達方式都很西式，因此他們感到親切。我自己卻不太苟同這樣的意見。不能說所有中國人的現代題材和感覺都必定是西式的，正如不能說中國人必定不能享有民主和自由一樣。因為在走向現代的過程中，中西必定會建立起許多更容易溝通之點。

　　《單車與我》表現了個人的孤獨和現代人際關係的難以適應，這樣的題材，與其說是西方的，倒不如說是現代的工業社會和個人主義所造成的結果。臺灣目前既然早就產生了這兩種現象，怎能夠在文學和電影中沒有適當的反映和表現呢？

三

　　第二部使我感到意外的是陳坤厚的《最想念的季節》。這部影片在國內好像並沒有引起什麼注意，既不曾得過獎，聽說也並不十分賣座。其實這是一部相當難得的上乘喜劇。喜劇之難拍，就是因為容易流於誇大過火，或勉強製造不多麼可笑的笑料。陳坤厚把《最想念的季節》拍得自然流暢，時時引起觀眾不由自主的會心微笑，憑這一點就相當夠火候。所以能夠獲得如此好的成績，第一是因為劇本編得好，不但情節發展自然而邏輯，人物的塑造也很適合當代臺北的生活環境，最難能可貴的是對話顯得十分自然風趣。

　　不過其中也有兩點令人發生疑問的地方。第一點，女主角叫劉香妹，又是屏東人，顯然暗示她是客家人，但她回屏東家中

陳坤厚的《最想念的季節》

時，媽媽卻跟她說閩南話，她又用國語回答，顯得相當奇怪。第二點是房東管先生夫婦何以把自己公寓的三間房都租出去？好像連客廳也出租了，這種情形有違常情。後來為了使男女主角在公寓裡隨便活動，乾脆讓管家夫婦去美國。在編寫上實在應該有比這種安排更高明的方法。幸好這兩點都可以使不瞭解當地情形的人忽略過去。

　　第二是演員選的適當，其中沒有一個演員不稱職的。第三，也是有決定性作用的，自然是陳坤厚的功力好，不論對演員的表演指導，還是技術上的攝影、音效與剪輯，都沒有破綻可尋，十分細膩用心，保持了《小畢的故事》和《小爸爸的天空》的藝術水準，在喜劇感上則尤過之。看來陳坤厚可以成為一個拍生活喜劇的好手。

四

　　萬仁的《油麻菜籽》不能算是意外,因為早在臺北就看過了。我覺得這是近年來從文學作品改編的電影中唯一的一部可以與原著媲美,或者逕可以說在感染力上超出原著的作品。我偏愛這部電影的原因,是導演在遵循原著的生活邏輯和人物塑造的基礎上,拍出了電影中所最難達到的一種「質感」,也就是說導演有能力把每一個場面的背景都拍成了具有真實感的空間,使觀眾感覺到人物生活在這樣的空間中,而不是站在布景之前演戲。這正是中國電影中最欠缺的一種表現手段。

　　在萬仁的《油麻菜籽》以前,看中國電影時,確是極少能使我產生這種身臨其境的感覺。撲捉人物恰當的神情,特別是人物的眼神,也是萬仁的特長。柯一正所演的父親一角及女兒在幼年時均給觀眾留下了難忘的印象,就全靠眼神的特寫。這一特點在萬仁導《蘋果的滋味》時已經表露出來。其中飾美國官員的那一個外籍演員,雖然只有寥寥幾個鏡頭,就因眼神的特寫使人對那個次要的演員留下了印象。有些朋友特別欣賞《油麻菜籽》中所展現的臺灣這幾十年間的經濟與社會的變遷。

　　的確,《油麻菜籽》是少見的一部能夠觸發人們對時代滄桑之感的電影。所可惜的是這部電影的後半部不及前半部細膩,使人產生一種草草收場的感覺。另一個可能的弱點大概在於沒有一個中心人物。因為我們早就被父母兩個人物吸去了幾乎全部的注意力,待劇情發展到女兒的身上時,我們已經無法改變這種先人

為主的印象了。如果把重點始終放在父母的身上,也許會增強不少劇力和全劇的統一性。

五

　　《冬冬的假期》也是使我感覺意外的一部電影,不過意外的是沒有預期的那麼好。《風櫃來的人》和《童年往事》使我對候孝賢留下了頗深的印象,是年輕一代的導演中富有個性、不肯從俗的一個。當然《冬冬的假期》有其清新平淡的長處,但缺陷也相當明顯。飾演冬冬一角的小演員似乎欠缺主要演員應具有的那種魅力。演放牛童的顏正國一出場,冬冬就蓋不住了,觀眾的目光不由地就被顏正國吸引了去。但更重要的是導演對冬冬的指導不夠盡職,冬冬說起話來完全像背書一樣,失去了自然流露的韻致。對話寫得不合理想也要負一部分責任。

　　另一個使人難耐的破綻是在一部有意地追求平淡和生活化的電影中,穿插了太多過分戲劇性而不盡合理的情節。像瘋女在火車到達的前一分鐘在鐵軌上救人及送小鳥上樹墜落受傷等,都太過偶然,好像故意製造驚險緊張的氣氛,與原始的意圖可說是南轅北轍,十分違扭了觀者追求藝術合諧的美感心理。

　　除此之外,已有人指出,侯孝賢在連續幾部電影中一再追憶自己的童年生活,不免造成情節氣氛上的重複,容易使觀者生厭。我自己的看法是,追懷往事正是侯孝賢藝術表現的特點。每一個藝術家都有一種獨特的obsession,問題是如何在不同的作品中求取這種「執迷」的變調與深化。如果部部作品中都是淺嘗即

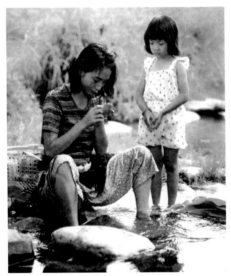

侯孝賢的《冬冬的假期》

止的大同小異的主題，不要說出不了追懷往事的範圍，就是不再
追懷往事，也一樣會使人生厭。候孝賢是一個有才氣的導演，以
後就端看如何來運用他的才氣了。

六

　　但是最令我意外的卻是《殺夫》。我不知原作者李昂的感覺
如何，我卻是頗感失望的。我曾受徐楓之邀，跟胡金銓、瘂弦、
吳念真、陳耀圻等參加過一次為《殺夫》面試演員的工作。我們
花了兩天的時間，通過面試和試鏡，好折騰了一番，並沒有選出
合型的演員來。誰知現在看來，仍然敗在演員不合型上。

曾壯祥的《殺夫》

　　夏文汐的林市還過得去，最不合型的是演屠夫的白鷹。不管從外型、舉止、神態哪一方面看，白鷹可能像個俠客，像個警長，就是不像個充滿了色慾的粗蠻的屠夫。在屠場裡出現的其他的漢子都比白鷹像些，唯獨白鷹最不像，而導演偏偏選中了他，那就注定了難以入戲的命運了。白鷹也似乎愈演愈不愛這個角色，因此也就愈演距離角色的心理愈遠。

　　演員合型，導與演雙方都會事半功倍，否則的話，導與演要具有多大的功力，才可突破體型和心理上的障礙？試想伊力卡山如沒選中費文麗和馬倫白蘭度來演《慾望街車》，會有現在我們所看到的成績嗎？《殺夫》，除了演員不合型引起了觀眾的排拒心理以外，處處也不入戲，導演似乎只注意鏡頭的排比，而忘卻了情緒的聯繫。

　　另一個不入戲的原因出在對話上。原作的對話用的是方言，何等生動！現在劇中人說的話，國語不像國語，方言不像方言，聽來十分彆扭。劇中其他人物，像阿罔官、和彩、阿清等也在表

演些不入戲的戲，白白糟塌了澎湖那麼好的背景。這部電影實在愧對李昂的原作。唯一可取的恐怕是張照堂的攝影了。每一個畫面都是構圖極美的一付照片。甚至可以說是用心太過，使人覺得太過強調靜態攝影或繪畫的美學，沒有十分顧及到重視攝影機的運動以及畫面之間的相互關照的電影美學。

七

談到《老莫的第二個春天》和《小逃犯》，二者都是得過獎的電影，純就電影技術而論，相當不錯。特別是《小逃犯》，電影技術和演員指導都很為出色，但二者的問題都出在編劇上。前者太過俯就傳統的男人觀點，極力構造出一個在現實生活中難以存在的嫁老兵的山地少女的溫存心理，不但違扭了一個正常少女應有的感覺，而且也忽略了一般觀眾對這個問題所具有的知識和人生經驗。勸人為善的說教動機雖然可嘉，但卻十分欠缺生活邏輯。

後者也出於同樣善良的動機，但也同樣頗為藐視觀眾的判斷能力，不顧一個責任心異常薄弱（表現在對其子女的態度）的家庭婦女的心理邏輯，使她無緣無故地冒著全家生命的危險，挺身保護一個可能隨時行兇的逃犯。為了宣揚似是而非的人道主義，竟忘了窩藏逃犯在法律上是犯罪的行為，在一個法制的社會中，實在並不具有提倡的價值。

由於這種編劇上的先天缺陷，是導演的技術所難以挽救的；除非導演真正負起總攬全局的責任，修改劇本，或拒絕拍攝。既然兩位導演都不曾這麼做，就不能不使人對他們高超的電影技術

王童的《策馬入林》

惋惜了！

　　王童的《策馬入林》是拍得相當不錯的一部古裝片。至少導演對服裝、布景相當考究，沒有看到穿著嶄新的衣服在泥裡打滾，或者是在一場拚命的打殺之後，主角仍然氣也不喘、汗也不流的那般瀟洒漂亮的鏡頭。但臺北放映該片時，廣告上宣傳的是「中國的黑澤明」，無寧在提醒觀眾王童是模仿或取鑑於黑澤明的。仔細看來，《策馬入林》確有些黑澤明的味道，特別是在人物的造型和鏡頭的運用上；所欠缺的恐怕是黑澤明的人文思想和氣派。

　　模仿大師的作品並不為過，只是不能技止於此，要往前走。黑澤明自己拍的《亂》已經難以超出他已有的成就，使人不免有強弩之末的感覺，何況是他人追趨其後的作品了！重複黑澤明已有的成績，即使拍得像黑澤明一樣好，也沒有什麼意義，以美術指導出身的王童，想必會瞭解到這一點，那麼在古裝武俠片上是大有前途的。

八

恰恰在這第一屆臺灣新電影展的同時，國家影院和倫敦的有些藝術影院也正在上映旅美華人導演王穎的「點心」一片，這部電影是英語發音的（其中間雜了粵語），自然不需要字幕，容易為英國觀眾所接受。

但這部電影之所以普遍受到歡迎，因為確是一部好電影。除了技術和藝術上達到相當高的水準外，有一種隱隱的人文氣息透露出來，是在很多中國電影中不易感覺到的。因為導演和演員都是中國人，表現的又是中國人的心情，雖然背景在美國，說的是英語，可是令人感覺比中國片還要中國！這部由華僑在美國拍的中國電影，很值得國內的導演借鑑。

這次觀賞新臺灣電影的觀眾，除了華僑和研究中國問題及語言的師生外，主要的倒是英國一般的觀眾。可以說是中國電影首次引起了一般觀眾的興趣。在這些觀眾中也有幾個特殊的人物，就是從中國大陸、臺灣、香港和馬來西亞來的學電影和戲劇的留學生。

這些人多少都可算是內行。因此在閉幕以後，我邀他們開了一次不拘形式的座談會，專門討論這幾部參展的電影。在細節上各人的意見並不盡相同，但卻一致認為《油麻菜籽》和《最想念的季節》是這次參展的十三部電影中藝術成就最高的兩部影片。

原載一九八六年三月二十八日《中央日報・海外》

及一九八六年四月號《明報月刊》

馬森著作目錄

一、學術論著

《莊子書錄》，台北：台灣師範大學國文研究所集刊，第二期，1958年

《世說新語研究》，台北：台灣師範大學國文研究所，1959年

《馬森戲劇論集》，台北：爾雅出版社，1985年9月

《文化・社會・生活》，台北：圓神出版社，1986年1月

《東西看》，台北：圓神出版社，1986年9月

《電影・中國・夢》，台北：時報出版公司，1987年6月

《中國民主政制的前途》，台北：圓神出版社，1988年7月

《國學常識》（馬森與邱燮友等合著），台北：東大圖書公司，1989年9月

《繭式文化與文化突破》，台北：聯經出版公司，1990年1月

《當代戲劇》，台北：時報文化出版公司，1991年4月

《中國現代戲劇的兩度西潮》，台南：文化生活新知出版社，1991年7月

《東方戲劇・西方戲劇》（《馬森戲劇論集》增訂版），台南：文化生活
　　新知出版社，1992年9月

《西潮下的中國現代戲劇》（《中國現代戲劇的兩度西潮》修訂版），台
　　北：書林出版公司，1994年10月

《二十世紀中國新文學史》（馬森、邱燮友、皮述民、楊昌年合著），板
　　橋：駱駝出版社，1997年8月

《燦爛的星空——現當代小說的主潮》，台北：聯合文學出版社，1997年
　　11月

《戲劇——造夢的藝術》（戲劇評論），台北：麥田出版社，2000年11月

《文學的魅惑》（文學評論），台北：麥田出版社，2002年4月

《台灣戲劇——從現代到後現代》，台北：佛光人文社會學院，2002年6月

《中國現代戲劇的兩度西潮》再修訂版，台北：聯合文學出版社，2006年
　　12月

〈台灣實驗戲劇〉，收在張仲年主編《中國實驗戲劇》，上海人民出版
　　社，2009年1月，頁192-235。

《戲劇——造夢的藝術》（戲劇評論），台北：秀威資訊科技公司，2010
　　年12月

《文學的魅惑》（文學評論），台北：秀威資訊科技公司，2010年12月

《台灣戲劇——從現代到後現代》，台北：秀威資訊科技公司，2010年12月

《文學筆記》（文學評論），台北：秀威資訊科技公司，2010年12月

《與錢穆先生的對話》（學術評論），台北：秀威資訊科技公司，2011年4月

《文化‧社會‧生活》（社會評論），台北：秀威資訊科技公司，2011年9月

《中國文化的基層架構》（論著），台北：聯經出版公司，2012年3月。

《東西看》（社會評論），台北：秀威資訊科技公司，2014年9月

《中國民主政制的前途》（社會評論），台北：秀威資訊科技公司，2014
　　年9月

《繭式文化與文化突破》（社會評論），台北：秀威資訊科技公司，2014
　　年11月

《世界華文新文學史——中國現代文學的兩度西潮》（三卷本文學史），
　　台北：印刻出版公司，2015年2月。

《當代戲劇》（戲劇評論）台北：秀威資訊科技公司，2016年2月

《電影　中國　夢》（電影評論），台北：秀威資訊科技公司，2016年2月

二、小說創作

《康橋踏尋徐志摩的蹤徑》（馬森、李歐梵、李永平等合著），台北：環
　　宇出版社，1970年

《法國社會素描》，香港：大學生活社，1972年10月

《生活在瓶中》，台北：四季出版社，1978年4月

《孤絕》，台北：聯經出版公司，1979年9月

《夜遊》，台北：爾雅出版社，1984年1月

《北京的故事》，台北：時報出版公司，1984年5月

《海鷗》，台北：爾雅出版社，1984年5月

《生活在瓶中》，台北：爾雅出版社，1984年11月

《巴黎的故事》，台北：爾雅出版社，1987年10月（《法國社會素描》
　　新版）

《孤絕》，北京：人民文學出版社，1992年2月（加收《生活在瓶中》）

《巴黎的故事》，台南：文化生活新知出版社，1992年2月
《夜遊》，台南：文化生活新知出版社，1992年9月
《M的旅程》，台北：時報出版公司，1994年3月（紅小說二六）
《北京的故事》，台北：時報出版公司，1994年4月（新版、紅小說二七）
《孤絕》，台北：麥田出版社，2000年8月
《夜遊》，台北：九歌出版社，2000年12月
《夜遊》（典藏版）台北：九歌出版社，2004年7月
《巴黎的故事》，台北：印刻出版公司，2006年4月
《生活在瓶中》，台北：印刻出版公司，2006年4月
《府城的故事》，台北：印刻出版公司，2008年5月
《孤絕》，台北：秀威資訊科技公司，2010年12月
《夜遊》，台北：秀威資訊科技公司，2010年12月
《北京的故事》，台北：秀威資訊科技公司，2011年3月
《M的旅程》，台北：秀威資訊科技公司，2011年3月
《海鷗》，台北：秀威資訊科技公司，2012年3月

三、劇本創作

《西冷橋》（電影劇本），寫於1957年，未拍製
《飛去的蝴蝶》（獨幕劇），寫於1958年，未發表
《父親》（三幕），寫於1959年，未發表
《人生的禮物》（電影劇本），寫於1962年，1963年於巴黎拍製
《蒼蠅與蚊子》（獨幕劇），寫於1967年，發表於1968年冬《歐洲雜誌》
　　第9期
《一碗涼粥》（獨幕劇），寫於1967年，發表於1977年7月《現代文學》復
　　刊第1期
《獅子》（獨幕劇），寫於1968年，發表於1969年12月5日《大眾日報》
　　「戲劇專刊」
《弱者》（一幕二場劇），寫於1968年，發表於1970年1月7日《大眾日
　　報》「戲劇專刊」
《蛙戲》（獨幕劇），寫於1969年，發表於1970年2月14日《大眾日報》
　　「戲劇專刊」
《野鵓鴿》（獨幕劇），寫於1970年，發表於1970年3月4日《大眾日報》
　　「戲劇專刊」

《朝聖者》（獨幕劇），寫於1970年，發表於1970年4月8日《大眾日報》
　　「戲劇專刊」
《在大蟒的肚裡》（獨幕劇），寫於1972年，發表於1976年12月3～4日《中
　　國時報》「人間副刊」，並收在王友輝、郭強生主編《戲劇讀本》，
　　台北二魚文化，頁366-379。
《花與劍》（二場劇），寫於1976年，未發表，收入1978年《馬森獨幕
　　劇集》，並選入1989《中華現代文學大系》（戲劇卷壹），台北九
　　歌出版社，頁107-135，1993年11月北京《新劇本》第六期（總第60
　　期）「93中國小劇場戲劇展暨國際研討會作品專號」轉載，頁19-
　　26。（1997年英譯本收入 *Contemporary Chinese Drama*, Hong Kong, Oxford
　　university Press, pp.253-374.）
《馬森獨幕劇集》（內收《一碗涼粥》、《獅子》、《蒼蠅與蚊子》、
　　《弱者》、《蛙戲》、《野鵓鴿》、《朝聖者》、《在大蟒的肚
　　裡》、《花與劍》九劇），台北：聯經出版社，1978年2月
《腳色》（獨幕劇），寫於1980年，發表於1980年11月《幼獅文藝》323期
　　「戲劇專號」
《進城》（獨幕劇），寫於1982年，發表於1982年7月22日《聯合報》副刊
《腳色》（《馬森獨幕劇集》增補版，增收進《腳色》、《進城》，共11
　　劇），台北：聯經出版社，1987年10月
《腳色──馬森獨幕劇集》，台北：書林出版公司，1996年3月
《美麗華酒女救風塵》（十二場歌劇），寫於1990年，發表於1990年10月
　　《聯合文學》72期，游昌發譜曲
《我們都是金光黨》（十場劇），寫於1995年，發表於1996年6月《聯合文
　　學》140期
《我們都是金光黨／美麗華酒女救風塵》，台北：書林出版公司，1997年5月
《陽台》（二場劇），寫於2001年，發表於2001年6月《中外文學》30卷
　　第1期
《窗外風景》（四圖景），寫於2001年5月，發表於2001年7月《聯合文
　　學》201期
《蛙戲》（十場歌舞劇），寫於2002年初，台南人劇團於2002年5月及7月在
　　台南市、台南縣和高雄市演出六場，尚未出書。
《雞腳與鴨掌》（一齣與政治無關的政治喜劇），寫於2007年末，2009年3
　　月發表於《印刻文學生活誌》。
《馬森戲劇精選集》，台北：新地出版社，2010年4月

《花與劍》（重編中英文對照本），台北：秀威資訊科技公司，2011年9月
《蛙戲》（重編話劇與歌舞劇本），台北：秀威資訊科技公司，2011年10月
《腳色》（重編本，內收《腳色》、《一碗涼粥》、《獅子》、《蒼蠅與蚊
　　子》、《弱者》、《野鵓鴒》、《朝聖者》、《在大蟒的肚裡》、《進
　　城》九劇及有關評論十一篇），台北：秀威資訊科技公司，2011年11月

四、散文創作

《在樹林裏放風箏》，台北：爾雅出版社，1986年9月
《墨西哥憶往》，台北：圓神出版社，1987年8月
《墨西哥憶往》，香港：盲人協會，1988年（盲人點字書及錄音帶）
《大陸啊！我的困惑》，台北：聯經出版公司，1988年7月
《愛的學習》，台南：文化生活新知出版社，1991年3月（《在樹林裏放風
　　箏》新版）
《馬森作品選集》，台南：台南市立文化中心，1995年4月
《追尋時光的根》，台北：九歌出版社，1999年5月
《東亞的泥土與歐洲的天空》，台北：聯合文學出版社，2006年9月
《維成四紀》，台北：聯合文學出版社，2007年3月
《旅者的心情》，上海人民出版社，2009年1月
《漫步星雲間》，台北：秀威資訊科技公司，2011年4月
《大陸啊！我的困惑》，台北：秀威資訊科技公司，2011年4月
《台灣啊！我的困惑》，台北：秀威資訊科技公司，2011年4月
《墨西哥憶往》，台北：秀威資訊科技公司，2012年3月

五、翻譯作品

《當代最佳英文小說》導讀I（馬森、熊好蘭合譯），台南：文化生活新知
　　出版社，1991年7月（筆名：飛揚）
《當代最佳英文小說》導讀II（馬森、熊好蘭合譯），台南：文化生活新知
　　出版社，1991年10月（筆名：飛揚）
《小王子》（原著法國・聖德士修百里，飛揚譯），台南：文化生活新知
　　出版社，1991年12月
《小王子》（原著法國・聖德士修百里，馬森譯），台北：聯合文學出版
　　社，2000年11月

六、編選作品

《七十三年短篇小說選》，台北：爾雅出版社，1985年4月

《樹與女──當代世界短篇小說選（第三集）》，台北：爾雅出版社，
　　1988年11月

《潮來的時候──台灣及海外作家新潮小說選》（馬森、趙毅衡合編），
　　台南：文化生活新知出版社，1992年9月

《弄潮兒──中國大陸作家新潮小說選》（馬森、趙毅衡合編），台南：
　　文化生活新知出版社，1992年9月

馬森主編，「現當代名家作品精選」系列（包括胡適、魯迅、郁達夫、周
　　作人、茅盾、丁西林、沈從文、徐志摩、丁玲、老舍、林海音、朱西
　　甯、陳若曦、洛夫等的選集），台北：駱駝出版社，1998年6月。

馬森主編《中華現代文學大系1989-2003・小說卷》，台北：九歌出版社，
　　2003年10月

七、外文著作

1963

L'Industrie cinémathographique chinoise après la sconde guèrre mondiale (論文), Institut
　　des Hautes Études Cinémathographiques, Paris.

1965

"Évolution des caractères chinois", *Sang Neuf* (Les Cahiers de l'École Alsacienne, Paris),
　　No.11,pp.21-24.

1968

"Lu Xun, iniciador de la literatura china moderna",*Estudio Orientales*, El Colegio de
　　Mexico, Vol.III, No.3, pp.255-274.

1970

"Mao Tse-tung y la literatura:teoria y practica", *Estudios Orientales*, Vol.V, No.1, pp.20-37.

1971

"La literatura china moderna y la revolucion", *Revista de Universitad de Mexico*, Vol.
　　XXVI, No.1, pp.15-24.

"Problems in Teaching Chinese at El Colegio de Mexico", *Journal of the Chinese
　　Language Teachers Association in North America*, Vol.VI, No.1, pp.23-29.

La casa de los Liu y otros cuentos (老舍短篇小說西譯選編), El Colegio de Mexico, Mexico, 125p.

1977

The Rural People's Commune 1958-65: A Model of Social and Economic Development (Dissertation of Ph.D. of Philosophy at University of British Columbia, Canada).

1979

"Water Conservancy of the Gufengtai People's Commune in Shandong" (25-28 May, The Annual Conference of Association for Asian Studies).

1981

"Kuo-ch'ing Tu: *Li Ho* (Twayne's World Series), Boston, Twayne Publishers, 1979", *Bulletin of SOAS*, University of London, Vol. XLIV, Part 3, pp.617-618.

"*The Drowning of an Old Cat and Other Stories*, by Hwang Chun-ming (translated by Howard Goldblartt), Bloomington, Indiana University Press,1980", *The China Quarterly*, 88, Dec., pp.707-08.

1982

"Jeanette L. Faurot (ed.): *Chinese fiction from Taiwan: Critical Perspectives*, Bloomington: Indiana University Press, 1980", *Bulletin of the SOAS*, Unversity of London, Vol. XLV, Part 2, pp.383-384.

"Martine Vellette-Hémery: Yuan Hongdao (1568-1610): théorie et pratique littéraires, Paris, Collège de France, Institut des Hautes Études Chinoises, 1982", *Bulletin of the SOAS*, Unversity of London, Vol. XLV, Part 2, p.385.

1983

"Nancy Ing (ed.): *Winter Plum: Contemporary Chinese Fiction*, Taipei, Chinese Nationals Center,1982", *The China Quarterly*, ?, pp.584-585.

1986

"*Contemporary Chinese Literature: An Anthology of Post-Mao Fiction and Poetry*, edited with an Introduction by Michael S. Duke for the Bulletin of Concerned Asian Scholars, New York and London, M. E. Sharpe Inc., 1985", *The China Quarterly*, ?, pp.51-53.

1987

"L'Ane du père Wang", *Aujourd'hui la Chine*, No.44, pp.54-56.

1988

"Duanmu Hongliang: *The Sea of Earth*, Shanghai, Shenghuo shudian, 1938", *A Selective Guide to Chinese Literature 1900-1949*, Vol.1 The Novel, edited by Milena Dolezelova-Velingerova, E. J. Brill, Leiden • New York, KØbenhavn Köln, pp.73-74.

"Li Jieren: *Ripples on Dead Water*, Shanghai, Zhong hua shuju, 1936", *A Selective Guide to Chinese Literature 1900-1949*, Vol.1, The Novel, edited by Milena Dolezelova-Velingerova, E. J. Brill, Leiden • New York, KØbenhavn Köln, pp.116-118.

"Li Jieren: *The Great Wave*, Shanghai, Zhong hua shuju, 1937", *A Selective Guide to Chinese Literature 1900-1949*, Vol.1, The Novel, edited by Milena Dolezelova-Velingerova, E. J. Brill, Leiden • New York, KØbenhavn Köln, pp.118-121.

"Li Jieren: *The Good Family*, Shanghai, Zhong hua shuju, 1947", *A Selective Guide to Chinese Literature 1900-1949*, Vol.2, The Short Story, edited by Zbigniew Slupski, E. J. Brill, Leiden • New York, KØbenhavn Köln, pp.99-101.

"Shi Tuo: *Sketches Gathered at My Native Place*, Shanghai, Wenhua shenghuo chu banshee, 1937", *A Selective Guide to Chinese Literature 1900-1949*, Vol.2, The Short Story, edited by Zbigniew Slupski, E. J. Brill, Leiden • New York, KØbenhavn Köln, pp.178-181

"Wang Luyan: *Selected Works by Wang Luyan*, Shanghai, Wanxiang shuwu, 1936", *A Selective Guide to Chinese Literature 1900-1949*, Vol.2, The Short Story, edited by Zbigniew Slupski, E. J. Brill, Leiden • New York, KØbenhavn Köln, pp.190-192.

1989

"Father Wang's Donkey" (translated by Michael Bullock), *PRISM International*, Canada, Vol.27, No.2, pp.8-12.

"The Theatre of the Absurd in Mainland China: Gao Xingjian's *The Bus Stop*", *Issues & Studies*, National Chengchi University, Vol.25, No.8, pp.138-148.

1990

"The Celestial Fish" (translated by Michael Bullock), *PRISM International*, Canada, January 1990, Vol.28, No.2, pp.34-38.

"The Anguish of a Red Rose" (translated by Michael Bullock), *MATRIX* (Toronto, Canada), Fall 1990, No.32, pp.44-48.

"Cao Yu: *Metamorphosis*, Chongqing, Wenhua shenghuo chubanshe, 1941", *A Selective Guide to Chinese Literature 1900-1949*, Vol.4, The Drama, edited by Bernd Eberstein, E. J. Brill, Leiden • New York, KØbenhavn Köln, pp.63-65.

"Lao She and Song Zhidi: *The Nation Above All*, Shanghai Xinfeng chubanshe, 1945", *A Selective Guide to Chinese Literature 1900-1949*, Vol.4, The Drama, edited by Bernd Eberstein, E. J. Brill, Leiden • New York, KØbenhavn Köln, pp.164-167.

"Yuan Jun: *The Model Teacher for Ten Thousand Generations*, Shanghai, Wenhua shenghuo chubanshe, 1945", *A Selective Guide to Chinese Literature 1900-1949*, Vol.4, The

Drama, edited by Bernd Eberstein, E. J. Brill, Leiden • New York, KØbenhavn Köln, pp.323-326.

1991

"The Theatre of the Absurd in Mainland China: Kao Hsing-chien's *The Bus Stop*" in Bih-jaw Lin (ed.), *Post-Mao Sociopolitical Changes in Mainland China: The Literary Perspective*, Institute of International Relations, National Chengchi University, Taipei, pp.139-148.

"Thought on the Current Literary Scene", *Rendition* (A Chinese-English Translation Magazine), Nos.35 & 36, Spring & Autumn 1991, pp.290-293.

1997

Flower and Sword (Play translated by David E. Pollard) in Martha P.Y. Cheung & C.C. Lai (ed.), *Contemporary Chinese Drama*, Hong Kong, Oxford University Press, pp.353-374.

2001

"The Theatre of the Absurd in China: Gao Xingjian's *Bus-Stop*" in Kwok-kan Tam (ed.), *Soul of Chaos: Critical Perspectives on Gao Xingjian*, Hong Kong, The Chinese University Press, pp.77-88.

2006

二月，《中國現代演劇》（《中國現代戲劇的兩度西潮》韓文版，姜啟哲譯），首爾。

2013

Contes de Pékin, Paris, You Feng Libraire et Editeur, 170p.

八、有關馬森著作（單篇論文不列）

龔鵬程主編：《閱讀馬森——馬森作品學術研討會論文集》，台北：聯合文學出版社，2003年10月

石光生著：《馬森》（資深戲劇家叢書），台北：行政院文化建設委員會，2004年9月

廖玉如、廖淑芳主編：《閱讀馬森II——馬森作品學術研討會論文集》，台北：新地出版社，2014年9月

美學藝術類　PH0177

電影　中國　夢

作　　者／馬　森
責任編輯／辛秉學
圖文排版／楊家齊
封面設計／蔡瑋筠

發 行 人／宋政坤
法律顧問／毛國樑　律師
出版發行／秀威資訊科技股份有限公司
　　　　　114台北市內湖區瑞光路76巷65號1樓
　　　　　電話：+886-2-2796-3638　傳真：+886-2-2796-1377
　　　　　http://www.showwe.com.tw
劃撥帳號／19563868　戶名：秀威資訊科技股份有限公司
　　　　　讀者服務信箱：service@showwe.com.tw
展售門市／國家書店（松江門市）
　　　　　104台北市中山區松江路209號1樓
　　　　　電話：+886-2-2518-0207　傳真：+886-2-2518-0778
網路訂購／秀威網路書店：http://www.bodbooks.com.tw
　　　　　國家網路書店：http://www.govbooks.com.tw

2016年2月　BOD一版
定價：320元
版權所有　翻印必究
本書如有缺頁、破損或裝訂錯誤，請寄回更換

國家圖書館出版品預行編目

電影中國夢 / 馬森著. -- 一版. -- 臺北市：秀威
資訊科技, 2016.02
　　面；　公分. -- (美學藝術類 ; PH0177)
BOD版
ISBN 978-986-326-360-9(平裝)

　　1.影評 2.文集

987.013　　　　　　　　　　　104022401

讀者回函卡

感謝您購買本書，為提升服務品質，請填妥以下資料，將讀者回函卡直接寄回或傳真本公司，收到您的寶貴意見後，我們會收藏記錄及檢討，謝謝！
如您需要了解本公司最新出版書目、購書優惠或企劃活動，歡迎您上網查詢或下載相關資料：http:// www.showwe.com.tw

您購買的書名：＿＿＿＿＿＿＿＿＿＿＿＿＿＿＿＿＿＿＿＿＿＿＿

出生日期：＿＿＿＿年＿＿＿＿月＿＿＿＿日

學歷：□高中 (含) 以下　　□大專　　□研究所 (含) 以上

職業：□製造業　□金融業　□資訊業　□軍警　□傳播業　□自由業
　　　□服務業　□公務員　□教職　　□學生　□家管　　□其它＿＿＿

購書地點：□網路書店　□實體書店　□書展　□郵購　□贈閱　□其他

您從何得知本書的消息？

　　□網路書店　□實體書店　□網路搜尋　□電子報　□書訊　□雜誌

　　□傳播媒體　□親友推薦　□網站推薦　□部落格　□其他＿＿＿＿＿

您對本書的評價：(請填代號　1.非常滿意　2.滿意　3.尚可　4.再改進)

　　封面設計＿＿＿　版面編排＿＿＿　內容＿＿＿　文／譯筆＿＿＿　價格＿＿＿

讀完書後您覺得：

　　□很有收穫　□有收穫　□收穫不多　□沒收穫

對我們的建議：＿＿＿＿＿＿＿＿＿＿＿＿＿＿＿＿＿＿＿＿＿＿＿

＿＿＿＿＿＿＿＿＿＿＿＿＿＿＿＿＿＿＿＿＿＿＿＿＿＿＿＿＿＿＿

＿＿＿＿＿＿＿＿＿＿＿＿＿＿＿＿＿＿＿＿＿＿＿＿＿＿＿＿＿＿＿

＿＿＿＿＿＿＿＿＿＿＿＿＿＿＿＿＿＿＿＿＿＿＿＿＿＿＿＿＿＿＿

11466
台北市內湖區瑞光路 76 巷 65 號 1 樓

秀威資訊科技股份有限公司　　　收

BOD 數位出版事業部

‥‥‥‥‥‥‥‥‥‥‥‥‥‥‥‥‥‥‥‥‥‥‥‥‥‥‥‥‥‥‥‥‥‥‥‥‥

（請沿線對折寄回，謝謝！）

姓　　名：＿＿＿＿＿＿＿＿＿　年齡：＿＿＿＿　性別：□女　□男

郵遞區號：□□□□□

地　　址：＿＿＿＿＿＿＿＿＿＿＿＿＿＿＿＿＿＿＿＿＿＿

聯絡電話：(日)＿＿＿＿＿＿＿＿＿　(夜)＿＿＿＿＿＿＿＿＿

E-mail：＿＿＿＿＿＿＿＿＿＿＿＿＿＿＿＿＿＿＿＿＿